CAMILLE LEMONNIER

LES
PEINTRES
DE
LA VIE

I. Courbet et son Œuvre.
II. Propos d'Art. — III. Alfred Stevens et les Quatre Saisons.
IV. Mes Médailles. Les Médailles d'en face.
V. Salon de 1882. — VI. Salon de 1884.
VII. Adolphe Menzel. — VIII. Félicien Rops.

DEUXIÈME ÉDITION

PARIS
NOUVELLE LIBRAIRIE PARISIENNE
ALBERT SAVINE, ÉDITEUR
18, RUE DROUOT, 18
—
Tous droits réservés.

ÉTUDES D'ART

LES PEINTRES

DE LA VIE

EN VENTE A LA MÊME LIBRAIRIE

(Envoi franco au reçu de 3 fr. 50, mandat ou timbres poste)

DU MÊME AUTEUR

Un Mâle.	*L'Hystérique.*
Le Mort.	*Happe-Chair.*
Thérèse Monique.	*Noëls flamands.*

La Belgique (Hachette) in-4°.

EN PRÉPARATION

Madame Lupar.	*Le Possédé.*
La Glèbe.	

CAMILLE LEMONNIER

LES PEINTRES
DE
LA VIE

I. Courbet et son Œuvre
II. Propos d'Art. — III. Alfred Stevens et les Quatre Saisons
IV. Mes Médailles. Les Médailles d'en face
V. Salon de 1882. — VI. Salon de 1884
VII. Adolphe Menzel. — VIII. Félicien Rops

PARIS
NOUVELLE LIBRAIRIE PARISIENNE
ALBERT SAVINE, ÉDITEUR
18, RUE DROUOT, 18
1888
Tous droits réservés

Les études qui composent ce livre ont été, parmi beaucoup d'autres, écrites de 1870 à 1884 — pages des débuts d'abord, pages de la maturité ensuite. Quand elles n'auraient d'autre intérêt que d'attester les variations d'un esprit en travail, elles auraient encore leur utilité. Je pense toutefois que ces variations sont moins dans le fond que dans la forme. Entre les Propos d'Art, *le* Courbet *et les* Médailles, *il existe le lien d'une commune aspiration vers un art rationnel, moderne, naturiste. C'est une théorie d'art, ni meilleure ni pire qu'une autre. Il n'y a pas, d'ailleurs, de bonnes ni de mauvaises théories en art : il y a des consciences, seules juges de leurs directions, et, en dernier résultat, des œuvres.*

<div style="text-align: right;">C. L.</div>

TABLE

		Pages.
I.	Courbet et son Œuvre (1879)	3
II.	Propos d'Art (1870)	79
III.	Alfred Stevens et les Quatre Saisons (1877)	147
IV.	Mes Médailles. Les Médailles d'en face. (Notes sur l'Exposition universelle.) (1878)	169
V.	Salon de 1882	267
VI.	Salon de 1884	287
VII.	Adolphe Menzel (1884)	299
VIII.	Une Tentation de saint Antoine de Félicien Rops (1884)	309

I

COURBET ET SON ŒUVRE

(ÉCRIT EN 1879)

COURBET ET SON ŒUVRE

I

Celui qui écrit ces lignes n'a jamais connu Courbet personnellement : il est donc à l'aise pour parler de l'artiste, sans crainte d'être troublé par l'homme.

Ce qui a rendu la figure de Courbet si difficile à analyser, c'est en effet sa complexité. Elle est dans la pleine lumière par ses côtés d'art, et, du moins par là, elle se détache avec netteté sur l'ensemble des recherches artistiques de cette époque ; mais elle a ses côtés humains aussi, et par ce côté touche à des problèmes difficiles. Nulle n'a affronté plus audacieusement l'opinion publique ; elle s'est étalée aux curiosités de la rue, avec des complaisances d'athlète déployant l'ampleur de son torse ; elle a ameuté autour d'elle un pullulement de passions et de colères ; elle a remué toute une lie de trivialités, et les gens à vue courte ont pu se dire un instant que ce passant avait monté son tréteau sur la place publique pour des passants comme lui. Puis tout à coup, cet étrange artiste qui commence par être

un aventurier, au milieu de tapages douteux, prend rang à côté des maîtres et il a la gloire de lever le rideau sur un monde de sensations nouvelles.

Je veux ignorer tout ce qui n'est pas la face lumineuse de Courbet. Le brouhaha des passions va décroître autour de cette tombe ; demain on verra plus clair dans ce qui a été la conscience de l'homme.

J'écris simplement ces notes pour aider à formuler un idéal d'art qui a réagi sur notre temps. Je ne m'occupe de l'homme que quand il m'est nécessaire pour expliquer l'artiste. Tout le monde a connu ses faiblesses ; tout le monde n'a pas suffisamment connu ce qui faisait sa force véritable ; et il m'a semblé que c'était faire œuvre juste de ne prendre dans ce mort que ce qui doit lui survivre. S'il a enfreint les lois humaines, il a du reste expié sa faute largement, puisqu'en mourant il était deux fois exilé. Un jour la douleur d'avoir laissé ses os se consumer à l'étranger s'ajoutera pour la France à d'autres douleurs. Quoi qu'il en soit, Courbet est entré dans l'histoire ; c'est au temps à débarrasser sa mémoire des taches qui ont pu obscurcir sa vie.

Courbet apparaît à l'heure trouble où, les genèses étant encore latentes, on touchait à l'avenir par les aspirations et au passé par l'imitation. Des cerveaux bouillonnaient, isolément, à travers des ardeurs de recherche ; une fermentation sourde signalait le travail

des gestations, et quelque chose se préparait qui était l'idéal nouveau.

En art, comme en philosophie, comme en politique, il se fait des agglomérations d'idées reçues qui déterminent, à un moment donné, des atmosphères où l'esprit étouffe. Tout le monde vivant dans le même air, une torpeur s'empare des intelligences et la société est pareille alors à une grande foule accumulée sous un plafond trop bas.

L'engourdissement ne cesse que lorsque quelqu'un a eu la pensée de briser un carreau.

———

Delacroix était le dernier grand peintre ; il avait révolutionné l'art à coups de foudre ; il avait substitué au langage froid du rhéteur une âpre éloquence shakespearienne ; il avait anéanti sous une grandeur d'épopée le trépignement glacé des tragédies classiques.

Il avait surtout introduit un frisson dans l'art.

Mais Delacroix procédait en art à la manière des émeutiers : ses tableaux étaient des barricades et il s'y battait en lion. Il était l'homme d'un temps qui entrait déjà dans le passé. Il avait l'âme d'un lutteur. Il fallait à sa soif d'héroïsme des fureurs, des fièvres, des écroulements, des apothéoses. Il vivait dans quelque chose de surhumain qui n'était le monde de personne ; il habitait une tour entre ciel et terre où il parlait au tonnerre, et il mêlait à ce qu'il faisait de l'ange et du démon.

Une partie de sa domination artistique lui vient de ses indisciplines de révolté. C'est chez lui comme un effort permanent pour rompre des chaînes, briser des servitudes, étaler une indépendance sauvage. Il tient d'Encelade et tient pour Méphisto : il escalade des cimes, plane par-dessus les réalités, remue des nuées.

Il pétrit les humains à sa façon ; il se crée un peuple de vivants extraordinaires. Il ne peint que sa vision et cette vision est faite d'une sorte d'humanité élargie, où l'archange supplée à l'homme.

Quand il touche au paysage, c'est à la condition de lui donner ce côté de grandeur farouche qu'il a en lui ; il refait la nature comme il refait l'homme, ne les trouvant pas à sa taille, et toujours il reflète dans ses œuvres son rêve d'action héroïque. Une animalité énorme emplit ses solitudes ; il recommence la genèse, il semble vouloir remonter au chaos, et ses lions promènent leurs pas géants dans des fournaises, parmi les ichtyosaures et les pythons.

Il a le sens de l'effrayant ; il rend le surnaturel perceptible ; il est parmi les gouffres du jour et de la nuit comme dans son élément naturel. Celui-là est bien le frère des génies épiques ; il a adapté sa forme et sa couleur à une certaine conformation dantesque de son cerveau ; il se repaît des cruautés froides du drame, avec une jouissance prodigieuse.

Isolé sur un roc, bien au-dessus des clameurs de l'univers, il a l'égoïsme des dieux. Ne lui demandez pas de descendre jusqu'aux régions des hommes : il n'a plongé dans l'énorme fleuve humain que pour y prendre

le sujet et le prétexte d'une spiritualité plus haute que la vie.

Il n'a ni aimé, ni haï, ni peint ce qui pour les hommes est digne d'amour et de pitié. La joie et l'infortune sont demeurées sans prise sur son esprit altier ; il n'y a dans son œuvre ni une figure familiale, ni un bout de lande, ni un coin de maison, sur lesquels sa tendresse se soit posée un instant. Aucune douceur ne tempère l'âpreté de cette âme de bronze, et il se tient volontairement en dehors de l'idylle, comme en dehors d'un lieu funeste où le héros perd ses énergies.

Il est l'homme de la force, de la rudesse, de la puissance. Il est le tragique.

C'est le Cid de la peinture. Sa Chimène est la douleur.

Mais cette douleur est faite de la douleur des autres ; il ne raconte pas son âme ; il vit dans une sorte d'impersonnalité grandiose. Il dédaigne la sensibilité des larmes ; il comprime dans ses mains le masque tragique et il en fait sortir de la lave ardente.

Il hante les rois, les dieux, les êtres supérieurs ; il lui faut de la pourpre, du sang, des trônes, des golgothas.

Il fait son œuvre à coups de cervelle.

Ce Parisien doublé de Maure ferme le cycle des grands peintres mythologiques. Trempé dans leur idéalité bizarre, il appartient au passé par une sourde survivance héréditaire. Il est sceptique et il peint les calvaires ; il n'a qu'une foi, celle de l'art, et il allume des bûchers ; peu lui importe que l'humanité périsse s'il triomphe sur son cadavre ; et ainsi cette belle gloire illuminée de

génie n'a pas connu la rédemption suprême de l'art, qui est dans sa solidarité avec l'évolution sociale.

Delacroix est à notre horizon comme un météore allumé au feu des soleils disparus ; il continue à les refléter ; il a presque leur grandeur ; il roule dans le sillon délaissé par eux, éclairé d'une large lueur qui attend son tour de passer météore au firmament.

Disons-le cependant : l'auteur de la *Barque du Dante*, du *Hamlet*, de l'*Othello*, de l'*Ophélie*, du *Méphistophélès*, des *Convulsionnaires*, de la *Barricade* a une fibre nerveuse par laquelle il est de son temps. Il a reforgé l'épisme ancien sur l'enclume moderne ; il a ajouté Shakespeare à Eschyle et Byron à Shakespeare.

Il était bon de préciser cette grande époque de l'art français, avant d'aborder celle où les dieux deviennent des hommes.

Eugène Delacroix est une date dans l'histoire de l'art. Il caractérise l'évolution romantique en peinture, comme Victor Hugo caractérise le romantisme littéraire. Tous deux ont eu des affinités considérables ; leurs cerveaux étaient jumeaux, avec une même pente vers l'énorme et le surnaturel ; ils ont fait un même art grandiose, sensiblement au-dessus de la portée des esprits. Tandis que le siècle s'écartait sans retour des visions obscures du passé, renfonçant au profond des temps les mythologies, ils ont continué d'escalader

les cimes où trônent les Jehovah et les Jupiter; ils ont vécu dans la nuée, dans le songe, dans les apothéoses, et tous deux ont été des inhumains sublimes.

C'est en ce temps qu'un jeune homme est pris de longues songeries devant les Flamands et les Hollandais du Louvre. Cet art sensuel, si amoureux de la vie, s'imprime avec volupté sur la rétine de ses larges yeux ronds, très doux, et il ne l'abandonne que pour absorber l'héroïsme nerveux de la peinture espagnole.

Ce sont là ses contemplations.

La belle élégance des Italiens le laisse tranquille; il a le dédain de tout ce qui n'est pas la proportion exacte et l'accent nature.

Quand il passe devant le *Massacre de Scio*, il hausse les épaules; un peu étourdi, ne comprenant pas.

Ce jeune homme est Gustave Courbet.

Il arrive de ses champs, en sabots, avec une obstination de paysan qui n'a peur de rien. Il a fait un peu de droit et il s'en est dégoûté; le voilà lâché dans l'art, bruyant, glouton de renommée, bouffi d'une grosse vanité sereine; son sang franc-comtois coule largement dans ses veines et fait déborder ses énergies. Il entre dans la vie doué d'une santé puissante, d'appétits énormes, d'une confiance illimitée dans l'avenir, la tête fortement plantée sur les épaules, regardant avec une tranquillité de lutteur la carrière s'ouvrir devant lui.

1.

Tout son art est dans cette prise de possession calme de Paris. C'est un grand garçon nourri au grand air, vigoureux, souple, et qui a dans l'œil la large paix des bœufs.

Personne ne devine encore que ce paysan à tête de roi assyrien sera plus tard une des forces du temps, étant lui-même une force de la nature. Il fait de belles esquisses, il s'applique à son apprentissage, il dessine, mais tout cela se fond dans l'obscurité des commencements, et tout à coup cette obscurité crève, avec un fracas de parade.

II

Rien d'extraordinaire dans le peu de sympathie de Courbet pour Delacroix. Sa nature provinciale, faite de clarté, de bonhomie, de grosses sensations, ne pouvait comprendre le dilettantisme byronien du peintre du *Don Juan*.

Celui-ci était un grand esprit littéraire, profondément cultivé, cherchant au-dedans de lui-même, dans sa riche imagination, nourrie d'incessantes lectures, non seulement ses sujets, mais leur plastique et leur mode d'expression. Courbet, au contraire, était un homme

d'instinct, sans culture, mais merveilleusement apte à communiquer avec la nature. Il ouvre sur le monde tangible de grands yeux extasiés, qui absorbent les contours et boivent la lumière.

Alors que Delacroix regarde devant lui avec ce sixième sens, qui chez lui semble concentrer les cinq autres, Courbet paraît avoir été mis au monde pour prouver qu'un peintre vraiment humain n'a besoin que de ces derniers, pour saisir l'universalité des choses.

La contemplation intérieure est remplacée chez lui par la compréhension immédiate de ce qu'il a sous les yeux. Il n'a pas la seconde vue des visionnaires; il n'habite pas les mondes surnaturels; il n'entend rien au spiritualisme. C'est un tempérament tout d'une pièce, qui est impressionné par les objets et les exprime comme il les sent, sans être distrait par des visées étrangères à son métier de peintre.

On comprend dès lors ce dédain de tout ce qui n'était pas la terre qu'il avait sous les pieds.

Courbet était absolument fermé au sens d'une beauté immatérielle, en dehors des conditions formelles de la vie. Il n'était tourmenté ni par le désir de rendre les choses plus belles qu'elles ne le sont, ni par le désir de les rendre meilleures. Il trouvait au contraire que tout était bien dans la création et sa philosophie n'allait pas au delà de sa recherche d'être sincère et vrai.

La vérité des penseurs, de ceux qui contemplent la nature avec les yeux de l'âme, était pour cet homme de l'instinct non avenue. Il ne croyait pas à la chimère, il

ne pensait pas que l'on pût peindre son rêve, il n'était pas touché de l'effort de certains hommes pour réaliser un idéal de tendresse et de bonté. Son spiritualisme à lui était dans ses prunelles et dans ses doigts; il ne prêtait aux choses ni sa passion ni sa douleur; il trouvait l'horizon suffisamment grand et ne l'agrandissait pas. Et alors se produisit, au milieu de l'effervescence romantique, ce spectacle nouveau: la nature de tout le monde et que tout le monde comprenait, peinte par un grand peintre bête qui ne faisait pas d'esprit.

III

Delacroix s'était débattu au milieu du mensonge et de la mauvaise foi. Une mesquinerie de petits esprits était l'atmosphère où vivait ce grand lutteur.

Autour de lui, l'art étalait une convention de théâtre. On avait imaginé un certain nombre de sentiments nobles que patronnait l'Institut et qui constituaient le fond des recherches artistiques. L'homme avait été supprimé comme entaché de grossièreté; les fatalités du moyen âge s'étaient réveillées pour le murer dans le néant; il semblait que la Révolution n'avait jamais existé et que le coq gaulois n'avait pas sonné la diane

de l'humanité. Dans la coulisse, des portants soutenaient un vieux petit paysage en ruine, toujours le même, qui était le digne pendant de cette friperie. Michallon, Aligny, Lapito, Rémond, Demarne mettaient des marabouts à la nature comme à une vieille douairière.

Tandis que Delacroix bâtissait ses drames avec la fièvre de son sang, ceux qui étaient alors ses rivaux ne parvenaient pas à mettre sur pied des ombres, et leurs épopées étaient des châteaux de cartes, bâtis sur du sable.

Puis il y eut une réaction. Les metteurs en scène firent leur art avec les miettes de la table de Dumas. On peignit l'événement, le fait historique, la légende. Delaroche succéda à Delacroix. Les portes battaient dans cet art remuant qui prenait le mouvement pour l'action ; ce fut l'époque du mélodrame et du mimodrame. Les héros s'agitaient dans un tourbillonnement de macabres singeant la vie. On mit à sac le vestiaire de l'histoire, on pilla la défroque pendue aux patères, et l'art fut plein de panaches, de pourpoints, de colichemardes qui avaient la drôlerie d'un carnaval.

Ces costumiers reniaient l'homme : ils avaient inventé pour leurs grands opéras une sorte d'humanité en baudruche, à laquelle ils mettaient des masques.

Cela avait fini par former au-dessus de la vie du temps une atmosphère d'idées factices, faite de conventions et de songes creux : la musique s'était mise de la partie, avait accroché une manivelle à cet art des peintres, qui, colporté par les barytons, les orgues de Barbarie et les pianos, tournait les têtes ; et sur les cheminées,

des troubadours en zinc égratignaient des guitares, achevant de pervertir les bourgeois.

Une transformation énorme s'opérait, il est vrai, du côté du paysage. Paul Huet, Flers, Dupré, Corot, Rousseau racontaient la terre, avec des émotions lyriques. Mais ce haut vol d'esprits s'était posé sur la nature sans toucher à l'homme, et celui-ci continuait à jouer au personnage, dans une peinture qui semblait faite pour les gens de lettres.

Tout à coup Courbet mit son sabot dans la vitre. Il peignit des manants, des bourgeois, une humanité réelle ; il la peignit sans visées littéraires, en homme qui ne se préoccupe que d'être sincère, et tout doucement le vent se mit à souffler des horizons, balayant l'atmosphère engourdissante où l'on moisissait.

Courbet eut ainsi son heure providentielle.

Il fut un des rares peintres utiles.

Il arriva comme arrivent les remueurs d'idées, brutalement, avec une ardeur farouche de prosélytisme. La nature, en le faisant grand et fort, sur un patron d'homme des champs, l'avait prédisposé à l'apostolat ; un peu de puissance physique aide toujours à la propagande des choses de l'esprit.

On raconte qu'il marchait, escorté par des fidèles, à l'époque de ses premiers succès ; des reflets l'accompagnaient, augmentant son rayonnement d'astre naissant ; et, par moments, des éclairs prophétiques s'allumaient dans ses prunelles noyées, semblables à la prunelle des conquérants.

Il exerçait une séduction.

Silvestre, dans ses *Artistes français*, fait entrevoir un rudiment de religion se formant autour de lui, avec des agapes, des réunions et des parties de billard. Gustave Planche mettait sa main dans cette poigne qui secouait les colonnes de son temple. Il y avait un silence ému lorsque Courbet parlait, et sa belle tête bistrée prenait, au-dessus des tables, des airs de buste en bronze.

Le grand-prêtre savourait l'enthousiasme qui l'entourait, comme un hommage naturel. Il y a toujours eu dans Courbet, à côté de sa finasserie de paysan, une sottise involontaire qui le faisait la dupe de ce qui flattait sa vanité. Il crut à sa divinité et proclama l'Évangile nouveau.

Courbet avait l'entêtement de ses idées. Il professait une admiration sans bornes pour lui-même. C'était un cerveau absolu, pensant en bloc, nullement fait pour la controverse ; il imposait ses convictions, niait celles des autres, étouffait la discussion sous ses allures carrées, massives. Il avait l'aplomb bourru des réformateurs, une façon tranchante de jeter son art à la tête des gens, qui coupait court à tout, et, de plus, une belle ignorance qui lui permettait d'être suffisant. Il remplaçait, en causant, les arguments par des sarcasmes, noyait ses ennemis dans son ironie, faisait de grands massacres d'innocents, avec une méchanceté bonhomme.

Courbet fut pour l'art une sorte de médecin, qui apportait la santé avec lui. Il le mit au vert, le plongea dans des bains de sang, fouetta de verges sa torpeur.

Il ouvrit une échappée sur la nature.

Il faisait son art en paysan, avec une belle entente de la terre. Il se moquait de l'élégance, de la dignité, de la gravité ; une odeur de terreau montait de ses personnages, indiquant la forte adhésion de leur semelle au sol. Ce plébéien cracha sur les Olympes.

Il avait toutes les petites audaces ; il eût peint Junon en vachère et Jupiter en chie-en-lit. Il n'a pas eu les audaces imposantes du génie. Il était batailleur plutôt que lutteur. Il y avait dans son art quelque chose du fait de casser les réverbères. Il gaminait.

Mais Courbet créa une sensation : celle de la vie dans sa matérialité. Il donnait le goût d'une certaine existence cossue, passée à se dilater dans l'épanouissement des choses.

On vivait grassement dans ses œuvres.

IV

Chose étonnante. Courbet ne tâtonne pas ; il n'est pas sollicité par des mirages, il n'a pas à lutter contre des incompatibilités. Du coup, il trouve sa route, et il y marche, avec l'entêtement d'un homme qui est sûr d'avoir son horizon devant lui. Il y a peu d'exemples d'une pareille netteté dans les débuts.

Par un miracle d'instinct, il se conforme à son tempérament, il se fait l'artiste de l'espèce d'humanité qu'il a reçue en naissant, il devient le peintre de son corps, et, cette faculté allant toujours s'élargissant, il se prépare à ce don merveilleux d'exprimer la matérialité qui est sa marque distinctive.

Courbet fut le « casseur de pierres » de son art ; comme ceux qu'il a peints, il a fait une grosse besogne au soleil, avec un abrutissement sublime.

Son cerveau avait des facultés de ruminant ; il s'assimilait les choses à travers une demi-somnolence, et méthodiquement, par une opération de l'instinct, les impressions y descendaient, s'y classaient, prenaient une consistance sereine.

Ce cerveau de Courbet est une des choses qu'il faut étudier pour bien comprendre sa peinture. Il est fortement constitué, sensible, ouvert à l'intuition, dans un front de bon garçon, rond, bien modelé et vulgaire. On devine sous le crâne une intelligence courte, mais d'aplomb, synthétique plutôt qu'analytique, intelligence paysanne et bourgeoise, sans hautes envolées, faite pour les applications positives. C'est un mécanisme correct, qui ne se détraquera pas dans des recherches d'idéal, ne sera pas sujet aux grandes secousses de l'invention, et même s'accommodera d'un peu de routine.

Il y a place dans ce cerveau pour de petites choses à côté d'autres plus grandes, et l'on comprend que des malices de commis-voyageur s'y soient rencontrées avec des sensations de pur artiste. Il manque de gran-

deur, il est obtus, il a de la ténacité plus que de la volonté ; il ne possède ni l'ampleur du cerveau de Rousseau, ni la nervosité du cerveau de Delacroix, ni la sérénité du cerveau de Corot.

Aussi la puissance de Courbet n'était-elle pas renfermée dans son front exclusivement ; elle était répandue dans son organisme tout entier, dans son œil étalé, dans la pondération de ses membres, dans la santé de sa chair; dans ses mains élégantes et sensibles, dans ce bel ensemble animal d'une vie riche, heureuse, épanouie.

La peinture de Courbet est de la peinture d'homme bien portant.

V

Courbet se crut très sincèrement un novateur. Parce qu'il voyait juste et qu'il avait l'œil sensible, il s'imagina avoir renouvelé la physionomie de l'art. Il y a une profession de foi, écrite par lui en 1855, dans laquelle il déclare qu'il a longtemps étudié les maîtres, afin de savoir et de pouvoir; et il termine en disant qu'il se voue à la peinture de son temps.

J'examinerai tout à l'heure cette prétention.

En réalité, Courbet prenait des airs de Christ; pré-

chant une religion nouvelle. Il faisait entendre que les temps étaient venus où les yeux allaient s'ouvrir à la vraie lumière. Champfleury, esprit gaulois, plein de sagesse et de moquerie, trouvait un nom pour sa doctrine, et le peintre s'en faisait une cocarde.

Le Réalisme devint à la fois un signe de ralliement et de défi. C'était comme une sonnerie de trompettes, fanfarant aux oreilles des timides avec un fracas belliqueux ; au contraire, il avait pour les autres la sonorité et la précision d'un mot d'ordre ; et Courbet était le grand chef qui dirigeait l'attaque et la défense.

Les querelles de l'esprit ont besoin d'un drapeau, comme les batailles corps à corps ont besoin d'un panache : il est bon de savoir où l'on marche et derrière qui.

―――

Le mot *Réalisme* avait donc sa raison d'être. Il était brutal, avec un coup sec qui détachait nettement sa portée sur le fond trouble des idées du temps. Qui dit réalisme a la perception d'une sensation juste, d'une vision arrêtée, d'un parti-pris de ne pas s'abandonner à la fantaisie, et nul n'a poussé ces qualités plus loin que Courbet. Il est bien réaliste, dans l'acception du terme.

Mais l'idée de réalisme s'applique surtout à l'exécution ; elle implique la volonté de se conformer à la réalité des choses, de serrer de près le monde tangible et visible, de ne dédaigner sous aucun prétexte le contour et la couleur réels, de ne chercher à les modifier par

aucun subterfuge, aucune invention, aucun esprit de convention. Malheureusement, on a voulu l'appliquer au mode de conception du tableau ; on a essayé d'en faire la formule d'une philosophie, et alors ce mot, si bien proportionné aux conditions matérielles de l'art, s'est trouvé sans signification. Je me trompe : au point de vue philosophique, il caractérise très bien encore cet art qui n'avait pas de philosophie, mais uniquement le sens de la vérité.

Courbet était un instinct plus encore qu'un cerveau.

Il devait à son bon sens rude, introublé, marchant droit devant lui, d'avoir trouvé, dans la forêt de l'art, un chemin qu'un autre, plus raffiné et peut-être plus artiste, n'aurait pu trouver sans d'innombrables luttes. Un attendrissement le prend devant les Flamands et les Espagnols, et aussitôt il est éclairé.

« C'est là ton art, » lui crie son sang ; et généralisant cette suggestion, il la transforme en ceci : c'est là tout l'art.

Il emporte l'émanation chaude de ces naturistes incomparables, il s'essaie à trueller leurs pâtes, à modeler leurs grasses coulées, à triturer cette appétissante cuisine de maîtres peintres, et tout naturellement sa main reconstitue leurs fortes pratiques.

———

Il n'a donc pas inventé, il n'est pas novateur ; il n'a

fait que suivre une tradition toute faite, que ses prédécesseurs avaient labourée à coups de génie.

Son importance comme artiste n'en est pas diminuée, car c'est quelque chose que d'aider la vérité à se manifester, et Courbet a déblayé les ruines sous lesquelles elle gisait. Il a repris pour son compte le beau métier de la peinture, il a remis en honneur la clarté et la simplicité, il a dessillé les yeux fermés à la lumière, et ce programme du réalisme, auquel les maîtres avant lui s'étaient conformés, il l'a fait servir au large épanouissement de ses œuvres.

Il a annoncé la bonne parole aux hommes, et, sous ce rapport, il a été un apôtre convaincu. S'il a eu un tort, ça a été de croire qu'il avait concentré toute la vérité; il n'a réalisé, en effet, qu'une partie de la vérité, et non pas la plus haute. Une épaisse croûte de limon mure la vie spirituelle chez ses créatures ; il les étouffe sous une montagne de chair, les endort dans un engourdissement de bien-être, et cette matière épaisse ronfle, digère, sans être troublée par la pensée d'une rédemption.

Il est par excellence le peintre d'une création saine jusqu'à l'outrance, et qui se dissout dans le gras fondu

de sa santé même. Ses recherches de grosse animalité satisfont ses appétits de cuisine et de femme, et il peint par tempérament la plantureuse redondance des matrones enflées jusqu'à crever, les grasses chairs moites des filles d'amour, le dépoitraillement étalé des femmes au bain.

Sans doute, tout cela est de la vérité, mais une vérité un peu courte, qui n'a rien à faire avec un temps plus spécialement qu'avec un autre.

Elle n'en paraissait pas moins très extraordinaire alors, et le public regardait ces orgies de débraillé avec stupeur, sans oser s'avouer qu'après tout il avait peut-être dans son lit autant de gorges et de mentons que ceux qui fleurissaient dans les ouvrages du peintre.

VI

Courbet, il faut bien le dire, obéissait à un besoin de frapper fort qui était dans sa nature. Il y avait en lui du casse-cou, à un haut degré. Il aimait les clameurs de la foule, ses cris de surprise, ses colères, et il avait, à sa manière, la haine de la vulgarité. Ses grosses femmes niaises étaient une audace au moyen de laquelle il réagissait contre les fadeurs et les mièvreries. Il était taillé en

sanglier et se frayait un chemin à coups de boutoir, dans l'art et dans la vie. On raconte qu'il avait du plaisir à laisser tomber une crudité de paysan sur le ton discret des conversations. Tout l'homme est dans cet esprit d'opposition.

Courbet fut une réaction. C'est une des raisons pour lesquelles il a sa place dans l'histoire de la peinture. Il réagit à la fois contre l'art aristocrate, à visées prétentieuses, et contre l'art bourgeois, à visées sentimentales. Mais une réaction n'est qu'une des phases d'une évolution ; elle n'en est pas le terme définitif.

───────

Courbet ébaucha une formule.

───────

Il doit être considéré comme un précurseur par la génération qui le suit. C'est lui, en effet, qui a jeté dans le vent la graine d'où sort à cette heure le naturalisme. Ce qu'il avait pris pour une doctrine définitive n'était que le germe d'une doctrine plus humaine et plus haute. On commença par s'attacher à la matérialité des choses avant d'en exprimer l'esprit et le métier prépara la voie à la pensée.

Le naturalisme est le réalisme agrandi de l'étude des milieux, échappé à la circonstance et inquiet des contingences.

Le naturalisme suppose une philosophie que n'avait pas le réalisme, et en effet c'est toute une philosophie qui par ses bouts tient à la biologie, à la géologie, à l'anthropologie, aux sciences sociales. Le naturalisme en art est la recherche du caractère par le style, de la condition par le caractère, de la vie entière par la condition ; il procède de l'individu au type et de l'unité à la collectivité.

« Mon rêve, écrivait Millet à l'auteur de ces lignes, est de caractériser fortement le type. »

Millet était un parfait naturaliste, c'est-à-dire un affranchi du réalisme, dans lequel s'attardait Courbet.

Or, je ne puis comprendre le peintre de la vie moderne sans ces hautes visées ; celui-là mérite vraiment ce nom qui sait buriner la société au milieu de laquelle il vit, à l'effigie de son cœur et de son esprit. Il faut qu'il en extraie l'atmosphère d'idées, de sentiments et d'aspirations qui est comme son air respirable ; il faut que dans une seule figure il puisse enfermer le monde moderne tout entier. Chaque époque a sa caractéristique ; le peintre moderne doit en être empreint au point de la laisser percer dans les conditions matérielles mêmes de son art. Il ne suffit pas que le sujet soit moderne ; le dessin, la couleur, le mode de conception doivent porter également la marque du temps qui les inspire. Cela ne va pas sans une science profonde.

Courbet ne l'a pas eue. Il n'a pas su enfermer dans la silhouette de ses personnages la portion d'humanité ni l'espèce d'évolution qui leur était dévolue dans la vie réelle.

Il n'a pas eu la peur sacrée de la forme.

Le personnage, en un mot, n'a pas chez lui le côté fatidique qui fait qu'on ne pourrait le remplacer par un autre; il constitue seulement une partie de ses tableaux, sans être assez puissant pour devenir le tableau tout entier, et finalement il demeure à l'état d'être impersonnel, noyé dans le roulis des cohues.

Courbet manquait d'une formule pour caractériser le monde moderne; son dessin était vague, outré, gros, vigoureux sans puissance, hardi avec vulgarité; il n'exprimait qu'à demi la vie intérieure; comme un vêtement lâche, il flottait sur la silhouette, et le côté expressif de la figure humaine se noyait dans son indécision.

Courbet était un paysagiste de l'humanité. Une tête était pour lui un morceau de matière; ce n'était pas le centre nerveux d'un être organisé pour sentir et penser.

Il faisait de l'homme un accessoire de l'énorme nature morte qui est le fond de son œuvre.

Mettez n'importe laquelle de ses toiles dans un musée d'anciens; elle tiendra par la franchise de l'exécution, mais à coup sûr elle n'indiquera pas une variation sensible dans les conditions de l'humanité. Les mains de ses personnages pourraient appartenir tout aussi bien aux créatures de Rubens et de Jordaens; elles ne racontent ni les douleurs ni la fièvre des hommes de nos jours.

C'est de la belle chair vivante, moins l'estampille qu'y met l'époque.

VII

Courbet a été le peintre universel du monde extérieur. Il a peint la pulpe, l'épiderme, l'aspect sensible ; il n'est pas descendu dans les profondeurs de la vie. Aussi sera-t-il muet pour l'avenir.

Il n'a pas écrit l'histoire d'une seule existence ; il n'a peint ni une tête qui pense, ni une âme qui souffre. Le tableau qui est peut-être son chef-d'œuvre, les *Casseurs de pierres*, a une beauté inaltérable de nature morte, avec des êtres sommeillants, pris aux limites de l'intelligence. C'est une superbe page de peinture ; ce n'est pas une page d'histoire. Demeurée inexécutée, elle n'eût pas manqué à l'humanité, elle n'eût privé les esprits ni d'un frisson ni d'une joie.

J'ai admiré autant que personne le pamphlet vigoureux où Proudhon explique à sa manière l'art du peintre d'Ornans. Cela continue Diderot, avec plus de netteté, et c'est une âpreté de critique à travers un entrain de barricades. Le philosophe y remue l'éthique et l'esthétique à gros poings ; il y fait un cours d'idéal à sa façon, et l'histoire du passé lui sert à tracer prophétiquement

l'histoire de l'avenir. Mais Proudhon était un juge détestable en matière de tableaux ; il se trompe du tout au tout sur Courbet, qui n'a que des tendances, au lieu de cette philosophie que lui prête son critique.

On comprend, du reste, que celui-ci ait été séduit par la rude carrure du peintre ; il y avait chez ces deux hommes une commune origine paysanne et tous deux étaient des Franc-Comtois. Ce qui acheva de les rapprocher, c'est que le maître-peintre semblait donner raison au maître-écrivain, en traitant des sujets prétendûment philosophiques et sociaux. Il se croyait un révolutionnaire dans le domaine de l'art, et il soutenait des espèces de thèses démocratiques à la pointe du pinceau. Proudhon, qui était pourtant le plus fin des esprits, ne vit pas clair au fond de cette grosse ruse ; il crut aux visées de Courbet, et il le représenta comme un Messie.

Courbet ne révolutionna, en réalité, que la badauderie. Ses ambitions d'agitateur laissèrent le monde tel qu'il était ; s'il démocratisa la peinture, ce fut en peignant des dondons pansues et des curés rebindains, avec des malices de satire. Je ne crois pas que cela influa beaucoup sur la démocratie.

Il serait plus exact de dire qu'il animalisa la peinture; il lui mit dans les veines son riche sang de paysan, il la redressa à coups de sabots, et rarement elle a étalé une santé plus haute en couleur.

Courbet ne fit que se conformer à la loi éternelle en produisant dans le cercle de ses facultés et selon son sentiment ; il raconta sa gaîté, sa vanité, sa gourmandise, sa concupiscence, et il fit bien.

L'art, a dit Emile Zola, est un coin de la nature vu à travers un tempérament.

Aussi ne reprendrais-je en Courbet ni son goût de la farce, ni son idéal d'embonpoint, s'il y avait mêlé un peu plus l'âme et un peu moins la prétention de refléter son temps.

Jan Steen, Jordaens, les deux Ostade, Brauwer, Teniers, remuent à pleines mains la canaille, avec une gentilhommerie incomparable ; mais leur art ne monte pas sur les tréteaux, avec deux clarinettes et une grosse caisse.

Ils sont aussi plus simples que l'homme qui m'occupe ; ils ne font pas parade de cynisme ; on sent qu'ils croient à l'esprit tout en peignant la matière.

Courbet, lui, est le virtuose de la bestialité.

VIII

Courbet a mérité le titre de peintre universel que je lui ai donné tout à l'heure. Il a peint l'eau, le ciel, la terre, toutes les heures, toutes les saisons, toutes les natures. Il a peint la montagne et la plaine, la roche et la glèbe, il a peint les laboureurs, la bête des champs, le gibier des bois. Il a peint le citadin, la femme oisive, la chair saine et la chair faisandée. Il a peint la vie, la mort, la jeunesse et la vieillesse. Il a peint les sensualités de la table et les convoitises de l'alcôve.

Ce que cet homme a amoncelé de vie grasse sur ses toiles, ce qu'il a jeté d'animalité dans le creuset de son art, les charretées de gourmandises qu'il a étalées, les brassées de saveurs, d'odeurs, de pénétrantes sensations qu'il a remuées, sont chose incroyable. On dirait un Gargantua aux appétits énormes, vautré dans le giron de la terre nourricière.

Il a la double vue de l'estomac ; son œil fixe la beauté saine des choses qui se mangent, avec des ardeurs lubrifiées de moine. Les sèves, les fruits qui pendent à l'arbre, les légumes au goût de terreau prennent chez lui une animation voluptueuse. Il sait donner à ses natures mortes le frisson des choses désirables.

Il triomple dans les déjeuners où il peint des poissons, des huîtres, des citrons, sur une nappe de grosse toile bise. Une moiteur saline enveloppe l'écaille des carpes, des tanches et des cabillauds, attache des irisations de prisme à la bordure des squammes, pose sur la croupe entière une transparence d'eau ; et la lèvre se mouille à contempler cette fraîcheur de marée, tombée là des paniers du pêcheur. Qu'importe que la nappe soit de grosse toile ! Elle a des éclaboussures de lumière qui lui donnent le poli d'un surtout d'argent, des gris glacés que n'ont pas les plus beaux damas.

D'autres fois, c'est une promesse friande de gibier nouvellement tué, avec ses ébarbements de poils, ses chiffonnements de plumes, ses dessous de chair brune faite pour la marinade ou le brasier. Le chevreuil pose au milieu son corps brun, souple comme un ressort ; il baigne dans une lumière veloutée, qui argente son contour ; un fumet semble planer autour de ses cuissons fermes. C'est un drame qui va s'achever tout à l'heure dans le grésillement des sauces, sous le picotement hilare des fourchettes. Drame aussi, le beau canard bedonnant, aux cuisses trouées de fossettes, qui s'arrondit dans sa plume grasse et lisse, sur le bord de la table. Quelquefois un ventre nu de gallinacé s'écarquille avec sa peau grenue, le croupion béant, et donne le désir de toucher à ses potelés, à ses tremblo-

tements de crème figée. Une couleur simple, largement étalée, communique à ces belles nourritures l'onction de la vie.

On a reproché à Courbet de n'avoir pas d'idéal. Cela est faux, en un sens. Il a un idéal très persistant, mais il faut le chercher où il est, dans son amour de la vie grasse, dans ses appétits de gourmandise, dans ses sensualités de gros viveur.

Une bombance fait le fond de son art.

Il s'est formé un paradis de joies épaisses qui chatouillent son rêve de bien-être, à travers un engourdissement de son âme. Il a rendu tangible la volupté qu'il y a à s'abandonner à son instinct; et finalement il est le peintre de la bête, plus qu'aucun autre.

Il a peint le nu avec des emportements d'homme vierge enfiévré d'érotisme. Un satyriasis permanent le tient allumé devant la chair. Ses femmes ont une ampleur dodue de ventres et de dos, comme chez Rubens et Jordaens. Le sang leur met à fleur de peau des bouillons rosés, une bruine qui s'exude en moiteur chaude. Elles semblent taillées dans des blocs de matière, avec des airs de boucherie. C'est une muliébrité presque masculine à force d'épaisseur, et l'on voit les muscles saillir sous leur épiderme gras, peint dans des pâtes qui ont la porosité et le grain du modèle vivant. Le peintre se satisfaisait dans ces coulées de nu, il les étalait à satiété dans ses *Baigneuses* et ses *Dormeuses*,

et une lumière d'or, très fine, tombant sur la peau, semblait donner aux roses du sang la fraîcheur des roses naturelles.

Tels de ces nus sont pétris véritablement avec du soleil et font une tache claire qui éblouit les yeux ; on oublie la grossièreté des formes pour ne plus songer qu'à l'intensité extraordinaire de la vie épanouie avec une splendeur de bouquet.

IX

Courbet a surtout été tenté par le paysage.

Ce grand travailleur de la main avait une certaine paresse d'esprit qui s'accommodait de la passivité de la terre.

Il a fait du paysage parce que le paysage est plus facile à faire que la figure. Le paysage, en effet, est un art inférieur quand il n'est pas régi par des cerveaux comme Rousseau, Corot, Millet, Daubigny.

Ceux-là l'ont humanisé.

Courbet s'est contenté de le peindre avec des adresses d'exécution étonnantes.

Il y a deux fois plus de paysages dans son œuvre que de figures.

Paysages et marines sont pour lui le prétexte d'une virtuosité illimitée. Il s'y livre à tout son aplomb de praticien ; il invente des effets, triture, alambique, alchimise, fait un art de cristallisation effréné.

Quand il s'installe devant la nature, il apporte avec lui ses recettes d'atelier. La magie des heures ne lui fait rien oublier de son métier. C'est un roué qui sait « comment une virginité s'attrape ». Ce n'est pas un cœur chaste comme Rousseau, ni un esprit ingénu comme Corot.

Il est l'inventeur de cette formule : « Le paysage est une affaire de tons. »

Il peint des « morceaux ».

J'ai passé des heures à contempler ses pans de rochers égratignés de rayures grises et glacés par des mousses au ton de vieux velours ; non seulement c'était le feuilleté, le squammeux et le grenu de la roche, mais il trouvait sur sa palette des rouilles de moisissure, des poudroiements de vieil or, des flambées d'étincelles qui faisaient de ces coins un enchantement.

C'étaient comme des éclats sombres de joailleries qui s'harmonisaient aux sonorités discrètes des verts ; car ce magicien savait être discret.

Il noyait dans les sourdines de ses gris ardoisés les phosphorescences chimiques de ses gemmes et de ses malachites ; il leur donnait des apaisements de demi-teinte, et, même au soleil, il savait éviter les pyrotechnies qui ont l'air d'incendier les tableaux de Diaz.

L'eau mettait au milieu de ses paysages ses nappes

argentées, bouillonnantes d'écume. Courbet leur donnait de la densité plutôt que de la transparence, mais, même épaissies par le procédé, elles roulaient.

———

Il garde, en présence de la nature, une robustesse inattendrie du paysan travaillant à son champ.

Il traite le paysage en homme du procédé plutôt qu'en poète; il n'est ni un bucolique ni un élégiaque; il raconte la terre sans passion. C'est un manieur de charrue labourant à coups de soc la glèbe gercée par le givre et le soleil. Il s'assimile les rocs, les landes, les bois, les eaux, despotiquement, sans se laisser troubler par les nymphes cachées au fond des feuilles. Il est sauvage, bourru, plein de résolution et ne connaît pas la timidité. Il n'entend pas être vaincu par la nature, et tandis que son pinceau lustre les bleus du ciel ou brouille les verdures, il s'admire, avec des aises profondes.

———

Courbet a eu l'adresse de faire croire qu'il était ému. Quelqu'un lui demandait un jour : — Comment vous y prenez-vous, monsieur Courbet, pour faire de si beaux paysages ?

— Moi ? répondit-il, je suis *émeu*.

Mais son émotion ne dépasse pas l'œil ; il n'a pas, à

contempler la vieillesse toujours jeune du monde, les balbutiements du paysagiste en qui s'éveille un poète; il ne se sent pas près de ployer le genou dans l'herbe trempée de rosée, qui scintille dans la rougeur du matin. Il conserve devant les choses le sang-froid des forts, et son travail s'achève avec calme, dans la certitude.

Mais quelles magies la lumière devait poser sur cette rétine sensible! De quel flot de voluptés emparadisées la nature devait noyer ces larges prunelles, si prodigieusement organisées pour saisir les plus fugitives dégradations du ton dans l'ombre et la clarté!

L'œil de Courbet, en se fermant au jour, a dû sentir se glisser sous sa paupière comme un énorme chatoiement de prisme.

Le mort ne clôt pas de pareils yeux sans les ravir une dernière fois de la tendresse des choses si longtemps contemplées.

X

Courbet a surtout étudié le volume des corps, l'épaisseur plutôt que la silhouette sur les couches d'air transparent, la densité plutôt que la légèreté de l'effet. Il a vu la nature simplement en observateur, sans

lyrisme. Il n'a pas cherché à déchiffrer le thème douloureux de la terre ; il ne lui a pas fait crier son cri.

C'est le terreau qu'il peint avec son rapport végétal, sa santé puissante, les pour cent qu'il donne en cultures. Les obscurités de la Genèse ne le touchent pas ; il a une certaine sérénité vierge qui n'est pas entamée par le mystère tellurique. Il laboure son champ, la pipe à la bouche, content, l'esprit plein de chansons. Ceci est pour la pomme de terre, ceci pour la betterave, ceci pour le froment, et les bêtes se vautreront dans le reste à pleins fanons. Ses verdures font sur la tache de l'air des masses solides, pareilles à des incrustations, et le long du pré une herbe drue moutonne, tout d'un ton, dans une lueur vert-sombre ; mais il n'y a place dans ces beaux étés, ni pour une aspiration ni pour un regret.

La terre n'a pas de pouls chez Courbet ; elle ne bat pas.

———

Même observation pour ses hivers. La formule plastique est admirable ; il excelle à détacher les rousseurs des taillis sur le damas blanc de la neige ; il a des tons rompus d'acajou, des marbrures de brocatelle et de cipolin, des harmonies d'accords bruns, somptueux comme des velours, et ses neiges ont un éclat sombre qui n'a rien de commun avec le blanc d'œuf des peintres-pâtissiers. Il est rude, puissant, introublé. Les gerçures de la gelée ne font pas de plaies aux flancs de ses pay-

sages ; on n'y sent pas se dessiner sous la croûte terrestre le squelette de la mort ; ses hivers manquent de cet engourdissement funèbre qui est pour l'âme comme la pesée d'une pierre tumulaire.

Rien de plus magnifique, du reste ; les blancs ont des bleuissements de ciel, des douceurs d'hermine, des fermetés de marbre, et quelquefois Courbet y mêle une carcasse affamée de loup, avec son fauve poil retroussé.

———

Courbet se montra toujours épris de la tache que fait la bête sur le plein air.

J'ai vu ses chevreuils, ses lièvres, ses chiens et j'ai conservé le souvenir d'une animalité très étudiée avec des énergies qui avaient le nerf de la nature. La minceur souple, alerte du chevreuil, dans sa pelisse fourrée de roux, lui a fait aimer particulièrement ce bel animal à l'œil humain.

Il y aurait inutilité à reparler ici de sa fameuse *Remise* et de ses chevreuils dans la neige, motifs de verve inépuisable pour sa brosse amoureuse des tons bruns ; tout le monde les a loués. Il a répété aussi, mais moins souvent, ses nerveuses anatomies de lévriers ; je me souviens, en écrivant, d'un groupe lumineux de ces chiens profilé sur un poudroiement de lumière marine. C'étaient comme des ressorts au repos qu'un appel du maître allait faire partir, et ils déployaient une

ossature efflanquée et magnifique, avec des museaux pointus allumés d'une paillette rose.

L'accord de la bête et du paysage est une preuve de plus de ce bon sens de Courbet dont il a été parlé.

Il les faisait rarement l'un sans l'autre, les associant ainsi à une même vie, et en effet l'animal n'est pas autre chose que l'incarnation des énergies de la terre.

Quelqu'un habite le paysage de Courbet; c'est le paysan qui se voit là-bas, arpentant le chemin, c'est le chasseur embusqué à la lisière du bois, c'est plus souvent un loup, un chevreuil, une silhouette quelconque, tragique ou pacifique, sorte de synthèse de la solitude.

Cela n'a pas la grandeur farouche de certaines visions de Th. Rousseau, où ce vaste esprit est tourmenté par l'étrangeté formidable du grand Pan et qu'il peuple de larves et de fantômes, mais cela est plus près de la nature, et quelquefois cette simplicité du paysan réaliste l'emporte sur le lyrisme grandiose du peintre idéaliste et lettré.

XI

Il faudrait parler encore de ces belles marines si étonnamment nacrées qui sont semblables à de la lumière figée et dans lesquelles Courbet a mis ses plus beaux

chatoiements émeraude, turquoise, saphir et lapis-lazuli.

Une tentation irrésistible appelle à la mer les peintres vraiment coloristes, et Courbet fut puissamment occupé par la magnificence des eaux.

La musique enchantée des accords marins fit vibrer sur sa palette toute une gamme de bleus, allant du cobalt au gris perlé. Il se grisa des rosées qui bruinent dans l'air transparent de la mer, des irisations qu'y allume le soleil, des traînées de perles qui font scintiller à l'infini les plages, et une belle réalité d'eaux lamées de lumière, de crêtes étincelantes, d'écumes phosphoreuses donna à ses toiles une magie extraordinaire.

Par moments, il est vrai, ces marines splendides ressemblent à des incrustations de marbre et de métal, les vagues ont des cabrements de cheval; et l'écume, qui plaque à leurs pointes, s'effrite comme les éclats d'un marbre taillé à coups de maillet. Mais le ciel a toujours des fluidités admirables et des bouts de vague, grands comme l'ongle, renferment tout un paradis de lumières en leurs facettes claires comme le cristal.

Je citerai pour mémoire la *Mer orageuse* et la *Falaise d'Etretat après l'orage*, exposées au Salon de 1870. La *Falaise* s'escarpait sur un ciel turbulent, coupé d'une large écorchure bleue où grondait l'orage. Un bout de pré pelé mettait sur l'ensemble sa petite tache jaunie d'une mélancolie incomparable. La *Mer orageuse* avait à l'avant-plan un roc qui semblait sculpté dans un marbre noir veiné de filets carminés et la lumière tombait dessus par les fissures de la nue, en grande nappe qui faisait resplendir la croupe des vagues.

« Courbet, écrivait en 1870, au sujet de ces tableaux, l'auteur de cette notice, Courbet est le plus voluptueux et le plus raffiné des peintres d'exécution.

« Couché dans un vaste panthéisme, il voit avec un égal amour resplendir l'étoile au firmament et luire le caillou dans les herbes. Son génie enfantin et corrompu joue indifféremment avec une grume écailleuse et le luisarnement d'une clairière au soleil.

« Il n'admet pas qu'il y ait de petites choses dans la nature et il traite tout avec la même importance.

« Cette tendresse qu'il a pour la moindre poussière se synthétise dans ses toiles, en formules puissantes où la poussière elle-même joue son rôle... Les solides l'attirent irrésistiblement par leur cohésion et l'habitude de les peindre explique dans ses œuvres l'excès d'adhérence qui en matérialise toutes les parties.

« Une toile de Courbet semble faite de gravier pilé, sur lequel le peintre aurait jeté ses admirables vernissures brunes. Tout se tient dans des attaches étroites où malheureusement les liquides eux-mêmes, sous l'absorbante peinture du maître, s'agrègent comme des corps solides.

« La magie de sa peinture est dans les énergies qu'il met à marmoriser tout ce que touche son pinceau.

« Dans ses splendides blocs où serpentent en lumières transfusées les paillettes qui flamboient au cœur des camées, les verts de velours se mêlent par d'adorables transitions aux jaunes des fluorines, les orpiments cristallisés se glacent d'irisations, sous les verts des poudings diluviens, les bleus lazurite s'ensanglantent aux reflets

,des carmins de l'hépatite, les feldspaths s'écaillent sous la griffe des cuivres arséniatés.

« Sa pratique dépasse en ingéniosité, en furie d'invention, les nouveautés les plus triomphantes des ateliers.

« Personne, ni Decamps, ni Diaz, ni Marilhat, n'a su gratter les grenus de la pierre et des terrains, ni écraser au couteau les clottes de couleur sur lesquelles les glacis posent ensuite leurs transparences, ni égratigner par l'application de loques écrues sur la toile, ni répandre les délicatesses de ton les plus exquises par le moyen des frottis, comme il le fait, en un jeu éblouissant, dans chacun de ses tableaux.

« Il faut quasiment avoir pratiqué soi-même la couleur et s'être énamouré sur sa palette des mariages que forment les hasards du ton, pour sentir l'ébouriffant prodige du faire de Courbet.

« Il s'assimile la nature et la passe à son creuset — d'où elle sort avec la marque de sa turbulente personnalité. »

J'ai gardé ce même étonnement pour l'exécution de Courbet ; mais je la juge différemment.

Le couteau est un outil inférieur et l'on ne peut méconnaître que Courbet en a répandu l'usage parmi les peintres de ce temps. Il est le créateur de cette mauvaise habitude ; il a importé un vice nouveau dans l'art, et ce vice a mis la peinture contemporaine à un doigt de sa perte.

Peindre au couteau permet de ne pas savoir sa grammaire. C'est un tour de gobelet au moyen duquel on escamote les difficultés de l'art. Il est, en effet, bien plus aisé d'étaler de la couleur que de peindre le détail des formes avec leur complexité.

Un arbre a ses feuilles dans la nature ; il en faut par conséquent dans l'art. Je ne puis admettre qu'on enlève à la chose qu'on peint la condition essentielle de son existence. Il y a Delaberge, l'œil photographe ; mais il y a aussi l'œil peintre, c'est-à-dire Hobbema, Constable, Millet, Corot, Rousseau. Or, chez ceux-ci, les feuilles naissent une à une sous le pinceau et leur travail est semblable à un printemps perpétuel.

C'est qu'en effet, une œuvre d'art ne s'improvise pas plus que ne s'est improvisée la création. Les paysages du Bon Dieu ont mis cent ans, mille ans à se faire ; ils ont germé grumeau par grumeau, pendant des siècles, avant de s'étaler dans leur parachèvement radieux. De même, les paysages des vrais amoureux de la terre ont une genèse lente, qui recommence à chaque brin d'herbe.

Courbet a oublié les oiseaux dans ses paysages.

Le couteau donne une satisfaction éphémère, mais n'a

pas la continuité des douceurs que donne la brosse. Il est artificiel et joue à l'exécution, avec grâce souvent, jamais avec gravité. Il convient au miroitement des surfaces ; il ne saurait convenir à peindre en profondeur. Il satisfait les yeux ; il ne satisfait pas la conscience. Il n'y a pas d'exemple d'une belle tête peinte au couteau ; ce n'est pas avec de telles armes qu'on apprivoise les âmes. Le couteau, enfin, écrase ce qui est souple sous la brosse, met l'uniformité à la place de la variété, glace les moiteurs de la pâte, substitue à la porosité de la vie la dureté des marbres et des métaux. Que les artistes sachent bien ceci : rien ne prévaut sur le pinceau ; celui-ci vibre, résonne, s'encolère, s'attendrit, participe aux sensations, subit le magnétisme de l'esprit.

Un pinceau, c'est de la cervelle.

Au contraire, le couteau est l'instrument bête du manouvrier ; il est inconscient, irresponsable, mécanique. Il dirige la main, il collabore avec le hasard ; même manié par un virtuose, il garde sa souillure héréditaire, qui est de matérialiser tout ce qu'il touche.

C'est le couteau qui a engendré la peinture de l'à peu près. Les maçons de l'art ont trouvé commode de faire leur besogne à coups de truelle ; cela simplifiait les recherches, et l'on pouvait se passer de peindre et de dessiner. Il y a eu alors un soulagement énorme parmi les paresseux qui sont les nombreux dans l'art, et l'on vit surgir des ateliers une création monstrueuse de terrains sans cailloux, d'arbres sans branches, d'animaux sans poils, d'hommes sans pores, et de poissons sans écailles.

Des peintres s'érigèrent en apôtres et proclamèrent que deux tons écrasés sur une toile faisaient un tableau. De la science, du respect, de l'émotion, de l'illusion qui dure, de toutes les lois anciennes de la peinture, il ne fut plus question.

Et nous y sommes encore.

XII

Je me résume.

Courbet est le plus puissant peintre animal de ce temps.

Il est l'œil fait peintre, ouvert à la création et s'emplissant du spectacle des choses sans parti-pris.

Il a moins et plus que l'intelligence raisonnée, celle qu'on pourrait appeler de seconde main ; il a l'intuition spontanée, immédiate. Les objets produisent une vibration sur sa rétine, descendent en lui avec netteté, prennent dans son cerveau une solidité de matière, et il les reflète franchement, un peu lourdement, en homme qui se maîtrise et n'est pas dupe de son émotion.

Il a le tempérament du cheval au râtelier, de la vache au pré, de l'animalité éternelle évoluant dans le cadre naturel de son action. Courbet peignait comme l'homme

boit, digère, parle, avec une activité sans effort, une puissance sans lassitude.

Il reflétait l'image de la création avec un absolutisme d'objectif.

Pour son art, la table était toujours mise, et il n'y avait ni jour de soleil ni jour de pluie.

Il a fait de la peinture d'homme-nature, de paysan du Danube, de tempérament vierge sur lequel les maladies de l'esprit n'ont pas eu de prise.

Il a accompli son œuvre au hasard du chemin, par morceaux, sans s'occuper de les relier par une visée commune.

Il a peint les choses comme elles sont, avec un instinct qui était son génie.

Il a eu l'audace d'être lui-même, n'excluant pas les côtés subalternes de son tempérament, ne cherchant pas à voir au delà.

Son lot était la bonne foi et le bon sens.

Il a été un honnête homme de la peinture.

C'était une nature grosse, gourmande, matérielle et qui a su faire sa force de ce qui était sa faiblesse.

Il s'est cru un christ, il était simplement un apôtre. La religion qu'il s'est imaginé apporter aux hommes, avait été apportée bien avant lui ; mais il a rouvert le temple où elle se pratiquait.

Il a été révolutionneur avec l'art le moins révolutionnaire de la terre, puisque cet art, étant la tradition, était la bonhomie, la sincérité, c'est-à-dire l'école éternelle.

Courbet continue le tradition des bons ouvriers du

3.

passé, peignant en vertu des lois qui font les hommes peintres.

Il est de la famille de Ribera, de Véronèse, de Jordaens, de Rubens, de tous les expansifs, de ceux qu'on pourrait appeler les vaches laitières de l'art.

Il est un cadet parmi ces aînés.

Il n'a pas la hauteur de certains modernes doués d'une volonté despotique et qui ont imprimé sur la nature la marque de leur domination.

Sa tête ne renfermait pas le moule où la création prend une forme qui en renouvelle les aspects.

Mais il a racheté cette infériorité par l'exubérance d'un tempérament tout d'instinct, inépuisable comme la nature, vaste comme l'universalité des choses qu'il peignait, étonnamment sensible à la lumière, au fracas, à la silhouette, à tout ce qui est épiderme, apparence, forme et matière.

Courbet a été un tempérament dans un mécanisme.
Il n'a pas su être une conscience.

Il est bon de constater certaines choses.

Un cercle de Bruxelles, le *Cercle Artistique et Littéraire*, organisait au lendemain de la mort de Courbet une exposition de quelques-unes de ses œuvres. C'étaient

des œuvres de choix, provenant de cabinets d'amateurs bruxellois.

Il y en avait quatorze.

Une couronne d'immortelles avait été accrochée à une superbe *Marine* et disait les regrets des peintres flamands, universellement frappés par cette mort.

Courbet avait passé trois mois en Belgique ; il s'y était lié avec quelques chercheurs, et un peu de sa large indépendance s'était mêlé à leur art. On fraternisait dans un idéal de peinture nourrie, où la nature s'épanouissait dans sa santé, et une haine pareille de l'école achevait la communion. Cette influence du peintre d'Ornans est demeurée chez les artistes du pays comme une chaleur de soleil, et son réalisme a éveillé au fond des ateliers des germes d'art engourdis.

Il faut ajouter que sa peinture grasse avait rapidement conquis les amateurs. Il prit possession des galeries belges, presque sans lutte. On eût dit un frère au milieu de la fière virtuosité des anciens flamands ; comme eux, il étalait une ardeur de la chair, qui mettait en joie la sensualité des bons bourgeois. J'ai vu en Belgique une floraison de Courbet comme il n'y en a peut-être nulle part ; j'excepte les *Casseurs de pierres*, bloc de matière admirable qui est à Paris, chez M. Binant. Mais ses plus belles *Baigneuses*, ses nus les plus amoureux, la fleur de son art d'épiderme appartient à des cabinets belges.

Les quatorze tableaux exposés au *Cercle Artistique* de Bruxelles n'étaient qu'une très faible partie de cette riche possession ; et, pourtant elle suffisait à mettre en lumière la valeur du peintre.

J'ai pensé qu'un aperçu critique ne serait pas sans utilité.

Je mentionnerai d'abord un grand portrait de Courbet par lui-même, qui porte la date de 1847. C'est bien sa tête fine, avec le collier de barbe et les longs cheveux bouclés qu'il a répétés si souvent. Il s'est représenté, cette fois, jouant du violoncelle, et la tête se penche à demi avec une volupté toute musicale, pour mieux écouter vibrer l'archet. En ses yeux noirs, entourés de bistre, la prunelle allume une paillette, et leurs larges orbes posent une tache profonde sur la pâleur rosée des joues. C'est un Courbet enfiévré d'amour, semble-t-il, une lassitude se lit sur la chair et la détend, comme après une nuit orageuse, et le regard est noyé dans une contemplation indéfinie.

C'est déjà une fière manière de peintre. La brosse jette des accents vigoureux et comme une flambée de notes claires dans la douceur des pénombres. Evidemment Courbet est tourmenté par Ribera ; il est sous le charme de cette peinture en haut relief, piquée de brasillements sur des fonds de nuit. Ribera est rempli d'une âpreté féroce qui s'est jetée à travers ses songeries, et il se laisse aller à l'imiter. La chair des joues et des mains est pointillée de couperose, on dirait une bruine perlant sous la peau.

Ribot, lui aussi, doit à ce procédé d'étranges et rares trouvailles, soit qu'il sème ses picotis rouges sur des

visages entrevus dans des épaisseurs de nuit, soit qu'il
en crible la nudité de ses Saint-Sébastien. Cela joue à
l'écorchure, avec des fleurs de plaies et des gemmes de
sanies coagulées, et, sous une forte pratique de peintre,
atteint à des beautés artificielles fécondes en surprises.

Courbet s'est visiblement amusé de ce jeu dans son
portrait de 1847. Il y triomphe avec cette truculence qu'il
a toujours eue dans le maniement des pâtes. Les mains
sont glacées de tons rosés à travers une chaleur de
bitume et font une illumination de vie à la partie basse
du portrait tournée au noir. Elles exécutent (la droite
surtout, qui tient l'archet) un beau geste nerveux,
auquel se prête un amusant *dessin d'intention*, mettant
en relief la forme musicale des doigts et leur anatomie
assouplie à l'archet comme un ressort.

On peut dire de l'ensemble du portrait qu'il est la
formule ancienne de Courbet, alors qu'il est pénétré de
l'originalité des maîtres. Il a des convoitises pour leur
idéal si fortement écrit et il rêve de l'appliquer au mi-
lieu où il vit. Le *Violoncelliste* est vêtu de noir, en
des accords sobres, comme un seigneur espagnol.

Même observation pour le portrait de la femme
maigre.

J'avoue ne pas aimer du tout l'ensemble de la per-
sonne. Elle est affublée d'une laideur sentimentale et
pincée, mal venue sous un coloris étriqué qui est peu

dans la coutume de Courbet. C'est une dame mince, jaune, sans un soupçon de gorge, rappelant par sa tenue puritaine, sa taille droite, la raideur de son maintien, certains portraits du temps de l'empire, qui avaient toujours l'air de vouloir se briser en deux. Mais les mains ont une sécheresse de passion extraordinaire, sous une peau cuite au soleil, et leur geste est simple avec un naturel exquis. Mains de guitariste espagnole, faites au râclement du jambon. Mains aux osselets polis, sur lesquels tend la peau, très nettes et très belles.

———

Une *Baigneuse*, qui porte la date de 1866, va nous consoler de ce corps mélancolique. Celle-là est la santé même, dans une silhouette ample et grasse que le corset n'a pas déformée, et elle s'étale, nue, au bord de l'eau, avec des seins ronds au bout desquels s'allume un tremblotement rosé. La belle fille! Elle est la sœur des femmes du Titien et du Corrège par le rythme onduleux de la forme; elle a la moiteur chaude de la vie, et une chevelure rouge fait sur sa tête un incendie. Autour d'elle s'étend un paysage vert, d'une transparence printanière. Une lumière ambrée filtre à travers les feuillées, cascade en traînées de branche en branche, constelle l'air où baigne cette chair frissonnante. L'effet est rendu avec une clarté admirable, sans préoccupation visible du procédé, et l'on ne peut être ni plus indépendant ni plus vrai. C'est une échappée de

plein air, taillée dans un matin de mai, avec des emperlées de rosée aux feuilles, et tout le paysage scintille dans une gaîté de verts étincelants qui tremblent au vent.

La baigneuse pose sur le fond sa chair laiteuse et fraîche. Un ourlet de sang à peine perceptible borde les contours, du côté de la lumière, et la peau a un grain mat, légèrement tumergé par les sueurs. Le ventre s'arrondit dans un orbe inaltéré; c'est comme une édition de la *Source*, avec des épaisseurs de chair en plus. Elle se retient d'une main à une branche d'arbre, plonge dans l'eau son pied gauche, prise d'un petit frémissement, et la verdure l'entoure d'une draperie croulante, avec un reflet glauque qui se mêle à sa nudité.

J'ai vu tomber le soir sur cette belle femme nue, une après-midi que je m'étais attardé au *Cercle*. Tandis que l'obscurité assombrissait les choses autour d'elle, la pâleur de son corps continuait à se détacher sur la pénombre de la nuit, et elle demeura visible jusqu'à la dernière filtrée de jour. Elle prenait, au milieu de ces décroissances de la lumière, la coloration qu'une chair réelle eût prise dans une chambre envahie par le crépuscule.

Courbet modèle ses femmes nues dans une matière lumineuse, dans un embonpoint heureux, dans un sourire de la chair satisfaite. La chair, chez lui, a les potelés douillets, les mollesses moites, les onctions de la vie.

Une *Dame au miroir* était placée à côté de la *Baigneuse*. La pose du buste indiquait qu'elle était couchée, et sa gorge se massait en avant, avec une ampleur éblouissante de décolleté. La main qui tenait le miroir était élégante, d'un beau ton cireux, et s'accordait avec la blancheur grasse de la poitrine. Celle-ci était peinte en pleine lumière et lustrée de glacis azurés, qui se mêlaient aux gris de la peau. Une tête fine allumait au-dessus de cette clarté ses joues vermillonnées, peintes dans la même pâte grasse qui avait servi à la gorge.

Puis une *Tête de femme* signalait une recherche d'élégance. Les cheveux tenaient en équilibre sur le chignon un bout de bonnet blanc superbement facturé, mais les chairs de la figure, en demi-teinte, manquaient de la franchise habituelle.

J'arrive aux paysages.

C'était d'abord un grand fond de bois, très largement brossé, où l'automne allumait des rousseurs d'incendie. En haut, une éclaircie de ciel mettait une trouée bleu-indigo. A l'avant-plan, parmi les jonchées de feuilles mortes, deux chiens de chasse étaient arqués sur leurs

jarrets, dans la posture de l'arrêt. A gauche, un lièvre s'écroulait, posé en hauteur, dans une jolie fourrure jaune étoupée de blanc.

Le morceau est résistant: c'est de la peinture forte, vigoureuse, montée en ton. Elle atteste la manière des premiers paysages du maître, moins ces accents sobres qu'il a trouvés plus tard. Le petit lièvre, d'une cuisine appétissante, fait un pendant heureux aux deux chiens, taillés en molosses, les reins carrés, les pattes souples et fermes, avec de belles taches dans la robe. Le chien de droite, toutefois, un peu pote et écrasé.

Un second paysage représentait une maison au bord d'un pont. Une chute d'eau sous le pont et, pour fond, des rochers. L'eau dévale la pente du barrage, en large nappe, avec un bouillonnement de grosses écumes. Elle a dans la chute les épaisseurs de bouillie souvent reprochées à Courbet, mais aussi les transparences glauques, les chatoiements d'émeraude de l'eau qui ruisselle. Densité à part, personne n'a rendu comme lui certaines écaillures ventre-de-poisson du flot scintillant dans la lumière.

J'avoue ma prédilection pour un tableau voisin, un *Sous Bois en automne*. C'est une fenêtre ouverte sur la

nature. Le spectateur oublie ce qu'il en a coûté d'effort pour arriver à cette apparence de spontanéité.

Le peintre sûrement était dans un de ses bons jours ; le paysage s'imprima sur sa rétine avec sa lumière, son mouvement, son va-et-vient de vent, et il fit sa besogne gaîment, clignant les yeux et prenant ses tons sur nature.

Une furie de rouge, de jaune, de cinabre, de laque, pend aux arbres, remplit les fourrés, s'échevèle par l'air, avec des ardeurs de ton, allumées à la clarté d'un soleil d'octobre, et des verts çà et là posent sur cet orchestre leur pétardement sec, qui semble détoner.

Le couteau a tout fait. C'est lui qui a mis dans la pâte les flambées de ton, les crépitements de lueurs, les filtrées de soleil. Des bouts de ciel ont l'air de flotter entre les ramées, et les troncs d'arbres font dans la perspective une colonnade grise, lustrée par les mousses de reflets mordorés. Il n'est pas question que le travail soit brutal ou lâché ; la couleur est étendue sur la toile par plaques lisses comme de l'émail, sur lesquelles le couteau revient ensuite, jette des dentelures et des arabesques.

Le tableau est daté de 1865.

———

J'en viens à cette belle *Marine* qui attirait les regards et les retenait par la douceur de ses bleus. On pourrait l'appeler la symphonie bleue, à cause du thème sur

lequel elle exécute ses triomphantes variations. Le ciel
et la mer sont noyés dans une immensité tiède, sereine,
admirablement lumineuse, où la lumière elle-même
semble bleue. A peine une déchirure à ce grand azur
du ciel, une nuée blanche barre l'horizon de sa pointe
immobile. En bas s'étend la plage, avec son satin couleur de chair où traînent les flaques couleur de ciel. Et
c'est tout : tout le reste flotte dans les abîmes bleus de
l'air, ondule dans les gouffres bleus de la mer, chante
l'épithalame de l'Océan marié à la clarté bleue. C'est
un bleu transparent, volatil, qui s'amollit par places
en des moiteurs gris-perlées, éclate plus loin
en sonorités de bleu de Prusse, s'irise de lueurs,
s'enflambe de chaleur, est torride, écrasant, farouche
et en même temps diaphane, tendre, amoureux, a
des opacités de marbre et des diaphanéités de brume,
baigne dans les rosées et se cuirasse de reflets d'acier.
Le bleu dans cette marine est une sorte de basse continue, sourde, ronflante, sur laquelle brodent les petites
flûtes, les harpes, les hautbois, tout un orchestre léger
de bleus fins, perlés, lustrés, ayant le chatoiement et
l'immatérialité d'une bulle d'eau crevant au soleil. Ce
bleu encore a des ardeurs de turquoise et des douceurs
de saphir, s'avive de bluettes, s'aigrette de lueurs,
roule dans une phosphorescence, lamé çà et là d'argent par la vapeur. Et au-dedans de soi, l'âme se fond
à contempler ce songe de la création apaisée.

On voudrait dire que le nuage est dur, que les chevaux de la plage sont en bois, et que c'est pitié qu'une
si belle chose ne soit pas parfaite, mais l'on oublie les

défauts devant l'étincellement de cet écrin ouvert d'où croulent les joailleries.

Je termine par le *Bouquet*, une lumière à travers un prisme.

Figurez-vous une jonchée de fleurs rapportée des champs et étalée avec sa brume de grand air, sa chaleur de soleil, son pétillement de sève, ses tremblotements de rosée, ses diadèmes de bluettes, sa féerie de notes gaies, claires, fanfarantes, puis jetez tout cela dans une clarté d'après-midi, en plein été, sur un rebord de fenêtre.

Vous aurez une idée de l'énorme *Bouquet*.

Il est d'une exécution endiablée, ou plutôt il n'a pas d'exécution, tant il est pris sur la nature, vif, prime-sautier, tant, c'est une odeur, une lumière, une impression, une promesse de bonheur. Sa masse ronde s'enlève sur un fond de clarté vague, avec magnificence, étalant un large miroitement. Il a toutes les couleurs, il est une volupté de grand peintre, et Courbet, en le faisant, a dû céder à l'envie de raconter une réalité belle comme un songe. Cet amoncellement de fleurs a la douceur d'un songe, en effet; en même temps qu'un esprit de la forme très largement indiqué sous les pâtes, et je ne sais rien de charmant comme le rose éteint des contours mêlés, au fond de droite, terminant toute cette éclatante mêlée par une fusée qui se meurt dans la moiteur des matins.

GUSTAVE COURBET A LA TOUR DE PEILZ

LETTRE DU DOCTEUR PAUL COLLIN

———

Nous publions ci-après une lettre du docteur Paul Collin, notre ami.

Il avait été appelé par Gustave Courbet, peu de temps avant sa mort.

Il s'était rendu à ce désir ; mais Courbet n'était plus en état d'être sauvé.

Le docteur Collin ne put donc que lui prodiguer des soins superflus ; du moins voulut-il l'aider jusqu'au bout.

La lettre qu'il nous écrivit, au lendemain du deuil qui frappait l'art français, respire un amour sincère de l'art et une juste admiration pour le talent de Courbet.

C'est pourquoi nous la publions.

Elle est de plus un document historique.

M. Paul Collin a été un témoin.

Il est bon de savoir comment meurent ceux qui ont occupé une large place dans la vie.

« 31 décembre 1877.

« Mon cher Ami,

« Je connaissais Courbet depuis à peu près neuf ans. Je lui avais donné mes soins en 1869. Il était alors dans toute la maturité de son riche tempérament.

« Très souffrant à la Tour de Peilz, il s'était souvenu de moi et il m'avait fait appeler. Il ne se doutait pas que la maladie allait se dénouer si brutalement par la mort.

« La lettre dans laquelle il me demandait et sur laquelle il a posé sa dernière signature, avec les derniers mots qui soient sortis de sa main, renfermait, au contraire une sorte d'assurance sereine.

« Je vous en transcris le passage important, qui vous montrera avec quel calme Courbet suivait les progrès de sa maladie :

« Malgré le traitement de Chaux-de-Fonds à la vapeur,
« malgré ma répugnance pour ce genre de traitement,
« j'ai dû, une fois revenu à la Tour de Peilz, subir le
« traitement des médecins par la ponction. Il y avait le
« docteur Blondon, de Besançon, et le vieux père Farva-
« gnie, de Vevey, que vous connaissez. Cette ponction a
« été faite il y a à peu près quinze jours et aujourd'hui

« c'est à recommencer. Ayant repris mon obésité abso-
« lument, c'est-à-dire 145 centimètres, je ne sais si le
« docteur Collin est toujours dans les mêmes disposi-
« tions à venir me voir. Jusqu'à présent, j'ai craint de
« le déranger, mais maintenant que c'est le moment le
« plus intéressant de cette maladie, j'accepterai les ser-
« vices qu'il m'avait offerts si gracieusement il y a
« quelque temps.....

« Cette obésité suit un cours absolument régulier. Je
« ne souffre dans aucune partie du corps ; j'ai le cœur
« légèrement engorgé, j'ai 80 pulsations et le foie tout
« à fait à sa place. Je n'ai pas de maux de tête et je n'ai
« que la fatigue provoquée par le poids. La première
« ponction, qui n'a été faite qu'aux deux tiers, a produit
« 20 litres d'eau.

« Les bains de vapeur de la Chaux-de-Fonds, ainsi
« que les purges, ont pu produire 18 litres par le fonde-
« ment. Les jambes ne sont pas très enflées. Voilà l'état
« dans lequel je me trouve. »

« Comme vous le voyez, la lettre est précise ; elle est
datée du 18 décembre et indique l'absolue lucidité
d'esprit du peintre. J'ai pu constater que Courbet ne se
trompait que sur un point : son pouls ne battait pas 80
mais 110 pulsations.

« Permettez-moi ici un souvenir (1871).

« Pendant qu'il était à Sainte-Pélagie, Courbet avait
été transporté à la maison Duval.

« Il souffrait d'une forte douleur hémorrhoïdale.

« Nélaton l'avait opéré.

« — Une fois guéri, me raconta Courbet, j'allai voir
« Nélaton.

« — Bonjour, monsieur Nélaton, lui dis-je, je viens
« vous payer.

« — Me payer, vous, monsieur Courbet, me dit-il,
« mais je suis trop heureux d'avoir pu soigner un grand
« peintre comme vous !

« J'avais pris avec moi 5,000 francs ; il ne les voulut pas.

« Je retournai chez moi.

« Nélaton n'y a pas perdu ; au contraire, car je lui ai
« fait une grande toile de 6,000 francs. »

« Et Courbet mit dans ces derniers mots toute l'ampleur de sa voix.

« Je me rendis donc à son désir.

« J'arrivai à la Tour de Peilz le 22 décembre, je le trouvai beaucoup plus mal que je ne le croyais et qu'il ne le croyait lui-même. Il était au lit. Il ne se levait que rarement. Quelquefois, quand la fatigue du lit était trop forte, on le portait sur un canapé, et il s'y étendait, très accablé par son mal.

« Son vieux docteur de Vevey lui avait fait l'avant-veille une ponction, la croyant urgente. Cette ponction avait déterminé 18 à 20 litres de liquide ; l'ouverture faite par le trocart s'était mal fermée ; l'écoulement avait continué à se produire. Courbet baignait littéralement dans le liquide ascitique, malgré un épongement presque continuel. Il me dit que le ventre avant l'opération mesurait 1m,50.

« Courbet avait subi antérieurement une première

ponction de son ami, le docteur Blondon, de Besançon, un des premiers praticiens de sa ville natale.

« Je constatai qu'elle avait été faite à 5 centimètres au-dessus de l'épine iliaque gauche.

« J'examinai très attentivement le malade. Je trouvai le foie plus petit qu'à l'état normal. De plus, le visage avait une teinte plombée ; les urines étaient rares et d'une couleur rouge foncé due à un excès d'urates ; je ne doutai plus que Courbet ne fût atteint d'une cirrhose du foie. Puis je tâtai le ventre, très ramolli par suite de la seconde ponction, et touchai une grosseur considérable dans l'hypocondre gauche, m'indiquant un kyste de la rate.

« Courbet me sembla perdu.

« Je lui conseillai de vouloir bien m'adjoindre le docteur Péan, l'ami et le successeur de Nélaton ; Courbet s'y refusa.

« Courbet avait une idée qui ne le quittait pas ! C'était de prendre des bains dans le lac qu'il avait sous ses fenêtres.

« — Ah ! me disait-il, si je pouvais m'étendre dans « les eaux du lac, je serais sauvé. »

« Il y avait alors une mélancolie indéfinissable dans ses yeux. Il se tournait vers le coin du ciel qui se voyait à travers les carreaux des fenêtres et une songerie semblait l'occuper tout entier. Il en sortait pour me parler de son amour pour l'eau, pour le lac.

« — Figurez-vous, mon cher docteur, me disait-il, « que quand j'y suis, j'y resterais des heures, regardant « le ciel au-dessus de moi, à faire la planche. Je suis « comme un poisson dans l'eau. »

« Il éprouvait une grande joie et comme une détente de toute sa personne malade à prendre des bains. Deux hommes le portaient alors jusqu'à sa baignoire, et il y demeurait au point de s'affaiblir complètement. Il fallait employer la persuasion, parlementer longuement, pour le déterminer à sortir.

« — Non, non, disait-il en regardant les personnes « qui le soignaient, de cet œil très doux qu'il avait pour « ses amis, laissez-moi. »

« Et il demandait sans cesse qu'on lui épongeât le front à l'eau froide, répétant toujours :

« — Oh ! que je suis bien ! »

« Ce qui avait aggravé sensiblement l'état du malade, c'était le traitement dont il est parlé dans l'extrait de lettre rapporté plus haut.

« Chaux-de-Fonds est un village perdu dans les hauteurs, où il n'y a que de la neige et des horlogers. Il était parti pour cette solitude, confiant dans la renommée d'un empirique italien qui guérissait, disait-on, les maladies du genre de la sienne au moyen de bains et de drastiques.

« Il resta là-bas un mois. Mme Ordinaire, la femme de l'ancien député et préfet du Doubs pendant le siège, alla lui faire visite. C'est elle qui lui conseilla de revenir.

« Il avait maigri, sans toutefois rien perdre de son obésité, et il n'avait gagné aux bains de transpiration que de perdre sa force musculaire. Il était désespéré. Il revint à la Tour de Peilz. C'est alors qu'il se laissa faire, par les docteurs Blondon et Farvagnie, la ponction dont il parle dans sa lettre.

« Ceci se passait un mois et demi avant sa mort.

« Je vous ai dit quel avait été le résultat de la dernière ponction.

« Courbet, cela est incontestable, avait aidé à son mal par des absorptions effrénées de boisson. Sur la fin, il buvait encore à peu près deux litres et demi de liquide par jour et ne rendait qu'un demi-litre dans ses urines (rouge-acajou indiquant bien la vraie maladie). Mais antérieurement il lui arrivait de boire jusqu'à douze litres par jour. C'était malheureusement de ce vin qui fait tant de veuves dans le pays, et Courbet avait imaginé d'y mêler du lait, suivant une coutume des paysans, ce qui lui donna, deux jours après mon arrivée, une très forte indigestion.

« Les habitants de la Tour de Peilz se souviendront toujours de ce noctambule attardé dans les cafés et qui ne pouvait se décider à rentrer chez lui.

« Les mêmes habitants m'ont affirmé que Courbet cherchait à étouffer un chagrin. Je sais, mon cher ami, combien mes paroles doivent être mesurées, venant d'une des dernières personnes qu'ait vues le peintre, de celle qui était présente à ses derniers moments. Eh bien ! sur ma conscience, les habitants de la Tour de Peilz avaient raison.

« Courbet était torturé par une pensée : c'est qu'on pût l'appeler communard. Il se prétendait calomnié par les journaux. La qualification de déboulonneur le mettait en rage. Il ne parlait jamais de politique et avait horreur qu'on en parlât devant lui. Peut-être une douleur plus vive s'ajoutait-elle à ce chagrin. Courbet avait

eu le malheur de perdre un fils qu'il adorait et dans lequel il avait mis ses consolations.

« Ce fils mourut à l'âge de vingt ans.

« Il l'avait eu d'une femme qu'il avait connue au beau temps de l'amour et de la jeunesse, alors que tout lui souriait et que le bonheur éclairait le chemin devant lui.

« C'est une histoire douloureuse et charmante. Une dame était venue poser pour son portrait dans l'atelier du jeune maître. Il avait alors vingt-huit ans. Bientôt l'amour se mit de la partie et un beau jour la dame tomba chez Courbet, le suppliant de la garder :

« — J'ai quitté mon mari, lui dit-elle, et je veux être
« maintenant tout à toi. »

« Ils vécurent ensemble, et un enfant fut le gage de cette union. Le mari mort, Courbet, m'a-t-on dit, reconnut l'enfant. Quoi qu'il en soit, ce garçon, ce fils, fut un des plus grands bonheurs de sa vie. Il l'aimait d'une tendresse sans bornes, et quand il le perdit, huit mois après avoir perdu la femme qui le lui avait donné, il se sentit frappé dans les profondeurs mêmes de son être.

« Le jeune homme s'occupait de littérature ; il avait publié quelques articles bien pensés.

« Chose bizarre, il ne semble pas que Courbet ait jamais fait le portrait de ce fils bien-aimé.

« Je dis ce que je sais, pas autre chose, et je vous le dit, parce qu'il était bon d'expliquer cette passion de la boisson et du noctambulisme qui a été une des causes de la mort de ce pauvre homme de génie.

« Je tiens l'histoire de M. Pata, qui fut l'élève et l'ami

de Courbet et à qui ce dernier l'avait contée lui-même, dans une heure de nostalgie.

« Courbet, vous le savez par les journaux, habitait à la Tour de Peilz, faubourg de Vevey, une assez vaste maison appelée *Bon Port*.

« Ce nom lui venait de son voisinage avec la partie du lac où les pêcheurs, chassés par le gros temps, cherchaient un refuge.

« *Bon Port* était primitivement un café, et le jardin qui s'étendait le long des fenêtres du rez-de-chaussée était encore garni de ses tables.

« La maison se composait d'un rez-de-chaussée de plusieurs pièces et d'un étage où Courbet avait installé son atelier et sa galerie de tableaux. La chambre à coucher était au rez-de-chaussée et communiquait par un escalier de quelques marches avec un petit corps de bâtiment, bâti contre la maison du côté du lac et où l'ami de Courbet, M. Morel, avait son atelier.

« Peu de meubles. Le maître n'avait autour de lui que le strict nécessaire. La chambre à coucher était garnie d'un poêle en faïence blanche près duquel se trouvait un canapé, d'une console placée entre les fenêtres et d'un lit en fer. On mettait sécher les linges sur le poêle. Courbet n'en avait que très peu, et celui qu'on lui enlevait lui servait aussitôt qu'il était sec. Détail assez triste, le lit n'avait qu'un seul matelas.

« Un moulage en plâtre était posé au-dessus du poêle. C'était le moulage d'une statue de la *Liberté* que Courbet avait faite pour la place de la Tour de Peilz. La statue est en bronze, d'un mouvement généralement très

4.

admiré, et couronne une fontaine. Elle regarde la France et porte cette inscription : Hommage à l'hospitalité !

« Courbet se croyait aussi grand sculpteur que grand peintre.

« Il avait exécuté un médaillon d'un sentiment très tendre et dont il m'a parlé plus d'une fois.

« Ce médaillon renfermait une tête de femme, aux lignes délicates et pourtant fermement modelées, sur le front de laquelle se penchait une mouette, les ailes ouvertes et le cou abaissé dans l'attitude de la confidence.

« — J'ai fait cela pour un de mes amis de Vevey, me
« dit-il. J'ai voulu faire la dame en contemplation et
« cette mouette est la mouette du lac. Elle vient lui
« communiquer ses pensées. »

« Courbet avait intitulé ce médaillon : *La Dame du lac*.

« En réalité, cette figure était destinée à symboliser l'exil et la mouette qui se pose sur son front lui parle de la patrie absente.

« Courbet aimait à montrer sa galerie. Elle renfermait cent cinquante tableaux environ et parmi ces tableaux quelques-uns fort beaux. J'ai noté surtout :

« Un tableau représentant Courbet avec une expression désespérée et qu'il avait intitulé pour cette raison *Désespoir*. Cette peinture, faite en 1845, fut exposée à Genève.

« Un tableau représentant une *Anglaise aux cheveux d'or* se mirant dans un miroir. Rochefort avait voulu l'acheter, aux prix de 5,000 francs, mais le peintre le lui avait refusé. Comme Rochefort insistait, Courbet

avait décroché une adorable plage et la lui avait gracieusement offerte en lui disant :

« — A-t-on vu ce Rochefort ! Il veut m'acheter tout
« ce que j'ai de bon. Emportez celle-là, et ne me parlez
« plus de m'acheter rien du tout. »

« Cette marine est dans le salon de Rochefort, à Genève, et il est heureux de la montrer aux personnes qui viennent le visiter.

« *Le Curé et le Moribond*, dont on a beaucoup parlé.

« *Les Demoiselles de la Seine*, s'embrassant sous les arbres, à Bougival.

« Un *Portrait de Rochefort* d'un beau modelé, mais exagéré comme l'anatomie générale de la tête. C'est le portrait au sujet duquel Courbet s'écriait :

« — Cet animal-là n'a qu'une belle chose : c'est sa
« mâchoire. Il a des dents de cheval ! »

« Un *Portrait de son père*, de tous points et de l'avis de tous, admirable.

« *L'Espagnole à la mantille*, portrait d'une grande finesse.

« Le *Portrait du peintre et de sa maîtresse*. Il a vingt-cinq ans alors. Il s'est peint regardant sa bien-aimée tendrement et lui serrant la main.

« Puis plusieurs *Baigneuses*.

« Une copie, d'après la *Hille Bobbe* de Frans Hals.

« Courbet aimait à raconter, au sujet de cette copie, qu'ayant obtenu la permission de copier le tableau, il avait mis un jour dans le cadre de la *Hille Bobbe*, sa copie au lieu de l'original.

« — Je l'y laissai plusieurs jours, terminait-il, et
« personne ne s'en aperçut. »

« Il y avait un assez grand nombre de paysages d'Ornans, du Doubs, et du Lac de Genève, entre autres un très beau morceau, *les Rochers d'Ornans*. Une vue du château Chillon n'avait pu être terminée ; elle avait été achetée pour le Musée de Besançon. Son magnifique tableau des *Saules dans la Vallée* était à Paris, chez M. O'Douar.

« Quant à ses grandes toiles, *l'Enterrement à Ornans* et *le Retour de la Conférence*, elles n'étaient pas chez lui, comme on l'a dit. Il les avait confiées à un ami qui les garde roulées.

« Courbet était grand amateur de toiles anciennes, mais il ne m'a pas paru que ses connaissances fussent à la hauteur de sa passion et de son talent.

« Il avait acheté à Genève, au prix de 8.000 francs, un tableau représentant une magicienne dansant au milieu d'un cercle et entourée de visions. Cela était peint sur panneau parqueté et avait 3 mètres de hauteur.

« Courbet attribuait la peinture à Watteau. Il en voulait 200.000 francs.

« Courbet n'a pas, que je sache, laissé de testament ; mais il existe un relevé exact des tableaux et des esquisses qui composaient sa galerie. Ce relevé a été dressé deux mois avant le décès du peintre, par un notaire de la Tour de Peilz, sur la demande de la sœur de Courbet, Mme Juliette, et de ses amis, M. et Mme Morel, qui avaient voulu ainsi calmer les inquiétudes de Cour-

bet, très amoureux de ses tableaux, et craignant toujours qu'on ne vînt les lui enlever.

« Il avait un fervent désir, dont il m'a fait part à moi-même : c'était de léguer à la ville de Paris ses principales toiles.

« L'atelier de Courbet était des plus simples. Aucun ornement. De mauvais chevalets ; quelques tabourets pour s'asseoir.

« Il peignait avec de la couleur achetée chez le droguiste, très commune et peu coûteuse.

« Cela était sur la cheminée dans des pots.

« Il se moquait des peintres qui se ruinent en couleurs fines.

« — C'est dans le doigt qu'est la finesse, disait-il. »

« Il était très beau dans le feu de son métier ; sa main avait des élégances extraordinaires.

« Il me raconta qu'un jour une dame était venue le trouver et lui avait demandé ce qu'il faisait pour peindre si bien.

« — Je cherche mon ton, lui avait-il répondu ; c'est « bien simple. »

« La dame avait demandé alors à travailler avec lui ; mais elle n'avait fait rien qui vaille, et comme elle s'en étonnait :

« — Madame, vous n'avez pas l'œil, avait-il répondu.
« Tout est dans l'œil. Quand j'ai mon ton, ma toile est
« faite. »

« Tous les habitants de l'endroit vous diront que Courbet était bon et généreux. Les exilés étaient chez lui comme chez eux. Nul ne frappait en vain à sa porte ; il était bienveillant pour tout le monde. Courbet, assez

économe de sa nature, ne regardait ni à l'argent, ni au temps, ni à sa peinture, quand il s'agissait d'aider. Il secourait toutes les infortunes. Il avait offert des tableaux pour les inondés de France, il y a deux ans, puis pour les grêlés de Genève et il envoyait de ses œuvres pour toutes les quêtes de bienfaisance.

« J'ai su qu'il avait été souvent la dupe des gens qui se présentaient à lui. Il était naturellement confiant et ne savait résister au plaisir d'être loué.

« Un jour, c'est un Italien qui lui offre à boire au café; on boit des vins fins, et, le moment venu de payer, l'Italien déclare qu'il a perdu son porte-monnaie et lui emprunte trois louis pour payer la dépense.

« Une autre fois, une dame marseillaise vient à la Tour de Peilz pour le voir. On lui dit que le peintre est au café, et, en effet, Courbet y était avec des amis et jouait aux dominos.

« — Moussu Courbet, lui dit-elle aussitôt, je vois que
« vous êtes aussi bel homme que vous êtes grand
« peintre. Et vous zouez aux dominos, moussu Courbet ?

« — Comme vous voyez, madame, j'y suis même
« d'une belle force. »

« La dame finit par lui offrir de faire avec elle une partie, et elle proposa un enjeu de trois cents francs. Comme Courbet se récriait, elle lui dit :

« — Ze paierai, moussu Courbet, si ze perds, mais si
« vous perdez, ze ne veux pas d'argent, moussu Courbet,
« mais un petit souvenir de vous, le portrait de mon
« petit chien, que z'aime beaucoup et que voilà. »

« La dame avait sous les bras un bichon.

« Courbet, de guerre lasse, accepta et perdit : la dame avait un compère.

« Le lendemain, Courbet était à son atelier. On frappe. Il ouvre. C'était la dame avec son bichon.

« — Ze viens, Moussu Courbet, ze suis pressée. Ze
« pars tout à l'heure et comme vous êtes avant tout un
« homme de grand honneur… »

« Courbet peignit le petit chien. La dame emporta la peinture toute fraîche et… l'alla vendre à Genève pour 800 francs.

« C'est Courbet lui-même qui me conta cette aventure. Il racontait très finement et y prenait plaisir. Il aimait les histoires gauloises. Son accent franc-comtois donnait du mordant à sa parole ; il imitait à s'y méprendre les patois français.

« Il avait la voix forte, agréable à l'ouïe, le parler doux et sonore, la brièveté militaire par moments ; mais ce qu'il disait était marqué d'une grande bonhomie. Il chantait avec sentiment : deux mois avant sa mort, il avait chanté un Noël avec sa sœur Juliette.

« Courbet vivait sans domestiques à *Bon Port*, d'une vie presque rustique. Il était très simple et plein de prévenances pour les personnes qu'il recevait ; une fois, il poussa la bonté jusqu'à cirer les bottes d'un ami qui logeait chez lui.

« Heureusement, une providence veillait sur le peintre et jamais je n'ai vu de dévouement plus absolu. M. et M^{me} Morel, réfugiés, ont entouré l'exil de Courbet d'une tendresse vigilante comme celle d'un frère et d'une sœur. Des nuits entières, cette excellente femme

est demeurée assise à son chevet, épiant ses moindres désirs, et M. Morel, de son côté, s'occupait de ses affaires, gérait sa petite fortune avec une complaisance rare. Courbet était très sensible à leur bonté ; il était ému en parlant d'eux. Ces bonnes gens n'ont pas cessé un instant d'être ses fidèles et loyaux amis ; jusque par delà sa mort, ils l'ont aimé avec une tendresse dont on ne peut leur être trop reconnaissant.

« Courbet aimait parler de la nature, de ses paysages, de sa peinture. Il m'a souvent répété que son bonheur était de demeurer de longues heures en contemplation devant les montagnes du lac ou de suivre le vol des mouettes à perte de vue.

« Il ne peignait plus depuis un mois. Sa main, souple et fine, était demeurée belle. Comme toutes les mains de grands peintres, elle aurait dû être moulée. On garderait ainsi quelque chose de leur génie, car la main est pour eux l'instrument direct de leur cerveau.

« Courbet a peint plusieurs fois, sur la fin de sa vie, la *Tour de Peilz*. Les Anglais amateurs lui commandaient aussi des vues du château Chillon, ce manoir féodal, dernier vestige de la puissance des ducs de Savoie.

« Courbet travaillait très vite, sa vieille pipe toujours à la bouche. Il mettait trois ou quatre heures au plus à ce qu'il appelait ses « morceaux de peinture ». Il demeurait d'abord comme embarrassé, cherchait le ton sur sa palette, et, le ton trouvé, il l'étendait au couteau et terminait rapidement son travail. Il maniait si

extraordinairement son couteau préparé par lui-même, que je lui ai vu une fois exécuter à la pointe de la lame la silhouette ténue d'un paratonnerre.

« Courbet a laissé peu d'élèves ; je dois cependant citer parmi les plus distingués MM. Cherubin Pata, Marcel Ordinaire et Slom. Sa peinture était peu goûtée à Genève. Cela se comprend quand, comme moi, on a vu le musée de cette ville encombré de Calame que les Genevois admirent très fort pour leur fini.

« J'ai perdu un peu de vue, à travers toutes ces notes, l'état de la maladie du grand peintre. J'y reviens, mais pour constater l'irrémédiable approche de la mort. En effet, Courbet n'était plus qu'un corps dont les forces se retiraient chaque jour. L'œil était devenu hagard et la parole chancelante ; il fallait lui répéter les paroles prononcées devant lui, et, dès le vingt-huit, un hoquet l'avait pris, revenant de moment en moment. Un réfugié comme lui, M. Edgar Monteil, homme de lettres, qui lui était fort dévoué, venait le voir chaque jour. »

« Rochefort aussi était de ses amis. Il s'était même mis en route pour lui faire visite, mais un train manqué mit un retard dans son arrivée, et quand il débarqua à *Bon Port*, Courbet n'était plus. »

« Voyant ses forces diminuer d'heure en heure, je crus devoir prévenir immédiatement les parents. »

« Le père arriva le surlendemain. C'était un vieillard de quatre-vingts ans, d'une constitution robuste et d'un tempérament sanguin et énergique, comme le fils auquel il avait donné le jour. »

« Il trouva l'artiste assis et très faible.

« — Tiens ! Gustave, dit-il, je t'apporte un petit cadeau. C'est une lanterne sourde de chez nous. »

« Et il y adjoignit une livre de tabac français.

« Cela fit sourire Courbet.

« Son père demeura auprès de lui et la journée s'acheva assez bien. Mais il me fit appeler à l'entrée de la nuit. Courbet avait déjà le faciès hypocratique : le docteur Farvagnie, qui venait le voir tous les jours, l'avait remarqué comme moi. Il m'expliqua qu'il avait ressenti un déchirement dans le flanc gauche, avec douleur atroce dans le bas-ventre : c'était probablement une déchirure du kyste de la rate que j'avais constaté.

« Il me dit alors ce mot malheureusement trop juste :

« — Je pense que je ne passerai pas la nuit. »

« Et il répéta le propos à l'homme de garde qui veillait près de lui.

« Je lui posai des cataplasmes laudanisés, mais cela ne fut pas suffisant pour le calmer.

« Il me supplia de lui faire une injection sous-cutanée dans la partie douloureuse.

« Il avait en ce moment l'œil caverneux, la bouche sèche et fuligineuse. Le hoquet continuait.

« Une demi-heure environ après l'injection de morphine, il s'endormit.

« Il était alors huit heures du soir environ.

« Courbet se réveilla vers dix heures et demeura quelque temps dans une sorte de somnolence. Il dit quelques mots, puis perdit connaissance.

« L'agonie commença vers les cinq heures du matin et dura un peu plus d'une heure.

« Courbet mourut à six heures trente.

« Ce fut une grande douleur dans la maison. C'était pour la France un grand peintre de moins. Pour ceux qui l'avaient aimé, c'était un cœur excellent, une nature affectueuse et bonhomme que la mort venait de leur enlever.

« Je tâchai d'obtenir qu'on moulât le visage.

« — Ce n'est pas la peine, me répondit le vieux père.
« Il y a assez de ses portraits à la maison. »

« Je n'oublierai jamais ce brave homme, répétant, au milieu de sa douleur, qu'il avait un moulin près d'Ornans et que Gustave devait être enterré dans le moulin.

« — Il sera là près de moi, disait-il. »

« Ce vœu touchant n'a pu être réalisé. Courbet repose à la *Tour de Peilz*, dans ce lieu de son exil.

« Voilà, mon cher ami, des faits précis qui peut-être pourront vous servir. Un désir du grand peintre qui n'est plus m'a fait devenir le témoin de quelques particularités qui le concernent. Je vous les ai racontées telles que je les ai vues. Puis la mort est venue et, bien qu'éloigné, j'ai pensé à la France, que je représentais, sans l'avoir voulu, à ce chevet de moribond, et qui perdait en Courbet une de ses plus grandes illustrations.

« Bien à vous.

« D^r Paul Collin. »

II

PROPOS D'ART

(ÉCRIT EN 1870)

PROPOS D'ART [1]

L'HOMME ROI DE L'ART

Je ne connais pas de plus grande manifestation de la personnalité humaine que le portrait. Le jour où les dieux disparus auront fait place à l'homme, le portrait sera roi dans le monde. Concevez-vous, du reste, rien de plus magnifique que cette vie humaine repétrie par l'art après Dieu dans un moule ou plutôt dans une synthèse où elle apparaît tout entière ? Raconter un homme, dire une femme, dévoiler une intelligence, surprendre une âme, quelle grandeur ! Je ne me figure pas autrement le portraitiste que comme un juge et un confesseur. L'âme se met à l'aise devant lui, dans sa nudité, comme une femme timide qu'il faut violenter un peu. Il la fait causer, la rassure, mêle son âme à cette âme et communie dans l'art. S'il ne sait l'arracher à son mutisme et l'amener dans les yeux et sur la lèvre, il est

[1] Extraits du *Salon de Paris*, 1870, V⁵ᵉ Morel et Cⁱᵉ, Paris.

obligé de descendre, de creuser, de frapper partout, demandant partout : « Ame, âme, âme, où te caches-tu ? » A force de séductions, il l'appelle, il l'attire, elle vient, ou, si elle ne vient pas, il l'entrevoit, la devine, la surprend, la moule dans son inconscience et sa nuit. Que de tendresse pour cela ! Que d'étude ! Que de souplesse ! Quel grand œil fait aux ténèbres ! Et quel charme pour se faire accepter ! Le portraitiste ne saurait être qu'une fine et merveilleuse intelligence toujours éveillée et suivant dans tous ses détours cette personne intérieure qui est la vraie chez les hommes et se dérobe aux curiosités. Il lui faut du tact, de la patience, de la douceur, de la bonté et de l'émotion : il ne voit qu'à condition de sentir ; s'il ne sent pas, il n'exprime pas. Et que de fibres vibrantes dans une telle tension de soi-même ! J'oserais en faire une sorte de visionnaire de la réalité, plongeant dans l'abîme de l'homme et y cherchant l'âme aux traces de la sienne propre. Un tendre respect lui fait craindre sans cesse de s'égarer ; il s'oublie, se récuse, se met à l'ombre, ne voit que cette âme et ne veut qu'elle. Il en ramasse les poussières, en réunit les morceaux, les rattache de son souffle, voyant derrière un homme l'homme et Dieu derrière l'homme. Son modèle est à la fois pour lui de la politique et de la religion : il l'aime, le caresse, le surprend et le dompte.

Tout être pensant a d'ailleurs sa caractéristique qui le distingue de son voisin ; il s'agit de fouiller dans ses entrailles et d'en arracher la vérité. Cette caractéristique fond, par un lien mystérieux, dans une personnalité déterminée, la personne entière depuis la tête jusqu'aux

pieds. La main la subit aussi évidemment que les traits de la figure et l'ensemble constitue la vérité du portrait. Sans une vérité réelle, intime et profonde, la physionomie n'existe pas et le portrait est manqué.

Il fut un temps où l'on disait que certains airs de tête, un certain genre de beauté seuls convenaient au portrait. Beaucoup dès lors en demeuraient exclus. Aujourd'hui on pense autrement : c'est le peintre, non le modèle, qui manque au portrait ; car le portrait n'est pas dans le visage : il est dans la physionomie que le peintre y inscrit.

Tout le monde a une âme, une intelligence, ou simplement un sentiment et une idée. On vit sur quelque chose et de quelque chose : il n'y a que les idiots qui soient sans attaches ; mais les idiots ne vivent pas et le portrait est la vie.

Or ce quelque chose sur quoi et de quoi l'on vit suffit à l'art. Il ne lui faut qu'une figure : il y met la physionomie.

L'artiste formule le dedans dans le dehors et ce qui ne se voit pas dans une expression qui le rend visible. Si la figure qu'il peint n'a pas de fenêtres sur la rue, son affaire est de les y mettre. Le portrait aura toujours du style si le portraitiste a saisi la vérité intérieure ; car un portrait ne vit pas par l'extérieur : il vit par le sentiment et la pensée. Un portrait qui ne sent rien et qui ne dit rien ne vaut rien.

Le style, ou ce qu'on appelle ainsi, n'est pas autre chose dans le portrait que le groupement et la caractérisation des qualités distinctives du modèle. Le jet d'une

5.

draperie, quelque majestueux qu'il soit, la ligne châtiée de la silhouette et la noblesse des attitudes vont à l'encontre du style, dès l'instant où ils ne sont pas de situation. En retour, l'assiette pesante, la solidité massive des poses et la gaucherie du costume, transposés de la réalité dans l'art et *vus* d'une certaine manière, peuvent devenir le sublime du style.

Il faut donc que l'artiste voie, qu'il voie de ses yeux et qu'il voie la vérité. Le style consiste à restituer dans sa vérité ce qu'il a vu, en le caractérisant dans le sens de la réalité, non du dehors, mais du dedans.

Il y a beaucoup de portraits au Salon et peu de bons. Un bon portrait est celui qui me parle à l'esprit et pourtant ne s'occupe pas de moi, mais de soi seulement. Des tas de portraits me font l'effet, dans leurs cadres, de gens qui se mettraient à leur fenêtre pour se laisser voir et seraient si occupés des autres qu'ils n'auraient plus le temps de penser à eux-mêmes. Au contraire, qu'on aime les portraits pensant, rêvant ou simplement vivant leur grosse vie, quand du moins ils sont tout à leur affaire et qu'on ne les prend pas à poser pour la galerie ! Je ne vous demande pas d'être à la mode ni d'avoir de beaux gilets à chaîne d'or ni de porter des cols du dernier goût : dites-moi plutôt quelque chose avec les yeux, avec la bouche, avec le front ; dites-moi surtout que je suis votre frère et que nous

avons une même vie, vous au sein de l'art et moi sur la terre ronde. Je ne veux que croire à vous, recueillir attentif un éclair de l'âme dans vos yeux, surprendre au coin de votre bouche le frémissement du mot que vous avez dit hier ou que vous direz demain : et je passerai heureux, ayant fait un ami qui ne me trompera jamais.

La distinction est un écueil contre lequel toujours échoua M. Jalabert. Son *Portrait de la Grande-Duchesse Marie Micolaewna*, développé en pied sur un fond hareng-sauré, manque tout à fait de consistance, et l'on s'émerveille qu'il ne coule pas en pâte de pomme sur le tapis. La figure, éclairée en plein d'une lumière partout trop égale, flotte plus qu'elle ne se pose dans la gerbe argentine des rayons qui lui tombent d'en haut. Les satins, craquelés de cassures mesquines et peints sans ampleur à petites touches menuettes, manquent d'électricité féminine et croulent mollement en maigres plis, le long des formes qu'ils oublient de dessiner. Les dentelles et les perles blanches, en retour, sont restituées d'un pinceau plus ferme et qui se sent mieux à l'aise dans le rendu de l'objet inerte que dans l'indication des secrètes vibrations d'une robe, d'une collerette ou d'un corsage.

Il y a des jeux dangereux et la peinture des personnes du monde est un de ces jeux. On finit par s'imaginer que la distinction consiste à vaporiser les formes et à frotter de céruse des joues où a tari le dernier filet de sang. On a peur d'indiquer la vie dans son modèle, comme si la vie n'était pas la première distinction, et

l'on passe sous silence tout ce qui sort d'une certaine apparence départie à tout le monde, comme si la seconde distinction n'était pas de ne ressembler qu'à soi-même. La terreur des petites dames rougeaudes qui boivent du vinaigre pour se blêmir et des douairières pattues qui se tirent les doigts pour les déboudiner compte, il est vrai, à la décharge des artistes qui ne s'appliquent qu'à la peinture distinguée.

Mais un artiste ne doit connaître que l'art : duchesse ou paysanne, il ne consulte que lui-même et travaille à son idée.

M. Jalabert est une des victimes du monde ; je le compare à un malade qui ne peut se refaire qu'avec des brocs de sang et qui s'amuse à se gargariser avec du lait d'ânesse. Les artistes qui ont approché le monde connaissent la torpeur qu'il exerce sur les tempéraments les plus rudes : un vertige charmeur se place devant les yeux qu'il empêche de voir et avachit en langueur l'énergie native. Si j'osais, j'enverrais M. Jalabert aux abattoirs. Quittez la sirène, lui dirais-je, et reprenez vos forces en brossant de la viande ! Je ne connais rien de plus distingué que Velasquez, Van Dyck, Hals, Jordaens, Rembrandt et Rubens ; étudiez chez eux la distinction.

M. Jalabert expose encore une poupinette en costume de velours rouge broché de dentelles blanches. Le catalogue me dit que c'est un *Portrait;* — mais je n'en veux rien croire, tant c'est maigre de jet, de pose, de carrure et d'expression. Le joli n'y est même pas, et, sauf la robe qui atteste une facture serrée, tout y est petitement fait, sans style et sans caractère.

Je prise le talent de M. Cermak : il a du feu, de la brosse, une belle vigueur de coloris, et compose aimablement. Mais son esprit est variable et, même en ses œuvres solides, il est des parties molles et sans nerf. Son tableau des *Jeunes filles enlevées par des Bachi-Bouzouks*, acquis par le Gouvernement belge et que j'ai rencontré successivement à Gand et à Bruxelles, sacrifie à un romanesque idéal et fradiavolise un certain truandisme d'opéra. Il fut un temps où M. Cermak tordait âprement ses ciels et campait ses femmes dans des attitudes violentes (*le Rapt*). Cette fois, nous n'avons de lui que deux portraits, et encore l'un des deux seulement vaut-il. Le *Portrait de M. Michel Bouquet* est fait de rien, virilement et simplement. La grande clarté tombe sur le front dont elle semble polir l'orbe ridé et s'éparpille ensuite en éclats sur les yeux, la bouche et les joues. Les chairs, fatiguées et battues, se fripent dans la pâte de raies menues et brident sur des méplats accusés. Une coloration vigoureuse, piquée de tons brique et réveillée de lumerolles, rougit les pommettes et le creux des mâchoires. Il y a dans cette intelligente et rude tête de vieillard, s'enlevant avec force d'un fond rouge auquel s'accorde l'habit vert-bouteille, de l'âme, de la vie et de la sincérité d'expression.

Un autre portrait bien intéressant, c'est celui de Mme *** par M. Thirion. — Je ne cache pas le plaisir qu'il m'a causé. On éprouve dès l'abord une intimité extraordinaire : il semble qu'on a vu quelque part cette femme et que c'est comme un bon ami qu'on reconnaît

après une longue absence. Elle n'est à proprement dire ni belle ni jolie, ni même agréable ; on ne lui voit pas de piquant ni de coquetterie ; mais le charme vient des yeux, de la bouche, de l'attitude et de la maigreur même. On sent une femme, et voilà l'affaire. J'aime mieux ces chairs brunes et souffrantes que les plus frais vermillons. La tête s'attache avec flexibilité au cou et s'incline en avant dans l'attitude de la songerie. Elle est longue et étroite, d'une expression sérieuse, avec de grands yeux bruns veloutés, un peu de bistre aux contours de l'orbite, de l'ardeur et de la passion dans la bouche et le menton. Les joues, tapotées et doucement creusées, laissent voir cette pâleur brune — qui n'est pas la blanche — si morbide et si parlante. Ajoutez à ce visage des cheveux noirs haut plantés sur un grand front large, une modeste robe grise qui serre le cou, des mains rejointes contre les seins, le corps penché en avant comme une femme qui regarde de sa loge ou de sa fenêtre, et vous aurez une idée de l'originalité vraie de ce parlant portrait. C'est une fine personne, mince, souple, longue comme une guêpe, bien assise, étroite de corsage, un peu songeuse, mais honnête. L'artiste a sveltement découpé sa silhouette sur un fond de tenture verte gaufrée d'or dont la gamme, assombrie en demi-teinte, repousse ingénieusement l'ardente et pâle tête.

Le *Portrait de Mme G...* par M. Giacomotti a de l'animation, de la vie, du sourire, et il est fort joliment touché. Peut-être apparaît-il un peu trop chatouillé et le peintre a-t-il trop prodigué les tons rougeoyants. — Le

Portrait de M^me... par M. Duran n'est pas le portrait d'une tête, c'est celui d'une robe. M. Duran s'est amusé à casser des satins roses sur des satins bleus et il fait du tout un grand pétard de couleurs aiguës massées à grosses clottes. — Je vois mieux l'étude de la physionomie dans le *Portrait de M^me la baronne de M...* par M^lle Jacquemart, et surtout dans son *Portrait de M. le maréchal Canrobert*. Ce dernier portrait est tout à fait bien campé à la Cambrone, d'une exécution solide et souple dans les chairs et les habits; plus réussi que celui de M^me de M..., qui pèche par trop de sécheresse à la robe; — et la robe, chez les femmes, on le sait, est un peu toute la personne. — M. Mélin, qui fait tout à la fois le chien et la figure, envoie un médaillon de jolie femme peint dans du rose, non sans fraîcheur. Le *Portrait de M^lle A.* développe sur fond gris un buste bien rempli et moulé dans une robe de soie noire. La tête, d'un faire mollet, pointe. du milieu des œillets de la joue et de la bouche, un nez poupin mignonnement croqué. M. Mélin est un voluptueux : il s'arrête à la sensation et n'approfondit pas. — M^lle Schneider peint en femme avec des mains faites pour assortir les couleurs d'un bouquet. Ses deux *Portraits* ont de précieuses finesses de ton; elle y exprime, avec une grâce fluette et légère, le fondant de la jeune fille. Mais sous la pulpe savoureuse et purpurine se dissimule le noyau sur lequel se moule le fruit; et le noyau, je veux dire le dessin, est un peu bien latitent chez M^lle Schneider. — Dans le camp des hommes il y a encore M. Moyse qui envoie un petit *Portrait de M**** bien enlevé en frac noir

sur fond brun et tapé d'un bon coup de lumière. Quant à M. Pérignon, il a fait le *Portrait de M. de Girardin*, mais il a oublié de l'asseoir. L'auteur d'Emile a beau se rattraper de la main au bras de son fauteuil : il ne tient en place que par un de ces miracles d'équilibre qui lui sont familiers. Et puis, M. de Girardin, qui a tous les matins une idée, a oublié d'en communiquer une à son peintre qui a fait de son portrait le portrait de tout le monde.

Il y a différentes manières de peindre le portrait : il y a celle de Dürer, il y a celle de Holbein, il y a celle de Van Dyck, sans compter les autres qui sont indifféremment bonnes ou mauvaises. Dürer voit le côté saillant et l'accentue ; Holbein voit le caractère et l'interprète ; Van Dyck ne voit que lui-même et se raconte. Je n'admets quant à moi qu'une manière : c'est d'être vrai. Un portrait est de l'histoire. Un peintre de portraits doit être avant tout un homme de bonne foi : on lui confie sa vie. Le portrait est quelque chose de sacré : changez une ligne à la figure d'un honnête homme, vous aurez un coquin. Entendez bien ceci : vous peignez quelqu'un, c'est-à-dire que vous le jugez et que vous marquez entre ses deux sourcils ce qu'il est dans l'âme. Peignez la femme, peignez l'homme, peignez la race : je vous rends la bride ; du moment que vous précisez et que vous peignez une femme, un homme, une race, vous vous engagez à ne rien peindre qui ne soit vrai.

M. CHAPLIN

La figure a engendré des peintres faciles — aimables enfants du rire et des larmes — qui couronnent leurs modèles de lotus ou de cyprès et ne leur demandent qu'à se prêter aux caprices de l'heure et de l'inspiration. Joies émues de la fantaisie ! Je m'enivre au rêve de ces poètes insouciants, et, mené par leur chimère, je m'égare sur leurs pas dans les mondes faux et jolis qu'ils ouvrent à mes sens. Fils de mon temps, la sirène voluptueuse de la mode souffle par moments sur mon front son énervante haleine, et je m'endors sur ses seins un peu pendants, le dos à Michel-Ange et les bras à M. Chaplin. C'est, d'ailleurs, un bien charmant peintre que M. Chaplin, d'une gentillesse toute parisienne et élevé à Cythère à l'école des grâces badines. Un lointain reflet des Fêtes galantes du xviiie siècle — ô satins ! Cydalises ! Lunes en musique ! — semble s'oublier sur la palette de ce petit maître du jour, et il marche dans un fond de Boucher, escorté des amours mignons qui font la courte-échelle aux feuillages de Lantara. Il ne hante pas les bergeries précisément, ni les nymphes écourtées, ni Gnide, ni la rivière du Tendre ; ses ailes n'ont pas le vol qui enlevait le divin Watteau jusqu'aux petits olympes égrillards où les dieux festoyaient en Louis XV. M. Chaplin ne s'est jamais caché sous les saules pour voir passer dans

un nuage rose la jarretière de Galathée ; il ne se couche pas au bord des sources pour guetter sous la transparence de l'onde le mystère d'un corps qui s'étale dans une ombre ensoleillée. Ce n'est pas un Sylvain, c'est un épicurien et un poëte. Il a un esprit vain et joli qui voltige sur la cime des choses avec des ailes de sylphe et lutine la lumière du bout d'un éventail rose qui scintille en s'agitant. M. Chaplin — que je savoure d'ailleurs, mais négligemment, comme un sucre après dîner — est dans l'art quelque chose comme la libellule qui mire au sein des eaux l'étincelle dont se paillette son corselet, et du haut de son frou-frou, touche-à-tout plein d'éclairs, ébouriffe la topaze, le rubis et la turquoise dans les sillons de l'air qui sur elle se referment. M. Chaplin ne dessine pas : le rêve se dessine-t-il ? Dans une nuée de printemps, il jette une rose, l'effeuille, la disperse et naissent ses Vénus et naît Cupidon — si peu ! — O crèmes ! Meringues ! Pets-de-nonne ! Industrie d'un adroit pâtissier de l'art ! A peine la forme éclose, M. Chaplin y épand un glacis de pêche confite, un rose de cerise, ou une pourpre de framboise. Et c'est ça leur sang, à ses toiles ! Elles n'en ont point d'autre. Ses petites figures ont l'inconsistance et le charme de ces bulles de savon que la brise emporte et qui s'irisent, en leur orbe miroitant, d'or, de pourpre et d'azur. Ne les touchez pas : de tout ce frêle mirage il ne resterait, si vous y mettiez la main, que la suprême étincelle d'un globule qui crèverait en brillant. Mais regardez-les à travers le prisme que vous avez dans l'œil — de loin — vapeurs errantes que l'es-

prit, colore et qui flottent dans un rayon de printemps. Que c'est joli ! Que tout luit ! Comme ce petit monde rieur d'amours bouffis s'échevèle gentiment dans la fumée vermeille des aubes ! La fleur du pêcher fait à ces culs-nus des voiles d'étamines, et l'on distingue dans une ombre rose des hamacs faits d'églantiers.

M. Chaplin a un art à lui de croquer ses bouts de têtes et de les chiffonner comme du satin : de mignons petits plans, cassés en méplats menus, martellent, en facettes où se creusent des fosses rieuses, les joues, les mentons, les gorges, les jambes et les bras. Il tripote à pinceaux poupins, dans une pâte saponeuse et légère, sa gracieuse anatomie chimérique, et dessus, met je ne sais quel chatouilleux frisson de peau. Devant les mignardes filles qui sont les Vénus familières de ses toiles et toujours, montrent la pointe d'un tetin sous un bord de chemise tombante, on songe moins à la femme qu'à la praline, au bonbon musqué qu'une jolie femme porte à ses dents, au fondant d'une framboise nageant dans son jus, et la bouche se lubrifie, comme en été, quand sous un pavillon de pampre se balance aux yeux la grappe prometteuse.

Une toile de M. Chaplin en vaut une autre : c'est la même fantaisie aimable et vague. Il ne m'afflige que quand il s'attaque au portrait, — car M. Chaplin toujours se cassera à la réalité et à besoin — pour trouver son assiette — de n'en pas avoir. Son coloris, d'une douceur de confiserie, et son dessin, si adorablement peu dessiné, ne conviennent qu'aux éphémères de

l'imagination. Comme M. Ingres, il voit tomber le maçon de son échafaudage, mais c'est un polisson d'amour qui tombe de la ceinture de Vénus, et M. Chaplin le peint juste — comme il ne tombe pas. Il regarde à côté, dans la glace d'en face, ou mieux — dans son prisme, et tout s'y casse d'une manière qui n'est sue que de lui. Certainement je n'affirmerai pas que le plateau que tient sa *Jeune fille* ait dans ses jolies menottes à trous un bien consistant équilibre et que ces bras rondelets ne fonderont pas au pemier rayon des canicules. Mais c'est comme une pêche qui se serait faite femme et porterait ses sœurs pour faire voir ce qu'elle fut la veille. Fleurs, femmes et fruits, M. Chaplin doit se tromper parfois ; et quand son modèle ne vient pas, je gage qu'il s'en passe en rangeant en bouquet quelques grasses pulpes savoureuses du jardin, sauf, si celles-ci manquent, à demander au modèle le ton de la fraise, de la cerise ou de l'abricot.

J'ai donné une assez jolie place, comme on le voit, à M. Chaplin et je ne m'en repens pas, M. Chaplin a un peu fait école — pas chez les femmes, Dieu merci, — mais chez nos peintres. Plusieurs d'entre eux, décalquant la nuée où se dérobe sa spécieuse et mièvre facture, se sont mis à frotter sur fonds d'ambre des jus de groseilles. Eh ! mordienne, messieurs ! on n'étudie pas un homme qui en a étudié un autre. M. Chaplin, c'est le petit-bleu de Fragonard coupé d'eau à l'usage des hommes tempérants. M. Chaplin joue devant Cythère sur la vieille lyre égratignée par les Dorat de la palette, une petite serinette — si jolie qu'elle en sera un jour

agaçante. Je dois dire à sa louange qu'il ne cherche pas à jouer sur cette ruine des airs d'opéra.

J'encadre ici dans un paragraphe orné de népenthès, entre deux cyprès, la vénérable mélancolie de M. Hébert. Je regrette de n'avoir pas pu découvrir *le Matin et le Soir de la vie* qui ont à la lecture un bon parfum de foulard trempé. Mais j'ai vu *la Muse populaire italienne* qui n'est pas mal pour un élève de cet âge et révèle des dispositions sérieuses. J'ignore dans quelle familiarité le directeur de l'Académie de France à Rome vit avec Raphaël et Léonard de Vinci, mais je parie que ces antiques rapins lui font des charges d'atelier et abusent de sa candeur. M. Hébert, comme ces bons vieillards d'Erckman-Chatrian, ferait bien de sortir entre deux sanglots des galeries de la Villa Medicis et de s'aller frotter le dos au soleil. Je n'aime pas les peintres attaqués de la moelle épinière, et l'art n'est pas un hôpital.

La *Muse populaire* est une agréable et insignifiante personne en pâte filante de macaroni, avec des yeux bovins, une bouche tracée au cordeau et un galbe en amande. Rien n'égale la nullité de cette dame si ce n'est sa froideur, et l'on dirait, à la devanture d'un coiffeur, une tête de Sidonie sur laquelle on aurait étoupé de la filasse entortillée de lierres. La muse de l'Italie, après Virgile, Dante, Tasse et Pétrarque,

n'est pourtant pas une poupée de perruquier. Nourricière des génies, elle frappe de sa main ses seins plus durs que le marbre et en tire un lait rempli d'ivresse et de force. Je comprends que M. Hébert n'ait pas l'ouverture de bouche qu'il faut à ces mamelles géantes. — M. Hébert me fait l'effet de ces invalides couverts de médailles et criblés de blessures. Il a beaucoup fait la guerre, il a remporté beaucoup de médailles — et il a beaucoup été blessé.

Nous prendrons, si vous le voulez, après la piquette à l'eau de M. Hébert, un bon coup de vin généreux chez M. H. Regnault. Sa *Salomé* est une page hardie, d'une couleur intense et d'une originalité réelle. La danseuse est assise, un poing sur la hanche, tenant entre ses cuisses le bassin et le couteau qui doivent servir à la décollation de saint Jean-Baptiste. Les jambes, distantes à la hauteur des genoux sous la jupe, se rapprochent vers la cheville et se croisent aux pieds. Un bout de chemise, glacée de tons gris-souris, bouffe en plis froissés et lâchement glisse jusqu'aux orbes de la gorge qu'elle moule sans les découvrir. Fixée au col nerveusement, la petite tête animale de Salomé se balance avec une coquetterie joyeuse ; tout entière dénouée, sa nocturne chevelure croule sur ses épaules et répand sur le noir éclair de ses grands yeux un brouillard de mèches entortillées comme

des cardées. Les joues, plâtreuses et malsaines, se carminent d'un fard cru et plissent, aux coins des lèvres, un superbe sourire triomphant qui relève la bouche et montre une cruelle mâchoire. Derrière Salomé, un fond de damas jaunes se moire de clartés chatoyantes sur lesquelles se plaque, avec une turbulence inouïe, l'échevèlement de la massive crinière. Le reflet violent des jaunes, accentué encore par le jonquille de la jupe, teint d'un ton citrin amer les épaules, la figure et les jambes; mais par-dessus toutes subjugue l'odeur de cette chair moite de crime — la férine et irritée odeur d'un giron de ballerine.

M. Regnault a su camper sa figure : elle est vraiment assise et toute à son affaire. Le sourire est terrible et montre les dents; il sent la mort et se moule dans la forme d'un baiser. L'œil, noyé dans la haine et dans la volupté, roule, en ses prunelles de jais liquide, de la caresse et de la menace. De toute cette molle et effroyable fille peinte sort l'orgueil de la victoire. Elle passera de la danse au crime en riant et en tordant ses reins, comme une démone et comme une bête. Elle sent le rut et la boucherie, féroce et lascive sans amour. Je ne chicanerai pas M. Regnault sur la justesse du vêtement et des accessoires. Je ne vois pas le côté histoire : je regarde le côté femme. Il m'importe peu que Salomé fasse craquer ses hanches dans du bazin, du taffetas, des damas ou des satins, et qu'elle soit la vraie Salomé du trop facile Hérode. Je trouve une Salomé : je ne cherche pas la Salomé. Il me suffit que l'artiste ait caractérisé avec un

style pittoresque et vrai, en sa resplendissante guenille froissée, la fille d'amour.

LE NU EN ART

M. Regnault m'entrebâille la porte du nu : écartons la tenture et entrons dans le gynécée. Me voici bien entouré : de la vie je ne vis pareille affluence de gorges, de bras, de dos et de jambes. J'ai voulu compter et je me suis arrêté à soixante, éperdu : il eût fallu en ajouter autant.

Je suis fort amoureux du nu, mais je n'aime pas les nudités. Il y a même quelque chose de dégoûtant dans ces plats grossiers d'étalages publics qui me ferait courir au poste voisin si je n'étais pas un peu de l'avis des Spartiates qui montraient aux jeunes hommes des imbriaques pour les détourner de l'ivrognerie.

La saloperie de tous ces décolletages sert à grandir la splendeur des nus chez les vrais artistes. Je ne sais rien de plus admirable que les beaux corps d'hommes et de femmes des anciens. Quelle religion ! Quelle peur sacrée ! Le moule superbe dont les contours, alanguis ou dressés, distinguent les sexes, se pétrit timidement sous leur main émue. Il me souvient de la première fois que

je vis à Bruxelles l'*Adam et Eve* de l'Albane : je m'approchai sur la pointe du pied, comme devant un mystère, et quand je vis ces deux enfants nus lutinant pour la pomme, je sentis mon cœur se fondre d'étonnement, de pudeur et d'amour.

Le nu est éternel dans l'art : je ne connais qu'une chose qui soit plus grande, c'est la figure vêtue. Le nu me fait rêver ; la figure vêtue me fait penser.

L'un et l'autre sont des portraits : mais la figure vêtue est de l'âme et le nu est du sang. Quand je contemple la *Source*, je baise des lèvres l'adorable contour et j'y vois la virginité. Quand je contemple la *Joconde*, mon âme se mêle à l'âme de son sourire et sent l'amour. La virginité est de tout le monde et l'amour de quelqu'un seulement. Le nu me dit l'homme ou la femme ; la figure me raconte un homme ou une femme.

Le nu rayonne comme une gloire dans l'art : Vénus presse d'en haut sa mamelle et emplit du lait de sa beauté la coupe d'or de l'idéal. Mais le nu n'est pas le déshabillé, et rien n'est moins nu qu'une femme qui sort de ses pantalons ou qui vient d'ôter sa chemise. Le nu n'a de pudeur qu'à la condition de n'être pas un état transitoire. Il ne cache rien parce que rien n'est à cacher. Du moment qu'il cache quelque chose, il devient polisson, car c'est pour mieux montrer. Le nu dans l'art, pour se garder vierge, doit être impersonnel et il lui est défendu de particulariser ; l'art n'a que faire d'une mouche posée sur la gorge et d'un grain arrondi sous la hanche. Il ne cache rien et ne montre rien : il se laisse voir.

Le *Réveil* de M. Lecadre nous propose une femme couchée de son long sur une peau de mouton et se frottant les yeux de ses mains à demi crispées. La tête, renversée en arrière à la droite du tableau, roule dans une mêlée de cheveux noirs et fait se gonfler le col d'une jolie ondulation. Sous les bras qui s'écartent, les seins, souplement attachés au buste, un peu pendants, s'écrasent sur le côté, comme des poires blettes. La ligne des hanches, maigre et suspecte, contourne sèchement les lobes du ventre qu'elle resserre et qui s'aplatit dans un modelé grêle. Les jambes, toutes droites et collées l'une à l'autre, d'un dessin lâché, sont campées avec une rigidité de statue, sans vigueur et sans pittoresque.

M. Lecadre s'est trop pressé de peindre : il a négligé de nous raconter sa femme nue. Je ne dis pas qu'il n'ait vu le modèle : peut-être l'a-t-il trop vu ; mais le modèle n'est rien tant qu'il n'est que modèle ; c'est quand il cesse de poser qu'il m'intéresse. Je reprocherai encore à l'artiste les touches vertes dont il a plaqué, dans la demi-teinte, les satins du ventre. La chair à l'ombre se noie dans une sorte de grisaille où les rosés de la peau pointent en sourdine, mais qui ne se vert-de-grise pas. L'arrangement de la toile dénote, d'ailleurs, de l'étude et de la science et plaît par sa simplicité. Un paravent de laque fleuronné de rouge, et la peau de mouton où s'enfoncent les reins de la femme : voilà, avec le rouge tapis de velours éraillé du parquet, tout l'accessoire. La peau de mouton, d'un gris chaud, a une sorte de vibration sous les nus et se toisonne de clottes de laine pois-

seuses. J'oubliais une balafrure de lumière qui égratigne les rouges fanés des velours et griffe la pénombre d'une écorchure claire. M. Lecadre cherche le ton juste, le muscle, la chair — et les attrape souvent. La poitrine est bien sentie : on y voit de la lassitude, des marques d'étreintes, des traces de baisers, et la gorge pend, voluptueusement mordue. Une solidité réelle groupe les formes de la fille, et le grain de la peau, écrasé dans une pâte morbide, se masse en tissu serré sous la touche. — Ce n'est pas comme la *Nysa* de M. Lenoir, nudité pâlotte et mal charpentée, dont les bras et les jambes ne s'emmanchent à rien, et qui s'émiette comme de l'os de seiche en crayeuse poussière.

Je me défie des fonds de paysages pour les figures nues, à moins que ces fonds ne soient vraiment en situation. L'art n'admet pas que le vrai soit toujours vraisemblable. Il lui faut de la précision, de la clarté, de l'évidence et de la vraisemblance : quand je me suis trompé sur le sens d'une toile, la toile est mi-jugée, et je passe. Je vous laisse à penser ce qu'il y a de vraisemblable dans des demoiselles qui se déboutonnent au milieu des champs et s'amusent à se frotter, en pleine lumière du midi, le ventre contre les orties. Que chez elles, à huis clos, loin des regards, elles fassent sauter l'agrafe et prennent des poses plastiques, il y a toujours le sommeil, la fatigue, la toilette et le bain pour m'en donner la raison. Mais le garde champêtre qui veille dans les bois ne doit pas être tenté de passer son sabre au travers d'une toile pour un délit contre la pudeur.

M. Le Gendre, de Tournai, se soucie peu du garde champêtre et lâche en plein gazon sa *Naïade*. Elle est au vert, la grosse petite mère, avec une espèce de caleçon de draperie cul-de-bouteille dans les jambes. La tête, commune et poupine, d'un galbe rondelet où furète un nez carlin, s'appuie aux paumes de ses menottes sur l'angle des bras. Cette naïade courte et garçonnette n'a presque point d'âge ni de sexe, et n'étaient le ventre et les lobes de la gorge, on y trouverait la structure d'un éphèbe un peu gras. Il y a dans le torse des potelés sentis et des fossettes amoureusement creusées. Une sorte de frottis ambré accorde l'ensemble des tonalités. La pose du ventre se poussant en avant dans l'herbe et déterminant dans le dos une concavité qui suit dans sa ligne la convexité du ventre, a quelque valeur ; mais la brusque bifurcation de la silhouette — au bas du dos — en deux jambes écartées, pèche outrageusement contre la convenance et l'anatomie, en dépit de la gaze qui déguise le péril. M. Le Gendre, ancien premier prix de Rome à Anvers, nous devait mieux que cette commune et poupotte gourgandine, peinte du reste assez petitement.

M. Schützenberger nous donne à manger dans sa *Baigneuse* de la jolie chair blanche, modelée en une lumière de nacre. Il est certain qu'il a sacrifié à la passion du jour et il a fait du déshabillé. Seulement le plus indécent en cette fille si peu vêtue n'est pas ce qu'elle laisse voir, mais ce qu'elle cachait naguère. On regarde sa chair, on regarde surtout ses pantalons qui se massent à ses pieds, pêle-mêle avec la chemise et les jupons. Grande,

d'ailleurs, bien faite, charpentée correctement, presque jolie. Un fond bleu à ramages encadre la demoiselle qui, la jambe gauche repliée sur la jambe droite, penche son buste et tire ses bas. Les attaches de cette aimable personne s'emboîtent avec souplesse, et la ligne de son corps se développe non sans grâce. Une bonne clarté satine l'épaule, et les seins, joli bout de modelé tendrement gras, pointent, comme des fruits savoureux.

M. Georges Hébert expose aussi des baigneuses. *A la Source* campe de face une assez belle gouje dont les jambes sont enroulées d'un manteau rouge, on ne sait pas pourquoi, et qui se fait remarquer par l'incontestable gaucherie de son attitude. Les chairs, ointes de glacis onctueux, se culottent de blonds reflets qui dorent particulièrement la poitrine et les jambes. Une touche plus râpeuse semble avoir écaillé à plaisir le grain des cuisses : la chair, rugueuse et sèche, y paraît crottée de grumeaux. L'aspect général charme l'œil par une tonalité chaude et le rebute en même temps par la maigreur du dessin.

Je me fais un certain mérite d'avoir déniché, aux frises où on l'avait perchée, une petite *Femme endormie* de M. Jules Thomas. — Étalé sur un sofa rouge au-dessus duquel drapent des tentures, un corps jaune et nu arrondit en une souple courbure ses épaules et ses reins. L'ombre vigoureuse des fonds, amollie sur la couche en demi-teintes ambrées, rehausse l'or des carnations et s'enlève elle-même — grâce aux blancheurs grisaillées des linges qui se fripent autour des jambes de la dormeuse. Ce petit panneau, de 40 centimètres

tout au plus, a des qualités de dessin et attache par une exécution solide et précieuse.

Voici, pour couper sur le plat mollet de la femme, une tranche d'homme que nous sert M. Roger Jourdain sous les espèces d'un *Gladiateur romain s'apprêtant pour le combat*. Les brunissures de bronze du gaillard s'argentent de luisants sous la lumière qui découpe, en sa nudité mate et noire, sur un fond gris, son svelte torse aux sèches arêtes. Les valeurs de la chair sont malheureusement trop pareilles à celles du casque et du bouclier posé par terre et patinent d'une même polissure café au lait l'homme et les choses.

M. Villa s'attaque à une *Jeune fille* et meringue dans une crème fouettée des chairs exsangues et veules. Je préfère à cette nudité mal campée et guindée comme une bourgeoise qui remet sa jarretière — la petite servante accorte qui, dans *Une caresse*, lutine du bout de son doigt rond une perruche jaune. La fille se rougit de tons de framboise, et la perruche se lustre de bleus clairs harmonieusement tranchés sur l'or mat du ventre.

La *Vénus blessée* de M. E. Pinchart ne manque pas de forme ni de dessin, mais les nus sont peints sans amour, avec une uniformité de valeurs pénible. Rien pourtant de plus admirablement varié que les tons de la peau, dans les chairs ambrées aussi bien que dans les chairs nacrées : lustrées de reflets gorge-de-pigeon, les premières décomposent dans leurs satins chatoyants la gamme rose de l'aurore ; glacées d'or et moirées de soleil, les autres se havanent de nuance

bise ou s'envermeillent des jaunes pâles de la lune à son lever. Le grain s'unit au grain dans une sorte de brillant mat où la lumière se résorbe et qu'une ombre grisâtre, parfois patinée d'une brunissure feuille-morte, baigne aux contours.

M. Th. Parrot n'a pas suivi des yeux, en retenant son souffle, la forme d'une belle fille en son sommeil, soulevant d'un souffle égal sa poitrine comme un flot et reposant, la tête sur les bras, dans une atmosphère imprégnée d'amour et de songe. Le *Sommeil* ne s'assouplit pas dans une moiteur suffisante. L'on ne sent pas perler à cette gorge la délicieuse petite sueur de la chair au lit. Le tendre gris-souris qui embrume comme une nuée vespérine les nacres de la peau pendant le dormir n'y est pas non plus. Et puis le bras donc! il a l'ankylose.

Je vous ai servi le dessus du panier des nus et les pêches les plus veloutées : le restant m'a paru un peu bien vert et piqué dans la pulpe. Un nu n'est acceptable que quand il s'y voit de la religion. Je frissonne quand une belle fille se met nue devant tout le monde : la beauté doit se respecter pour se faire aimer. Une dame qui met ses fesses au vent pour le plaisir de s'étaler commet simplement une indécence. La nu a quelque chose de la pureté des petits enfants qui jouent chair contre chair sans se troubler. Le déshabillé, au contraire, me fait toujours sentir la femme qui s'étale pour quarante sous et travaille les poses académiques.

Il ne faudrait que des vierges pour modèles dans les nus.

DEUX TOILES DE COURBET (1)

La *Source* me présente une jeune femme qui, séduite probablement par le silence de l'heure et la fraîcheur du paysage, a quitté ses habits pour se plonger dans la claire fontaine. Il me suffit : je ne veux rien savoir de ses jupes. L'endroit est si mystérieux que le garde champêtre n'y passera pas. Hâlée de brunissures, sa tête détache de la roche ardoisée un robuste profil sculpté à grands éclats dans la pâte rustique et cuit aux joues de tons de brique sous lesquels mousse le sang. Le bras droit, tendu vers une branche qu'attire la main, se dérobe à demi derrière la tête qui cache aussi une partie de l'épaule. Abaissé vers la transparente naïade qui ondule au bas du tableau, le bras gauche se déploie dans une ligne que les doigts ouverts, en train de lutiner les jets des cascades, terminent par une efflorescence rose. Elle n'est pas assise précisément sur les roches, mais appuyée du côté droit, dans une attitude hardie qui muscle sous le poids du corps la jambe

(1) Ces deux toiles ne figurèrent pas au Salon de Paris de 1870; mais elles avaient fait grand bruit, en 1869, au Salon de Bruxelles. L'intercalation de ce chapitre était accompagnée dans le *Salon de 1870* de cette note : « Je demande la permission, avant de quitter l'éblouissant royaume du nu, d'intercaler ici la description d'une figure nue de Courbet dont on a peu parlé à Paris et qui a fait grand bruit l'an dernier au Salon de Bruxelles. Courbet est un des grands peintres du nu, et ses toiles — bien vues — sont des leçons. En choses d'art, il vaut mieux, au surplus, dogmatiser avec le pinceau des maîtres que de son cru avec la plume du critique. »

gauche et ne laisse voir de la droite que le gras du mollet et les chevilles. De la main qui se pend à la branche elle se balance au rythme de la cascatelle bruissante à ses pieds, et le peintre l'a saisie dans le penchement en arrière de son corps ployé par une courbure au dos. A fils diamantés, perlés de gouttes qui roulent dans une bruine, la source coule sur le roc brun avec des moires tranquilles crêtées de bluettes vives. Plus bas, dans une excavation, l'eau tombe et se fait dormante, avec de petits bouillons qui la gaufrent de frémissements argentés. C'est dans cette eau que la femme baigne son pied et reflète, aux plis de l'onde qui se ride, dans une transparence empourprée de roses tendres, ses formes et ses chairs.

La *Source* est une vivante et savoureuse idylle, toute humide des fraîcheurs perlées de l'onde. D'une tonalité grise où les clartés s'émoussent dans la pénombre, elle a la fermeté de pâte, la puissance de touche, la force et la finesse de tons qui sont les vertus des anciens. Cette merveilleuse brosse du maître franc-comtois donne à toute la figure, dans le beau paysage mouillé qui mêle autour d'elle la pierre à la verdure, une accentuation incomparable. Je songe, en la contemplant, aux truculents morceaux de peinture, d'un jet si souple et d'une pâte si généreuse, que la verve des grands flamands enlevait à la force du poignet. Cette femme sur son rocher est tout à la fois de la peinture par sa grasse vie moite et de la sculpture par la dureté de ses chairs et la cambrure robuste de son attitude. Et pourtant, on ne peut s'y tromper, c'est bien de la vraie chair à bonnes

fossettes et à plis drus que le peintre a modelée sur cette superbe charpente développée sans busc dans la liberté de nature. Le corps se meut avec aisance ; le bras, d'un trait souple, dessine une rondeur qui s'enfle au coude et se fusèle à la main ; d'une courbe abondante et pleine, la jambe a le gras et le potelé de la vie ; le derrière surtout, lobé en contours que le roc froisse à peine, déploie, dans sa carnation rougeoyée sur les bords, une morbidesse extraordinaire. Sobre et nette, la touche de Courbet met partout des valeurs exactes, fondues en localités harmonieuses, et détache avec une infaillible sûreté les plans et les saillies. Peut-être le dos de la femme apparaît-il strapassé dans son resserrement de carrure, mais quel éblouissement ! Quelle fraîcheur de bouquet en tout ce torse ! — Et quelles joailleries encore dans les stries d'eau dont s'égratigne la pierre sur ses mousses luisantes ! Quelles finesses dans cette brune patine du roc, écaillé de grattés gris et plaqué au couteau de marbrures saumon qui me rappellent involontairement la cuisse velue du *Faune* de Van Dyck ! A gauche, derrière la roche, en opposition avec le feuillage sombre des premiers plans, un coin de paysage vert pâle, coupé d'un arbre renversé, baigné dans l'air et la clarté. Je ne sais rien de plus frais, de plus savoureux et de plus lestement enlevé : c'est fait de rien — de glacis et de frottis.

Courbet est le peintre solide ; ne cherchez pas la grâce dans sa *Source* : elle n'y est pas. Ses grosses femmes, blocs charnus et splendides, ont tout de la femme, excepté ce qui fait la femme, la lumière inté-

rieure. Elles n'ont jamais aimé, pas méchantes, bêtes seulement, — du reste honnêtes en dépit de leur nudité et chastes parce que Courbet les peint chastement.

Voici apparaître ensuite la *Dormeuse*, une vigoureuse et saine fille corsée de rondeurs appétissantes. Elle dort ou plutôt elle sommeille, mais dans ses yeux nul songe ne fait palpiter la blancheur d'une aile. C'est à peine si l'on voit sur ses traits les langueurs du repos. Magnifique de belle santé animale, la tête s'encadre de cheveux châtains et se renverse sur un coussin rouge sombre. Un souple et vigoureux dessin enferme dans une silhouette mouvementée le corps qui repose sur le flanc, étalant dans cette attitude les seins dont l'un s'entrevoit seulement au bord de la silhouette et dont l'autre retombe pointé au bout de lueurs roses ; le ventre qui s'arrondit dans une courbe ferme et grasse ; les reins dont la ligne, trop développée, s'enfle et culmine par dessus le reste de la figure ; enfin les cuisses placées l'une sur l'autre avec des rebondis de chair délicatement marqués. Un rideau vert foncé, mêlé à gauche au rouge du coussin et à droite au gris des fonds, fait avec ce rouge et ce gris la dominante de la tonalité. La *Dormeuse* est traitée sobrement dans un jour gris qui répand sur la chair des tons neutres savamment étouffés. Rien d'intéressant, du reste, comme l'exécution de cette petite toile (à peu près de 60 centimètres sur 40). On suit avec amour le pinceau ; la touche a la justesse, le moelleux, le voulu. Joli morceau, le ventre est travaillé à petits coups qui le modèlent de plans et de méplats. Une fine

transparence rose borde les contours et nuance aux reliefs les gris. Pas d'empâtements d'ailleurs : la couleur semble avoir été posée du premier coup au ton.

Courbet traite la femme comme le paysage, par plans solides. Dès que j'ai vu une de ses femmes, je la connais : elle n'a plus rien à m'apprendre. Point troublante, elle abdique l'énigmatique. Elle est le Sexe ; elle n'est pas le sphinx.

ALFRED STEVENS ET FRANÇOIS MILLET

PEINTRES DE LA FEMME

Je ne connais que deux grands peintres de la femme dans ce temps. C'est A. Stevens et F. Millet. Des deux pôles où ils se sont placés pour la voir, ils ont résumé dans leurs deux manières de la comprendre les deux bouts de la femme moderne. Entre ces extrémités, nouée par la chaîne des intermédiaires, la condition de la femme se développe tout entière. Exaltée chez Stevens jusqu'à l'intelligence, elle descend chez Millet au rang de la bestialité. On sent chez la femme de Stevens l'effort des hommes qui l'ont poussée jusque-là, et chez

la femme de Millet, les attaches de la nature qui ne lui ont pas permis de monter. A travers le changement des positions, comme deux sœurs jumelles dont l'une est partie pour la ville et dont l'autre est demeurée aux champs, elles se tiennent la main et forment les points culminants de la famille féminine. La sirène élégante de Stevens est sortie du bloc abrupt de Millet. On voit mieux le point d'arrivée par l'étude du point de départ, et Stevens complète Millet.

La femme de Millet, trempée dans le sang des campagnes, s'épaissit sous la rude enveloppe que la terre met à ses enfants : à demi-corps enfoncée dans les labours, elle participe de la grande vie animale comme les vaches et les bœufs et s'entoure jusqu'à la mort des langes massifs de son berceau. Elle est la laitière qui enfante et qui nourrit, et sa poitrine abreuve d'un lait pur une race dure comme elle. La sève qui fait pousser les pommes de terre coule dans sa veine robuste et corse de contours épais son torse librement caressé par les vents et les soleils. Millet m'ouvre le seuil véritable du premier Éden : la grande aïeule primitive devait ressembler à ses génisses fécondes. Ève, sortie de la terre et maçonnée dans le limon, était pareille à un mont, et ses mamelles se groupaient à sa gorge comme des bois sur des pentes de rochers.

La femme de Millet est avant tout la mère : les flancs qu'il lui donne se sont élargis dans les couches, et des mains d'enfants ont tapoté ses virils seins. Elle est la féconde nourricière des champs, avec quelque chose de doux et de farouche en même temps qui la fait

ressembler à un symbole. Millet campe ses femmes comme des cariatides : il leur donne la puissante allure et la taciturnité des mythes.

Alfred Stevens, lui, prend la rude glaise du peintre Millet et la dégrossit à grands coups. Il part de l'Ève rustique pour arriver à la Galathée mondaine. Il tord les seins de cette pataude calme et y plonge le coin de l'homme. Le ventre chez ses louves est infécond : il lui ôte l'ampleur sacrée et le fait souffrir par l'absence de l'enfant. Cette veuve n'a plus dans ses jupes l'odeur de la bouverie, mais les muscs dont elle se couvre exhalent autour d'elle des vertiges. Elle est le côté noir de la femme dont Millet reproduit le côté blanc. De même que la femme de Millet est la maternité, la femme de Stevens est l'amour. Innocente, elle s'assied au banquet pour mordre les fruits. Un jour l'illusion fuit, elle reste encore, mais c'est pour ronger les écorces. Quand enfin la nuit vient, elle se dresse vengeresse vers les hommes et leur tend avec un rire amer la coupe de son fiel.

Le peintre l'émancipe dans une sorte de passionnalité où elle est à la fois l'ange et le démon et qui complique le corps d'une âme. Millet accouple la femme à l'homme, et Pan, dans les bois, fait à leurs noces charnelles des orchestres de flûtes et de zéphyrs. Stevens fond en des caresses de feu les âmes et éparpille au-dessus des libres hymens du cœur, pêle-mêle avec les amours ailés de Vénus, les diables cornus de Lilith. Il y a chez Millet, pour tapis, des landes de trèfles où l'on se caresse à la manière des lapins, et chez Stevens, pour gazons, des tapis où l'on taille la pomme avec des cou-

teaux d'or. Boucher ni Mignard, d'ailleurs, n'ont rien à voir ni chez l'un ni chez l'autre : ils ont horreur du joli et personne chez eux ne fait la bouche en cœur. Millet comme un pontife demeure serein. Le front penché vers les labours, il moule ses femmes dans une placidité intense qui ne pleure ni ne sourit. La gaîté du penseur eu lui ne dépasse jamais un petit coin de la toile et s'y éjouit par échappées, dans un rayon de soleil, avec les poules et les moineaux. Stevens, aussi sérieux, entrebâille parfois la bouche de ses sphinx dans un sourire ; mais ce sourire est armé, par dessus les dents cruelles. Ils ont, du reste, trop le respect de leur art pour le faire rire.

Le rire dans le masque humain a la difformité d'un trou par où la bête s'exhilare. Le rire, d'ailleurs, est un état violent entre la fureur et l'épilepsie. Pasquin et Tabarin s'esclaffant de rire font la parade devant des ventres déboutonnés et non devant des esprits.

La femme de Stevens traîne après elle le mal de l'homme, et sous sa gorge se cache une morsure. Elle serait au cloître, comme Lélia, pour y rugir sa douleur, si le cloître existait encore. Sa misère est de rester attachée, par des fibres en sang, à l'effroyable monde qu'elle trompe et qui l'a trompée. Elle y mourra d'ailleurs, Madeleine non repentie, car c'est là qu'elle s'est sentie triompher et périr.

La femme de Millet ne vit pas, elle fait vivre. Celle de Stevens vit, mais elle donne la mort.

L'atmosphère de celle-là est rafraîchie éternellement par les vents et baigne dans le grand ciel ouvert. Celle-

ci, au contraire, noyée dans une atmosphère de poisons, s'étouffe dans le mystère, la douleur et les parfums. L'une s'étale à la clarté dans une demi-nudité inconsciente ; l'autre cache sa nudité au fond de ses robes et la montre bien mieux. Chose terrible ! Elle est habillée.

Ève est nue.

Alfred Stevens et Millet ouvrent à leurs femmes, du côté de l'inconnu, des projections déconcertantes.

A deux, ils posent le problème de Proudhon : courtisane ou ménagère.

Le monde de la femme touche, du reste, par tant de points au monde de l'homme que peindre la femme c'est nous peindre nous-mêmes, du berceau au tombeau.

Ce sera la marque caractéristique de l'art dans le siècle de s'être initié par la femme à la vie contemporaine.

La femme sert actuellement de transition entre la peinture du passé et celle de l'avenir.

Millet expose une femme ; Stevens n'expose rien. Je le regrette d'autant plus qu'une exposition où ils ne figurent pas tous les deux reste incomplète.

J'analyserai d'abord la femme de Millet et je demanderai ensuite de tailler pour Stevens, comme je l'ai fait pour Courbet, un petit coin dans mon Salon.

Une *Femme battant le beurre* : voilà le tableau de Millet. Nous sommes dès le titre en pleine réalité : on a l'odeur de la baratte dans les narines. Millet ne cherche pas plus les noms de ses tableaux qu'il n'en cherche les sujets. Un sujet ne doit représenter qu'une chose et ne peut avoir qu'un nom. Millet prend ses

sujets comme ils lui viennent, et ses noms comme ils viennent à ses sujets.

La femme est debout dans le milieu de la toile, les deux mains au pilon de bois et tassant le beurre dans le fond de la baratte. Solide et charnue, elle se campe sur ses jambes un peu écartées et travaille les bras nus. Elle ne regarde ni à droite ni à gauche, ni en haut ni en bas : elle ne voit que ce qu'elle fait. Le soleil a recuit la pâte épaisse de ses joues et effrité d'écaillures la peau de ses bras. Cette grosse chair pierreuse et gercée, sur laquelle les hâles ont mis des couches superposées, se squamme de callosités et se tasse comme de la terre mêlée à de la pierre. Une ossature vigoureuse et presque masculine dessine sous son cuir les attaches et les nodosités. Le coude, sec et rouge, se casse dans une arête anguleuse et coupante, comme un dur silex. Il fut un temps peut-être où la chair fleurissait en bourrelets le long de cette charpente; — mais les gras se sont fondus aux labours, aux hersages, au métier de cheval qu'elle fait sous les lavasses et les soleils. La tête, plaquée de grumes et piquée de trous comme un vieux plâtre déterré, mêle dans une bouffissure sèche le front, la bouche, le nez et les yeux. Les plans, accusés par méplats saillants, semblent massés comme dans de l'argile, et les yeux y sont indiqués à coups de pouce. Les sueurs, les coups de soleil, les afflux du sang, gonflant et repoussant, durcissant et martelant la face, ont abouti à ce masque mafflu et couperosé. Le corps a subi la même solidification; — sous ses lignes puissantes, le sang s'est — on dirait — coagulé;

La femme de Millet est vraie comme la nature ; la grande vie sommeillante de la bête l'appesantit quiètement ; elle rumine son existence. C'est l'ouvrière par devoir et par habitude : elle travaille, enfante et nourrit.

Quant à la pratique de Millet, elle est bien sienne : il pétrit ses figures, il les bâtit avec du limon des champs, il les gâche et les bousille comme un paysan sa chaumine. La *Femme battant le beurre* — avec ses mains calcinées, ses bras rôtis et ses joues crevassées, a une densité d'exécution singulière. Sous l'épiderme lézardé le sang s'immobilise, fouettant çà et là toutefois, comme une mousse à la bise surface, des bouillons écarlates. La brosse caresse ces épaisses charnures rustiques, les grossit, les allège, les assouplit et les alourdit, sur un fond de pâte brune où s'allument des tons vifs. Et quel dessin ! Quelle décision dans l'assiette de la figure ! Quel esprit — oui — des détails dans cette ampleur des ensembles ! Comme les plans sont à leur place ! Quel art de donner à tout le caractère et la vie ! Voyez, par exemple, ces grosses mains pattues et boudinées ! Le doigt, croqué de phalanges qui craquent malgré leur solidité, bouge, joue, tient sa place dans la physionomie de la figure. Millet sculpte un poignet et une cheville avec la science qu'il met à tailler sa silhouette générale. Tout se tient par une corrélation étroite en ses figures et se groupe dans la lumière et prend l'accent qu'il faut. Chaque touche est sentie, voulue, préconçue : il ne laisse rien au hasard. Millet pense en peignant.

Ses femmes ont des grandissements dans leur réalisme ; — elles ne sont plus des vachères ni des porchères ni des filles de ferme, elles sont le travail, la sueur féconde, la maternité robuste, — la Glèbe. On voit en elles l'incarnation de la vieille Cybèle descendue des paradis et métamorphosée dans le corps d'une paysanne. Leurs blocs épais, devenus types à force de style, ne sont plus même du réalisme : ils sont de l'idéal sain, robuste et vrai : — le seul qui appartienne à l'art.

La *Femme battant du beurre* se détache des fonds avec une sorte d'héroïsme de cariatide. Un jupon bleu de grosse laine moule lourdement ses hanches, et sur le ventre, lobé pour la maternité, le tablier gris plisse, massif. A droite, dans le fond, une porte s'ouvre sur l'étable, et une baie encadre une échappée de paysage vert.

Millet est un voyant : il a la naïveté dans la simplicité.

Stevens aussi est un voyant : mais il a la naïveté dans le raffinement. Il est corrompu et vierge, comme un homme de cinquante ans qui aurait son cœur de vingt ans. Il aime et pardonne. J'aperçois dans ses tableaux une âme, qui est la sienne, mêlée à l'âme de ses modèles. Vous allez le voir en deux toiles dont l'une est l'aube et l'autre le midi de ces femmes qu'il a faites si admirables et si passionnelles : je veux dire dans le *Printemps* et dans la *Femme à la campagne*.

DEUX TOILES D'ALFRED STEVENS

Le *Printemps* est une peinture tendre et robuste, tendre surtout, devant laquelle l'âme dès le premier instant se sent prise. L'exquise coloration répandue en tons roses, blancs et bleus sur cette toile de grâce, d'amour et de poésie, fait flotter devant l'esprit les mirages d'un songe charmant. La première fois que j'ai vu le *Printemps*, il m'a semblé qu'une fenêtre s'ouvrait tout à coup à mes yeux sur l'aube et la jeunesse. N'est-ce pas l'aube, en effet, cette délicate tête de vierge et d'enfant, baignée du flot mystérieux que le printemps roule dans l'air et pétrie, en sa blancheur nacrée, comme de pourpre d'aurore?

Je l'avais vue quelque part dans un songe, éblouissante, plus vague peut-être et encore mêlée à la nue dont la voilà sortie. Douce forme aux contours chastes, elle est descendue du songe où je la connus dormante; et comme un beau lis, droite et légèrement fléchissante, je la vois, je l'admire et je l'aime, réalisation d'un tendre rêve. Elle est composée de candeur et de grâce : — sa svelte personne, enfermée en courbes onduleuses dans les plis d'une robe qui semble palpiter, profile sur les teintes pâles d'un ciel de mai une ligne qui se gonfle et se creuse avec émotion. O symbole! C'est le printemps en elle et autour d'elle que je salue, que j'aspire,

qui m'éblouit et que j'entends murmurer dans cette tendre apparition : sur son passage s'éveillent des musiques ; des brises s'échappent de ses cheveux, et l'haleine de sa lèvre a l'odeur des premières violettes. Symbolique, mais si vivante ! Toute la vie, la joie du matin, le rire et la jolie santé rose des dix-sept ans ! Ce n'est pas une déesse ; ce n'est pas même un ange : c'est une jeune fille qui demain sera femme, qui le sent confusément au frémissement de ses lèvres sous les baisers de l'air, et dont le cœur, déjà tressaillant, s'ouvre parmi les ivresses de la terre amoureuse à tous les vagues rêves qui font une auréole sur la tête des jeunes filles. N'est-ce pas un rêve aussi qui, sous la gaze de sa gorgerette, précipite les bouillons rosés de son sang et met dans toute sa mignonne attitude de pensionnaire ce divin émoi plein de rougeurs ?

Autour d'elle, les pommiers jettent leur neige odorante, et les cerisiers, comme des mouches blanches à pattes roses, secouent des pluies d'étamines et de pistils. Le pommier parle d'aimer ; le cerisier parle d'aimer. Blottie sur son épaule, une colombe gonfle sa plume qui tremble. Et la colombe semble dire avec un long roucoulement plaintif : « Maîtresse, petite maîtresse rose, dis-moi, pourquoi ta robe frémit-elle au corsage et fait-elle en s'agitant des plis qui se moirent ? J'aime, moi, je suis aimée, et ma vie est amour. En un long rêve, je vis ma vie parmi les fleurs, au soleil, sous la plume de mon ami. Ecoute les nids : tout s'appelle. Vois le ciel : la nue est nuptiale. Vois la terre : l'ombre même

adore le jour. » Ainsi, dans l'enchantement de la saison souriante, elle passe, elle songe, elle aspire, ombre pâle et troublée. Aime-t-elle ? Point encore, je crois. Mais bientôt viendra l'heure. Elle tressaille ; elle a peur ; elle rougit ; elle semble dire : « Je voudrais. Mon Dieu ! si c'était vrai, mais je n'ose croire ! » Et tout cela la rend adorable, avec un charme d'attendrissement qui remue.

Elle a seize ans ou dix-sept ans au plus. Le moule virginal où dort, — si mystérieuse — son âme timide, gonfle déjà de naissantes rondeurs sur lesquelles on voit brider la robe. Dans un contour un peu grêle encore, l'épaule laisse soupçonner une ligne sur le point de se remplir. C'est ensuite, au-dessus de la collerette, le potelé gracile du cou, avec sa carnation légèrement brunie sur laquelle tranche, à la nuque, le blondissement des cheveux plantés bas et relevés à travers un brouillard de méchettes folles jusqu'au haut de la tête. Et toute cette figure a la fraîcheur savoureuse de la framboise sous bois ; la bouche entr'ouvre son bourrelet vermillonné sous je ne sais quel frisson qui la plisse et la fait luire. Une paillette rouge, comme une gouttelette de sang, pique les lèvres, les narines, le coin de l'oreille et se noie sur les joues en une ombre d'intactile duvet. Ainsi tout me révèle le trésor de ses grâces éclosantes. Ses mains elles-mêmes, rondes et creusées d'un rien de fossettes, ont ce commencement de léger empâtement qui signale le graduel épanouissement de la chair nubile. Elles se nuancent de la délicate teinte blonde de la fleur du pêcher — sur laquelle plus tard l'or des bagues

tranchera superbement. Mais l'enfant n'a ni bagues ni colliers, encore — rien qu'une marguerite qu'elle effeuille, comme ont fait toutes les femmes, et de laquelle elle cherche à savoir le secret qui la fait soupirer.

Le *Printemps* est la fleur de poésie d'un poète qui aime, d'un peintre qui tressaille devant la nature et qui a peur de son œuvre. Je n'ai vu que chez les anciens, chez Hemling peut-être, une pareille candeur de ligne, une semblable naïveté d'exécution, une si grande simplicité de faire et de rendu. Van Eyck eût peint dans cette attitude sa vierge et on l'eût adorée dans les temples. Il ne lui manque qu'un nimbe ; mais il est remplacé par la couronne argentine que le matin tresse à ses cheveux parés d'un bluet.

Toutes les allégories printanières, déployées à grand écart d'ailes sur fonds de bois et de ciels, ne sauraient exprimer ce que dit chez cette vierge attendrie le petit doigt croqué de la main qui tient la fleur. L'œil brillant de lueurs intérieures, la lèvre allumée d'un feu rose, les cheveux doucement frémissants comme une nuée, le pli naïf, simple, discret de la robe, tout me parle de jeunesse, tout me chante les premiers matins, tout me semble exhaler le printemps, le parfum, la brise, l'amour, le songe.

Vision par la grâce, la transparence de l'âme et l'éblouissement partout répandu, — réalité par le corps entrevu, le contour qui s'achève et le sang roulant à pleins flots, il me semble que le peintre a rêvé cette riante idylle à l'aube, dans le thym et la rosée. O poésie ! O grandeur en cette grâce ! Ce n'est pas une jeune

fille, c'est toute la jeune fille — avec le rêve éternel qu'elle caresse sur le lit d'azur de ses illusions.

Que dirais-je maintenant de l'arrangement de cette adorable rêverie? Une tendre et blanche lumière, brouillée dans les transparentes gazes du matin, baigne la figure de clartés opalisées. L'esprit monte dans cette nuée jusqu'aux urnes éternelles qui d'en haut versent les saisons à la terre. Le peintre, d'un pinceau moelleux et gras, a travaillé ce divin ciel gris-bleu à petites touches serrées et précises. Au loin une tourelle de château au toit ardoisé coupe de ses murs écailleux la ligne de l'horizon. C'est là, c'est en ce nid sévère, embelli d'elle, que la songeuse, le soir, prie à deux genoux le bon Dieu de lui pardonner ses mignons péchés du jour.

L'exécution ici est elle-même de la poésie : la touche, — d'une finesse, d'une sûreté, d'une application si magistrales, — semble avoir eu des peurs, des effarouchements, des reculs, des tremblements, comme si l'esprit du peintre s'était tout à coup troublé devant un mystère de gouffre rose. — Voyez la figure : quelle crainte de déflorer cette pulpe! Quel respect de cette fraîcheur! Ainsi de la robe, un bijou de modelé, de dessin, d'iris moirées! Tout imprégnée d'électricité, bleue avec des reflets argentés, pareille à ces robes tissées d'avril qui sont la scintillante parure des princesses charmantes, elle enferme en sa gaine la forme de l'enfant et tombe sur un gazon diapré d'étoiles rouges et or à larges plis frissonnants.

On a assez sottement reproché au maître d'exagérer l'importance du costume en ses femmes; telle critique

autrefois risqua même, en son amertume, le nom outrageux de « couturier ». Mais ce souci est encore une des supériorités d'Alfred Stevens. Avec son admirable intelligence du monde féminin et cet amour qu'ont pour les moindres bibelots caressés par la femme ceux qui la sentent profondément, il a compris qu'elle n'existe pas seulement dans sa nudité, mais encore dans tout ce qui la revêt, la pare, la touche et l'approche. Le boudoir, le salon, les petits refuges mystérieux où elle dérobe sa faiblesse et ses charmes, sont en réalité aussi pleins d'elle, aussi pénétrés de sa grâce, aussi parfumés de son adorable odeur que sa chair elle-même. Tout l'essaim rose qui lutine dans les plis de sa jupe et les gazes de son corsage les habite encore et reflète les lueurs roses de sa chair, quand déjà elle les a jetés au pied de son lit ou accrochés à sa garde-robe.

On ne peut approcher les objets qu'elle a parfumés de son toucher sans éprouver — comme devant elle-même — le charmant vertige de sa présence. A plus forte raison, rien n'est troublant, par suite de cette très réelle transfusion, comme les parures avec lesquelles elle se fait voir et où elle transvase sa vibrante et nerveuse vitalité. La femme imprime à la robe qu'elle revêt jusqu'à sa pensée intime et son humeur habituelle; telle manière de serrer les plis de la jupe ou de les déployer livre le secret que son œil et son front ne livrent pas toujours. Les gazes et les dentelles font au-dessus d'elle des solutions d'énigmes qui laissent plonger aux derniers remparts de sa vie si pleine

de réticences, de faiblesses et de force passionnées.

Tout à l'heure la cassure droite, contenue, sévère même, — de l'aimable sévérité de ce qui est virginal, — évoquait à l'esprit devant la robe bleue du *Printemps* toute une aube de candeurs. Le lobe d'un flanc à peine nubile enflait d'un contour indécis le bas du corsage.

Voici maintenant la parure, plus savante en son désordre, de la femme qui a vu décroître sous le trouble nuage des déceptions l'astre matutinal des jeunes filles. Le pli de la robe, plus menu et comme fripé, me montre je ne sais quoi de chiffonné qui me fait penser à l'homme, aux fièvres, aux nuits. La couleur elle-même a changé : ce n'est plus l'azur lamé d'argent des mais où croissent à terre les pervenches et dans l'âme les songes ; l'or brûlé des blés en août paillette de reflets presque enflammés une soie jaune, une soie couleur de désir et d'amour — sous laquelle on suspecte un corps ardent. Voyons, du reste, ce que dira la figure. Quel abîme entre la fraîcheur pourprée du *Printemps* et cette pâleur marbrée aux tempes des bistres de la vie ! J'avais bien vu : l'âge des marguerites qu'on effeuille est passé. Celle-ci les a toutes effeuillées. Elle y croit peut-être encore ; mais le dernier pétale est tombé de ses mains. Plus rien, a dit la fleur. Elle semble dire : Toujours ! Encore ! Une jeunesse de péché jette des ombres traversées de lueurs sur cette ressouvenante et maladive figure. Ta lèvre, — femme — en un doux frisson, sentit passer les amoureuses haleines. Mais la lueur qui flottait sur le couple enlacé du matin s'est changée en douteux crépuscule où tu ne t'es

plus reconnue toi-même. Et pourtant, dans ce nid d'ombre et de verdure où tu te promènes, esprit tendu vers les choses, est-ce la voix du passé qui gémit à ton oreille, ou bien, comme une lyre lointaine, entends-tu dans l'air les murmures consolateurs de l'avenir ?

Cette dame qui, *A la campagne* (c'est le nom de la toile), visiblement s'attendrit à suivre par l'air le vol de deux papillons, elle n'est plus jeune ou plutôt elle commence à ne plus l'être. Elle a trente ans, — cet âge où la femme vit une vie nouvelle, aspire, rêve, oublie, tend les bras à ce qui va la perdre ou la régénérer. Du reste ce n'est pas une pleureuse d'élégie : elle ne connaît pas Ophélie, et elle n'a pas rêvé de confondre sa chevelure aux saules de la rive. Elle est bonne, simple, franche, ni belle ni jolie, admirable de regrets et d'espérance. Toutes les agaceries des sirènes roulant l'œil et poussant des soupirs derrière des éventails ne doivent point valoir l'étreinte de cette maîtresse sûre et dévouée. Large et forte, le vêtement qui la couvre révèle une superbe poitrine, des seins d'honnête femme et des reins puissants.

Alf. Stevens a développé ce poème avec la grâce, la poésie, la subtile entente du cadre qui ont présidé à son *Printemps*. Un taillis, un banc, deux papillons, une femme, voilà toute la scène. La dame se détache avec netteté du massif sombre sur lequel tremble le vol des papillons. Et quel art toujours dans la manière d'asseoir les figures sur les fonds ! La jeune fille du *Printemps*, à peine fixée sur un ciel onduleux et mou-

vant, avait, si j'ose dire, l'incertitude de son propre esprit. Celle-ci, au contraire, femme aux mûrs contours, s'attache comme une réalité splendide au sol et prend sur la terre une place qu'elle a tant méritée en souffrant. Elle marche ; encore un pas, elle sera sortie du cadre. Quel recueillement dans ce pas qu'elle fait ! Elle marche autant dans le songe que dans l'herbe. Abandonnée sur l'épaule par une main à moitié gantée, l'ombrelle ouvre au vent son pavillon tendu de rose. Tout cela peint avec une largeur, une sobriété, une finesse des valeurs et une harmonie admirables. — dans une gamme de tons qui se dégradent, se fondent et se dédoublent. L'amer jaune de la robe, coupé par des mousselines dont la blancheur en tempère l'âcreté, se meurt dans le cou où il laisse un reflet, passe à la chevelure où il rougeoie dans la rousseur des bandeaux et se fait rose avec un tendre rappel dans l'ombrelle.

Or, d'où vient toute cette perfection ?

Du talent et aussi du respect.

Alfred Stevens est un religieux devant l'art.

COROT ET DAUBIGNY

J'arrive sans préambule au paysage et tout premièrement je vais saluer le maître suave, le poète sacré, le

poète virgilien, non, mieux que cela, l'âme de paysan qui s'appelle Corot. Devant lui l'enchantement va jusqu'à oublier ce qu'on a vu d'art et ce qu'on sait de critique. Ce n'est plus une toile et ce n'est plus un peintre : c'est le bon Dieu et c'est le matin. J'ouvre la fenêtre et je suis chez moi, dans le chez moi des poètes, je veux dire la nature. Quelle adorable vision que cet *Etang de Ville-d'Avray!* Arrondi dans la courbe des verts, l'étang lisse son petit flot qui se ride d'un zéphyr et pousse à la rive, en le berçant, un bachot qu'un homme dirige à la rame. Toutes les rosées de l'aube perlent dans cette toile, à travers le tendre voile des brumes doucement illuminées de soleil. La naissante fécondité du printemps déjà mêle les arbres entre eux en des enlacements de branches verdissantes. L'herbe épanouit ses bouquets de fleurettes rouges et bleues. L'air flotte en ondulations vaporeuses et roule avec les neiges des pommiers l'aile des jeunes papillons. Corot est le charmeur par excellence en ces représentations de la nature fraîche et mouillée des premières heures. Comme tout renaît chez lui! Comme tout est jeune! Comme tout est joie, amour, mystère, espérance d'un jour serein! J'y vois, en même temps que les éternelles fiançailles toujours recommencées de la terre et du ciel, la douce âme rêveuse d'un vrai peintre de la nature! Corot, du reste, possède par excellence cet art suprême du paysagiste qui consiste à rendre juste assez pour laisser penser et deviner. Ses pâles verdures, brouillées en des vols roses d'étamines et des poussières, sont comme un visible mystère autour des nids qu'on

entend chanter et qu'on regarde s'ébattre à petits coups d'ailes frémissantes. Ses toiles sont des hymnes : je m'en vais dire même qu'en les peignant, il me semble qu'il prie. Il est ému devant l'aube ; il tremble devant le feu rouge du soleil dans les arbres ; la brume se peuple pour lui de chimères sacrées. Aussi qu'il est personnel ! qu'il est naïf ! qu'il est religieux ! qu'il est lui et lui seul par son inimitable exécution tout à la fois mince et touffue, inégale et soutenue, tendre et vigoureuse ! Il est comme le poète devant Dieu et il balbutie. Ne dirait-on pas qu'il tremble quand il cherche ses tons — et il en trouve d'admirables. Quelle manière encore de détacher ses verts en teintes argentines des flottantes lueurs violettes où baignent les fonds ! Il peint avec rien et dit tout d'une touche. Les chemins qui serpentent derrière l'*Etang* sont indiqués d'un coup de pinceau. Et qu'il fait frais chez Corot ! Amoureusement nué de blanc dans une transparence d'azur qui fait penser à l'alouette au matin, le ciel fuit immense et doux dans l'ascension des clartés.

Dans le *Paysage avec figures*, c'est le soir qui tombe des pourpres pâlies du couchant et glace de reflets lie-de-vin la brunissure des eaux. A travers le feuillé léger des arbres, des bouts de ciel rose et lilas s'échevellent en fumées floconneuses. On voit danser en rond le chœur folâtre des nymphes, et les sylvains dans les bois font taire le bruit de leurs pieds fourchus. Je ne sais rien de suave et de doux comme cette vesprée idyllique.

Corot ne voit pas de lignes dans la nature : tout est

pour ses yeux souffle, atmosphère, lumière. Il ne dessine pas un arbre ni un étang : il fait d'abord l'air, le ciel, l'eau, la lumière, puis il songe au reste. Le reste se compose de teintes et de tons produits par les rencontres de la lumière, ses jeux, ses hasards et ses mirages.

Corot est le poète des poètes : pour l'aimer il faut être un peu comme lui et avoir couru, les pieds humides, dans les rosées de l'aube et du crépuscule.

Daubigny et lui contrastent puissamment. L'un est le sourire du printemps avec quelque chose d'amoureux et d'espérant ; l'autre est l'accablement des étés avec une mélancolie pleine de trouble. Corot, léger, souple, facile, naïf jusqu'à montrer en chaque toile un écolier toujours à l'école, rêve, cherche, pense, se renouvelle en une exécution mystérieuse et vague comme ses sujets. Daubigny, plus lourd, plus froid, plus technique, a plus de force et moins de grâce, rêve moins et peint plus, du reste praticien inégal, étrange, cherchant avant tout l'effet. Il n'est pas rare de trouver des toiles de Daubigny qui tout d'abord ont l'air de vastes bavochures maculées de placards et égratignées à la hampe du pinceau. Placez-vous au point de vue : tout se fixe ; tout se met au ton ; l'illusion arrive. Qualité et défaut à la fois, car s'il est grand d'approcher de la nature par la vérité de l'impression, l'artiste n'est complet que s'il y ajoute la perfection des moyens. Je n'aime pas plus le brouillassé que la polissure, et je déteste autant l'inachevé que l'extrême fini.

Il suffit de voir l'une des deux toiles de Daubigny au

salon pour le connaître tout entier : on sent tout de suite que c'est un peintre honnête et de bonne foi. Suivez-le dans ses campagnes : il ne montre rien qu'il n'ait vu de ses yeux. Il connaît la terre et les lieux qu'il peint ; il les a étudiés avant de les peindre ; on voit qu'il y a son assiette.

Le *Pré des Graves (Normandie)* et le *Sentier, fin de mai*, ont tous deux ce que j'appellerai le caractère brun du maître. Les clartés, sobrement dispersées, filtrent à travers des ciels lourds, et une grisaille alternée de demi-teintes pâles et foncées baigne la gradation des plans. Un bouquet d'arbres masse dans le *Pré*, vers la droite, sur une motte de glaise brûlée, son feuillé roux plaqué de verts épais. A la gauche, derrière une succession de terrains ocreux coupés de plaques rouillées et terminés par un bout de plage mouchetée de traînées vert-de-gris; un horizon de côtes bleuâtres court sur un ciel gris fin, veiné de filets azurés. — Le *Sentier*, plus riant, s'éclaire d'un joli ciel doux pommelé de flocons roses et se pousse à travers champs, bordé d'aubépines et de pommiers en fleurs.

Daubigny est avant tout le peintre des étés lourds et des midis accablants. Quand les grenouilles chantent et que la cigale altérée fait entendre sa crécelle, il sort et pousse sa barque à l'eau. Il connaît les verts de toutes les heures et de toutes les saisons, mais il aime principalement les verts noirs de l'été. Son *Pré* a des verts admirables. En retour, son *Sentier*, d'un faire épais, ne restitue pas la tendresse claire des fins de mai. Daubigny a la main un peu lourde pour les feuilles printa-

nières, et il écrase, en voulant les prendre dans ses doigts, les délicats papillons des premières brises. Mais quelle fermeté dans les masses ! Comme toujours les plans sont à leur place ! Les terrains grenus s'écaillent dans une brunissure splendide avec une exactitude et une finesse étonnantes des valeurs.

PAYSAGISTES

M. Karl Daubigny est élève de son père : on le voit à cette puissance de la touche dans les verdures et les terrains. La *Ferme Toutain* se détache sur un ciel pesant et vigoureusement brossé — avec des verts roussâtres sous lesquels de petites figures, indiquées d'une touche juste, sont assises. Je préfère toutefois les *Barques de Pêcheurs (Trouville)* dont les carènes, tapotées par un petit flot mouvant, se profilent sur un délicieux bout de plage noisette et qui seraient tout à fait bien si le ciel, panaché de bavochures, ne confondait pas ses valeurs avec celles de la mer.

Le *Ruisseau d'Orchimont* de M. Emile Breton coule en petites moires tranquilles sur un clair gravier au fond d'un entonnoir de montagnes où le jour s'assombrit des teintes du crépuscule. Les pentes, arrondies sous des verts foncés, s'incrustent à droite de rocs

savamment égratignés et s'étendent à la crête sur le bleu vif du ciel. M. Breton a le sentiment des intimes beautés de paysage.

J'aime énormément le *Marais d'Andernas*, de M. Chabry. Le ciel, enflammé des rougeurs décroissantes du couchant, plaque d'une ombre grise — à l'horizon — de vastes landes écaillées d'eaux où s'allument des reflets sanglants. Une lisière d'arbres bruns dentelle les dernières lignes du paysage et se noue aux massifs qui boisent çà et là les plans intermédiaires. La facture rude et serrée caractérise avec grandeur l'heure et le lieu.

Millet envoie un pan de lande grand comme un champ de bataille. Figurez-vous de la terre, rien que de la terre, groupée en mottes quasiment sculptées le long d'un talus, et, dans un bout de sillon inachevé, la silhouette d'une charrue. Brune au premier plan et rosée plus loin, la lande s'argente aux crêtes de l'aigre clarté du ciel. Je ne connais pas de paysage plus empoignant que ce morceau de glèbe poussé aux brumes de *Novembre* et pétri massivement dans une facture où l'on croit voir se marteler des coups de sabots. Humide et gras, le champ se repose comme une femme après ses couches. Tout en haut, un arbre ébouriffe ses branches maigres, et des perdreaux reçoivent en fuyant le plomb du chasseur.

M. Harpignies déploie de la vigueur dans sa *Vue de Montréal* et son ciel bleu pommelé de rose a une jolie transparence nacrée. — L'*Effet de soir*, de M. Papeleu, manque de caractère. M. Papeleu a vu petitement le

paysage. Son ciel orange, toutefois, effumé de cardées lie-de-vin, a de l'éclat. — Une belle mare rousse, éclaboussée de lueurs, étincelle sombrement dans la *Solitude en Sologne* de M. J.-R. Verdier. — M. Vernier met de l'air dans sa *Plage près d'Etretat*, mais ne se soucie pas assez des finesses du sable. — La *Vallée* de M. Auguin carre dans une excellente assiette des roches nerveusement feuilletées et égratignées de tons gris sur lesquels tranchent des verts sombres ; l'exécution est molle. — M. A. Bernard, en une sévère *Campagne romaine* sous un ciel orangé strié de barres violettes, groupe dans une ligne pleine de grandeur un tombeau rougi par le couchant, une chapelle vers laquelle montent des pèlerins et la croupe sourcilleuse d'une montagne gros-bleu arrondie sur l'horizon. — De charmantes finesses de ton, cherchées à petites touches serrées, distinguent M. Brissot de Warville dans sa *Fontaine en Espagne*. — Les *Bords de la Seine* de M. Daliphard s'assombrissent avec une sorte de recueillement senti dans les teintes du crépuscule et massent dans une tonalité excellente leurs verts sombres sur la couleur topaze claire du ciel. — Les buffles que M. Jules Didier a campés dans sa *Campagne romaine de Castel Fusano* scandent d'un bon pas pesant la poussière du chemin et profilent leurs osseuses silhouettes sur les pâleurs argentines du ciel. Le paysage me paraît un peu vaporeux et dérobe sous une note trop claire les énergies de la farouche nature romaine. — M. Flahaut feuille ses arbres avec ampleur; une clarté blondissante, éparpillée en filets tamisés, joue

finement dans les verdures de son *Chemin de Mérantais* ; mais peut-être les verts du *Soir* s'épaississent-ils dans une gamme trop uniforme.— La *Gorge-aux-Loups*, de M. G. de Hagemann, s'illumine d'une large traînée de soleil qui cingle les feuillages, écaille de lueurs les troncs, dore les herbes et pique de paillettes vives les cornes des bœufs au pacage. Le paysage est intéressant, chaud, solidement enlevé et abondant. Je note surtout, dans une demi-teinte griffée de lumière, le groupe entortillé des chênes du premier plan. — M. Japy a une tonalité assez heureuse dans la *Soirée d'automne*, mais les fonds sont maigrement touchés. Sa *Matinée de printemps* est tapotée et d'une exécution qui manque de franchise. — M. Lepine ramasse dans les chemins de Corot la neige de ses pommiers. Sa *Prairie à Saint-Ouen* baigne dans une lumière tendre qui fait scintiller les moires argentines des eaux et se teinte à l'horizon d'un gris-lilas brouillassé par les fumées de la terre. Le ciel est pâteux et les verdures manquent de finesse. — Dans la même note inimitable de Corot, M. Rico étoupe de poudre de riz un petit printemps floconneux, très gentil, mais impossible *(Bords de la Seine à Poissy)* et qui, dans certaines parties, ressemble à un blanc d'œuf fouetté. — M. Sauvageot écaille ses *Maisons de Blanchisseuses* d'une bonne chaleur de soleil qui s'atténue finement à droite dans des demi-teintes de murs bruns. — M. Segé sculpte, dans un coin de la palette de Rousseau, les *Chênes de Kertrégonnec* et détaille leur robuste bouquet en ramures laborieusement tortillées sur un ciel pâle. — M. Vuilléfroy a l'œil : son *Bornage de Chailly*

s'argente un peu trop à travers son aspect roux et trempe dans un joli ciel pommelé. — La *Vue prise en Suède*, de M. Walberg, s'enlève fortement sur un ciel banal avec un horizon plein d'air où s'incruste un massif d'arbres. — M. Merlot déchiquette dans les lueurs du couchant des rocs convenablement égratignés et réfléchis en bas dans les moires d'une eau bien touchée. — Le *Bac* de M. Maris mêle, sur le bord d'un horizon matineux, le ciel et l'eau comme des bouches amoureuses. Des bœufs glacés de clarté traversent le lac qui scintille, et dans leurs nids de brumes les villages au loin s'éveillent. Toile ravissante et sans fadeur.

M. Lavieille baigne en d'aériennes nacres d'énormes *Fougères* balancées comme des palmes sur un fond bleu d'un éclat vaporeux et chaud. Tonalité un peu tendre et molle. — M. Lansyer voit en clignant de l'œil, mais il voit. Sa *Rivière de Pouldahut* a de belles vigueurs dans les verts des arbres et des finesses dans les gris du ciel ; les plans sont solidement assis. — La *Rivière du Loing* de M. Hearn, plus légère et moirée de transparences nacrées, s'argente gentiment dans une tonalité assez juste. — M. Heilbuth étoupe légèrement sur la crème fouettée de son ciel *(Au bord de l'eau)* un saule qui se penche et couvre de demi-teintes ensoleillées les mousselines roses, les soies brunes et les falbalas chiffonnés d'une partie de canotiers. M. Heilbuth fripe prestement sa touche et la sème à petites cassures étincelantes. Je lui pardonne son paysage pour ses figures et ses figures pour son paysage. — M. Patin a

trop poussé le ton de son ciel dans son *Souvenir de Montigny*, et pas assez harmonisé ses verts. — Les verts de M. Piton frisent, au contraire, en tons vigoureux dans *Belle-Croix*, et il effrite savamment ses rocs dans la brunissure des demi-teintes. — J'aime médiocrement le paysage de fer-blanc, plaqué d'éclats criards, qui entoure les bœufs dans le *Retour du marché* de M. Palizzi. L'artiste strapasse en postures outrées son troupeau et le tape à cru d'une aigre lumière papilloteuse. — La *Vue des aqueducs de Marly*, de M. Mesgrigny, recèle peu de personnalité, mais les verts ont une tonalité agréable et le fond des montagnes est assez réussi. — Voici les frimas, et M. Hip. Noël se charge de les fouetter en lanières neigeuses sur le fond papier brouillard de sa *Vue de Chartres*. On dirait un vaste dessin à la plume, duquel l'impression demeure absente. M. Manzoni troue d'une lune roussâtre la nuit qui s'épaissit sur sa *Vue de Bristol* et écaille de squammes scintillantes l'eau baignant la bordure. L'artiste a trouvé le caractère et la note juste.

J'ai ménagé une place à part pour le savant petit groupe des paysagistes belges au Salon. Une originalité consciente s'en dégage de plus en plus, et il y a là plusieurs « voyants ».

M. Hip. Boulenger a des finesses exquises, une palette chatoyante qui s'assouplit à tout, de la gracilité, une tendresse douce et rude à la fois, la touche nette et grasse, de l'abondance, de l'ampleur et une manière très personnelle. Mais il me paraît un peu trop sûr de lui. Je voudrais le voir davantage s'oubliant devant Dieu. Il re-

garde trop sa main, et je crois bien qu'il s'admire dans la glace quand il peint. M. Boulenger a un tempérament considérable ; mais il a trop de patte. Je le supplie de peindre pendant un mois de la main gauche. Ses toiles du Salon ont un tort pour moi qui les connais de longtemps : c'est d'avoir été vert-émeraude jadis et d'être aujourd'hui gris-souris. On ne corrige pas une toile, mon cher Hippolyte : on la refait.

Je regrette que M. Baron n'ait envoyé qu'une toile ; plus naïf et plus consciencieux que M. Boulenger, il a une sorte de fougue réfléchie, et comme l'emportement d'un tempérament un peu rudanier. Il aime religieusement la nature et la voit grandement, de préférence par les temps voilés. Son *Site du Condroz* a une belle sauvagerie. M. Baron suit la voie des maîtres : il se crée d'abord un paysage et une manière de le voir, puis, selon la manière dont il l'a vu, il se crée sa pratique. Généralement sa touche est forte et sévère, neuve du reste à chaque toile.

Je n'ai vu de Mme Marie Collard au Salon qu'un *Verger, effet du soir*, et ce n'est pas la meilleure toile qu'elle ait peinte. Mais il y a chez l'artiste de l'émotion, une candeur douce et chercheuse, des bonheurs qui révèlent une rare nature, de la poésie saine, un admirable sentiment rustique. — Mme Collard me donne la sensation profonde des herbages.

M. Coosemans est un audacieux. Il y a de la témérité dans son *Soleil levant* arrondissant son orbe rosé dans l'effumure du matin ; et c'est adorable de poésie, de chants d'oiseaux, d'humidité perlée.

M. César de Cock peint massivement — dans une gamme plombée, avec une extrême sûreté de main et un sérieux respect de la nature. L'air abonde dans son *Sentier* et baigne les feuillages, qui, variés de tonalités, brochent en fines dentelures les uns sur les autres. M. Jules Goethals, un nouveau venu, exprime, dans une gamme tranquille, un amour très particulier des landes. Le *Silence du soir* est d'une belle poésie et l'on y sent l'odeur de la pomme de terre. Sa *Campagne flamande* a de la vraie rusticité et s'élargit en tonalités bien touchées dans l'énormité d'un crépuscule pommelé de flocons rosés.

Je crains que pour M. Asselbergs peindre un paysage ne soit chose trop facile. Ses paysages de la Meuse, plaqués à plat de tons uniformes, manquent de valeurs et sont petitement étoffés. On sent pourtant chez lui de la conviction. On la sent surtout chez M. Speeckaert qui s'applique sérieusement à bien voir.

J'aime le groupe des paysagistes belges parce qu'il est franc d'allures et qu'il ne se bâtit pas des chapelles dans la nature comme MM. Flandrin, Etex, Dupré et André. Ces pontifes de la tradition tirent la barbe au bon Dieu de la bête et des hommes et lui disent : Raca. Le plus antédiluvien est à coup sûr M. Flandrin : il suffit de voir son *Groupe de chênes verts* tirebouchonnant sur les frisures roses d'un ciel calamistré pour connaître la chapelle entière.

L'ART ET LE TEMPS

Je dis aux artistes : Soyez de votre siècle.

Il vous appartient d'être les historiens de votre temps, de le raconter tel que vous le voyez, de l'exprimer tel que vous le sentez, sous toutes ses faces, sous toutes ses formes, dans toutes ses manifestations, à travers ses vicissitudes et ses grandeurs.

Je ne sais rien de plus grand, de plus émouvant, de plus digne de nous et de l'avenir que le récit vivant, palpitant, saignant, avec tous les pleurs, tous les rires, tous les enthousiasmes et toutes les folies, de la vie telle que nous la vivons d'âme et de corps, de mœurs et d'habitudes, pleine de frissons, de colères, de douleurs, d'aspirations, de haines et d'amours.

On a objecté la pauvreté du costume moderne et la difficulté de l'accorder aux exigences du coloris.

Notre costume moule des mœurs qui ne sont plus celles qu'abritait la guenille pailletée du passé. Il n'est pas plus pauvre : il est différent, voilà tout. Le costume est toujours riche, d'ailleurs, qu'il soit à galons ou à trous, du moment qu'il revêt une âme et un esprit.

L'art moderne revendique le costume moderne. Nous ne sommes ni des antiquaires ni des fripiers. Nous sommes des vivants et nous n'avons que faire de la défroque des morts.

Toute notre époque est dans notre habit noir. Mais on regarde à la surface et non dessous. On prend son point de vue de près au lieu de le prendre à la distance qu'il faut pour voir en profondeur. L'homme s'obscurcit alors, et l'habit, ce linceul, bride sur le néant.

N'oublions pas que les grands artistes ont toujours eu en eux une certaine manière de sentir qui, sans dorures ni galons, par l'effet d'un art à tout transformer, changeait en chatoyantes richesses les pauvretés les plus squalides. Ils contiennent un type qui s'étend à la figure comme au costume et auquel ils rapportent toutes leurs conceptions. C'est, chez Velasquez, la concordance entre les taciturnes visages et les sombres vêtements mortuaires ; chez Véronèse, la volupté qu'il met à faire bouffer ses damas ; chez Rubens, l'opulence bourgeoise de ses magnifiques robes étoffées à grands plis ; chez Rembrandt, enfin, le magique clair-obscur où se baigne toute sa haillonnerie constellée de soleil.

La force des hautes imaginations consiste dans cette aptitude à donner aux moindres choses, presque sans recherche, le relief de forme et de couleur qui fait du manteau troué des carrefours une splendeur plus éclatante que la pourpre des palais.

Mettez ce froid habit noir dont vous avez peur sous les jeux contrariés de la lumière ; corrigez la banale symétrie de sa coupe sans plis ni cassures en y infusant le caractère de la personne humaine ; ne le jetez pas sur l'épaule de vos personnages avec le goût barbare du tailleur dont les procédés s'appliquent indifféremment à l'homme maigre et à l'homme gras ; mais taillez

dans un même bloc la figure et l'habit d'un coup de pinceau qui les fasse vivre tous deux d'une vie en quelque sorte corrélative ; donnez à ces noirs opaques et lourds des draps de fabrique la légèreté, la chaleur, la personnalité du vêtement artistique ; variez surtout par la science des gradations et des dégradations, en les affaiblissant et en les renforçant successivement, la série des nuances particulières au noir ; gardez-vous bien de le balafrer de stries blanches pour en marquer les clairs, comme font certains imagiers ignares ; ôtez-lui le chatoiement criard qui donne à l'habit l'air d'avoir été taillé dans du fer-blanc ; songez que la peinture répugne souverainement au clinquant et au battant-neuf, que la vieille loque éraillée, rapiécée, roussie par la sueur et marquée d'usure, est tout naturellement ce qu'il serait impossible que soit l'habit neuf avec son air collet-monté, sa raideur guindée, son miroitement d'occasion, tout ce faux éclat d'un jour, bon dans la garde-robe et insoutenable au grand air ; consultez enfin ce que l'art de Titien, de Velasquez, de Van Dyck, de Hals, de Pourbus, de Rubens même, le peintre rouge, a su créer dans le noir par la fragmentation des nuances, en rompant ses duretés par des glacis moelleux, en le teintant de bleuissures claires, en l'estompant de brunissures foncées, ou bien en l'atténuant par des reflets doux, des lueurs tamisées, un ton de vétusté et de poussière ; enfin en l'enlevant par des éclats de jour hardis, des polissures nettes, des rougeoiements et presque des pétillements ; — et dites-moi si cet habit, bête, ridicule et sot qu'il est, avec on ne sait quoi de funèbre et de balourd, n'offre pas, en définitive, à l'artiste qui sait

le comprendre, des ressources aussi inépuisables que la scintillante et précieuse friperie chamarrée des siècles à paillettes, à pompons et à falbalas?

Le moindre coin de rue avec son pêle-mêle de redingotes piteuses et de jaquettes tapageuses où les rapures vieilles d'un demi-siècle coudoient les fraîcheurs épanouies du matin — sous la pluie qui fait fumer les guenilles comme des buées et le soleil qui dessine en arêtes sèches les cassures du frac neuf — le moindre coin de rue contient tout ce qu'il faut de contraste dans la forme et de variété dans la couleur pour être mille fois plus vivant, plus vibrant, plus saisissant que les plus splendides forums inondés de soleil par-dessus un fourmillement de draperies miroitées d'arcs-en-ciel.

Je conseille passionnément aux artistes de sortir de leurs ateliers et de considérer, à la place des poses académiques d'un modèle drapé d'oripeaux symétriques, la prodigieuse variété des allures de la rue. Ils épuisent leur imagination à chercher en eux-mêmes des sujets qu'ils trouveraient là par milliers, — et encore ne parviennent-ils pas à leur donner la communicative vibration qui retentit aux moelles du spectateur. Leurs créations, conçues sans la passion, demeurent des abstractions auxquelles on voit bien que la colère, la haine, l'amour ou simplement l'observation n'ont point eu de part.

Au contraire, ils ne sauraient faire un pas dans la réalité pleine de rêve des rues, sans voir surgir autour d'eux des misères, des grandeurs, des dévouements semblables à ceux de l'Histoire, des martyres douloureux

comme ceux de l'Église, des combats plus terribles que les luttes d'Homère, de ténébreuses Iliades humaines révélées à l'éclair des yeux, à la pâleur des fronts, à la profondeur des rides. La pauvreté et l'honneur aux prises ; la vertu et la fierté combattant ; les rapides et lugubres dégradations de la faim sur la face humaine ; les vices stigmatisant la beauté de leur fer rouge ; les passions faisant de la chair un crible par les trous duquel jaillit l'âme ; le ridicule Titan : Hercule aux pieds d'Omphale ; le ridicule nain : Thersyte devant Agamemnon ; le ridicule féroce : Caligula, Domitien et Claude ; Hamlet, l'esprit, s'opposant à Falstaff, la panse ; les luttes éternelles de ce qui est en haut contre ce qui est en bas ; le triomphe, regardé avec épouvante par les visionnaires, du mal sur le bien ; les gouffres ouverts complaisamment à l'écroulement des âmes, et, par contre, l'épanouissement des hydres sur les cimes ; le cloaque roi ; le forfait sire ; la turpitude monseigneur ; la lâcheté excellence ; le monde ainsi fait par moments que le vomissement de tout ce qui devrait ramper dans l'égout refoule au tombeau et à l'exil tout ce qui devrait planer dans la lumière ; les adulations platement prosternées devant la puissance ; les tyrannies gonflées de tous les venins et de toutes les haines ; les sommeils des peuples et leurs réveils ; tous les contrastes, toutes les antithèses, les scènes infinies de l'éternelle comédie et de l'éternel drame. — Je plains ceux qui oseraient affirmer qu'il n'y a pas place pour des chefs-d'œuvre dans tout ce que sue constamment de larmes, de rires, de démences, d'enthousiasmes, de crimes et de vertus, le

pavé plein d'âmes sur lequel nous vivons et mourons nous-mêmes à chaque heure du jour.

L'art est là, dans cette intelligence du siècle, de son esprit, de ses grandeurs et de ses faiblesses. — Et c'est là aussi qu'est la vraie peinture d'histoire : l'artiste, en peignant ainsi son siècle, en sera tout à la fois l'historien et le poète.

Il faut que le siècle parle, prêche, professe, anathématise, combatte, aime et prie par la vaste bouche de l'art ouverte à tous les cris, à tous les enthousiasmes, à tous les enseignements.

L'œuvre d'art est une chaire, un amphithéâtre, une salle de clinique, un champ de bataille, une école.

Les formes, comme des moules variés à l'infini, s'adaptent à tous les sentiments et à toutes les idées.

En tous cas, sentir et faire sentir, voilà l'art. Avec cette puissance sur le cœur et l'esprit, rien ne lui est impossible. Il met le doigt sur la plaie et il la fait crier. Il découvre les sentines publiques et il les frappe de sa colère. Il assiste aux turpitudes sociales et il les cloue en effigies irrécusables. Devenu souverain par cette mission jusqu'alors récusée et qu'il exerce tout à coup pontificalement, il double les artistes par des hommes.

L'art auxiliaire de la science, la devançant, en pressentant les effets, lui marquant la voie, c'est à cela qu'il faut tendre.

Faites donc des œuvres fortes, robustes, humaines ; sentez-les profondément ; mettez-y votre âme et votre sang ; montrez vos crins, vos dents, vos ongles, vos nerfs ; bouillonnez votre sang ; écumez votre fiel ;

dites-vous bien que l'art est sévère ; qu'il peut rire, mais du grand rire révolutionnaire de Cervantès et de Rabelais ; qu'il peut pleurer, mais avec la bouche d'airain de Jérémie et de Dante; qu'il est tenu de demeurer grand et de faire toute chose grandement ; qu'enfin il est la scène, et non pas le tréteau.

III

ALFRED STEVENS

ET

LES QUATRE SAISONS

(ÉCRIT EN 1877)

ALFRED STEVENS

ET LES QUATRE SAISONS (¹)

En 1870, Alfred Stevens exposait au Salon de Bruxelles son *Printemps*. Depuis, le peintre a donné trois sœurs à ce *Printemps* ; et elles s'appellent l'*Été*, l'*Automne* et l'*Hiver*. C'est la nature en quatre tableaux et, n'était l'hiver, on pourrait dire que ces quatre tableaux sont en même temps les quatre saisons de la femme. Le vœu du roi, leur propriétaire, a empêché Alfred Stevens d'achever logiquement son œuvre ; il a plu à Léopold II de n'avoir sur les murs de son palais que la grâce jeune et fraîche, et la trilogie s'est forcément arrêtée à l'*Automne*, cette incarnation dernière de la jeunesse. L'*Hiver* eût été pourtant, pour le peintre de la beauté moderne, l'occasion de se renouveler dans cette chose extraordinaire : la femme vieille. Il est hors de doute qu'il l'eût faite aussi belle que la créature en

(1) Ces toiles appartiennent au Roi des Belges. Le peintre en a fait une variante qui fait partie de la collection de M. Warocquié, de Bruxelles.

fleur des toiles où il peint les vingt ans ; elle aurait eu un autre genre de beauté, voilà tout, et cette beauté se serait composée d'âme, surtout. A ce point de vue, il est regrettable que les Saisons n'aient pas eu pour chapitre quatrième la conclusion naturelle du roman de la chair et du cœur, les cheveux blancs et le souvenir.

On n'insistera jamais trop sur la nécessité d'être logique en art. Bien des gens s'imaginent que l'art est purement affaire de sentiment ; et l'on ajoute à la confusion en parlant d'idéal et de poésie. La première vertu des grands artistes, au contraire, a toujours consisté à être logiques, et le talent a pour base le bon sens, cette santé de l'esprit. Il fallait notre époque troublée pour méconnaître de pareilles vérités : on se creuse l'esprit pour paraître extraordinaire, au lieu d'appliquer à l'art les facultés positives qu'on réserve aux affaires, et l'on a inventé cette duplicité singulière : penser autrement qu'on ne vit. Alfred Stevens porte ceci de bon avec lui, qu'il ramène aux conditions éternelles de l'art ; il offre l'exemple d'un peintre uni à un homme, le premier ne peignant que ce que le dernier voit, aime, perçoit, en sorte qu'ils ne font qu'un, qu'aucun des deux ne trahit l'autre, et qu'il y a entre eux un lien logique, le seul qui ne rompe pas. C'est là le secret de la clarté, de la simplicité, de l'admirable égalité qui éclate dans tout son œuvre ; et puisque nous en sommes aux Quatre Saisons, c'est là le secret de leur originalité.

Il y a un abîme entre cette manière naturelle d'exprimer le sujet et les inventions des peintres qui font du symbolisme. Ceux-ci ne sont jamais parvenus à se

débarrasser des formules ; ils ressemblent à ces gens qui, à force d'aller au théâtre, finissent par emprunter à la scène des tournures de phrases toutes faites ; ni les uns ni les autres ne peuvent plus penser avec leur cerveau. Est-ce que pour un très grand nombre d'artistes contemporains Pomone n'est pas la saison des fruits, Cérès la saison des blés, Flore la saison des fleurs, et une belle femme nue ne leur donne-t-elle pas immédiatement l'envie de faire une Vénus ? C'est la maladie moderne de s'absorber aux souvenirs du passé, au point de ne plus pouvoir se faire une notion exacte des choses présentes. Quantité de peintres ont traité les Quatre Saisons avec des réminiscences du paganisme, et chaque Salon nous fait voir, sous prétexte de printemps ou d'étés, des nudités étalées. Cela vient de ce que l'honnêteté en art existe très peu ; on pille les anciens au lieu de prendre les éléments de sa création dans son temps, et l'on ne se rend pas compte que les changements de société ont déterminé les changements d'art. Cela provient aussi de la lâcheté générale à se soumettre à de certaines idées reçues, comme celle-ci, par exemple : il convient d'employer la figure nue pour symboliser les idées abstraites. Les saisons deviennent ainsi des déesses, dans un siècle qui tolère à peine un dieu unique ; et ces déesses, généralement, ne portent ni chemises ni caleçons, alors que la bienséance la plus élémentaire prescrit de se boutonner des pieds à la tête. C'est-à-dire qu'on fait de l'art au rebours de la vie qu'on mène ; un artiste, même chaste de mœurs, ne rougit pas d'étaler son proxéné-

tisme; tel qui peint par état des décolletages n'oserait pas en parler en bonne société.

Alfred Stevens est parti d'un principe contraire. Il s'est dit que la qualité essentielle de l'art était d'exprimer une émotion, et pour la susciter, il a appliqué à l'idée des saisons la formule contemporaine; il s'est dit que le peintre doit parler la langue des autres hommes, et non pas un argot d'archéologue; il s'est dit enfin que l'art ne dispense pas d'avoir une conscience et que celle-ci consiste pour une part à ne rien tenter qui soit contre les pudeurs, les mœurs et la bonne foi. Faisons remarquer en passant que ce raisonnement a été celui de toute sa vie; aucun artiste moins que lui n'a créé au hasard, et il sert magnifiquement à confondre les gens qui, en art, sont pour la génération spontanée. Les hommes supérieurs ne produisent qu'en vertu d'un mécanisme régulier des facultés du cerveau; on ne fait de belles choses qu'à la condition de savoir ce que l'on fait. C'est revenir à la logique dont nous parlions plus haut.

Alfred Stevens a peint les Quatre Saisons sous la figure de quatre femmes; il est demeuré fidèle ainsi à ses prédilections et à son temps. S'il eût été peintre de paysages, il nous eût menés aux champs, dans le vallon, à la forêt, au bord des grands étangs, et nous eussions assisté aux métamorphoses de la terre. Peintre de fleurs ou de nature morte, il eût pris aux vendanges, aux moissons, leur abondance et leur richesse, et il eût étalé la création en ses variations. Millet, ayant à peindre les Saisons, donnait aux bergers de Virgile le visage des jeunes paysans de Fontainebleau. Plus vrai s'il n'eût

peint que des paysans sans se laisser troubler par le regret de l'antiquité. Mais son erreur même est touchante, puisque le sens de la vie est à ce point intense chez lui qu'il ne peut s'empêcher de peindre ce qu'il voit tous les jours. Ainsi fait Stevens, et ses quatre femmes sont à la fois les âges du cœur et les âges de la nature.

Le *Printemps*, l'*Été*, l'*Automne* se détachent sur des fonds de paysages ; c'est la vision de la femme avec la nature pour enveloppe ; et le paysage devient ainsi quelque chose comme le cadran dont elle-même est l'heure. Seul l'*Hiver* n'est pas en plein air ; les murs capitonnés d'un boudoir lui servent de fond. C'est encore un effet de cette logique à laquelle le peintre ne doit jamais faillir. Une femme des champs se risque dans la neige, mais c'est à peine si la mondaine foule celle-ci du pied en descendant de voiture. Or Stevens s'est donné à la femme riche, élégante ; il ne peint ni la femme du peuple ni la paysanne. C'est pourquoi son *Hiver* ou du moins la gracieuse femme qui le symbolise est debout devant la psyché, en satin blanc, dans un appartement blanc comme ses satins. Le peintre rentre de cette manière dans l'idée qu'il avait à exprimer, blancheur de neige, plaisir d'hiver, mondaine se préparant pour le bal.

Nous sommes loin de l'allégorie, comme on voit ; et pourtant l'allégorie n'a jamais été plus fine, plus poétique et plus vraie. Les quatre saisons sont devenues quatre jolies femmes, c'est-à-dire quatre portions d'humanité. Elles ont la beauté de leur âge, et la première espère, la seconde aime, la troisième regrette, la qua-

trième a l'espèce de virginité vague, indéfinie de l'hiver. Chacune est préoccupée par le songe intérieur ; la vie qui s'allonge pour l'une se raccourcit pour l'autre ou bien elle plane immobile au-dessus de la splendeur des rêves comme un beau ciel de juillet. Ajoutez par la pensée l'homme à ces femmes ; vous aurez quatre états différents de la vie moderne. L'homme en moins, elles restent quatre états de l'âme.

C'est une théorie nouvelle en art, et elle porte admirablement l'empreinte de notre siècle positif. Les Espagnols, les Flamands, les Hollandais faisaient bien, il est vrai, de l'allégorie avec du réel, mais à la manière de Millet, qui mêlait à la mythologie ses impressions de Barbizon ; bel art sans doute, mais irrationnel encore, entraînant après lui de vagues protestations de l'esprit. Il n'y a rien à reprendre, au contraire, dans la manière d'allégoriser d'Alfred Stevens ; il est résolument logique, ne s'occupe que de paraître vrai et peint la vie de son temps sans compromis. Son art a une précision mathématique de procès-verbal, tout en ayant l'envergure du roman et du poème. Une seule fois, dans sa vie, il sacrifie à l'allégorie ; c'est lorsqu'il fait l'*Amour nouveau* (1), une femme vêtue de deuil, se regardant dans un miroir, tandis qu'un petit amour, des ailes de papillon au dos, soulève le tapis, mutinement. Cela n'en est pas moins un chef-d'œuvre ; mais il n'a jamais recommencé. Il est le peintre de son siècle plus que personne. Qu'on lui demande demain de peindre le Nouveau Testament, il pourrait n'y pas consentir ; s'il y consentait, il peindrait

(1) Appartient à M. Warocquié.

la légende chrétienne sous la forme de scènes de nos jours. Je m'explique, il aurait l'audace et le bon sens de prendre dans la vie moderne des sujets analogues à ceux qu'il aurait à exprimer. L'artiste vraiment moderne, le grand peintre d'histoire est celui qui osera crucifier le Christ sur nos places publiques, au milieu des gendarmes, des soldats de la ligne et d'un peuple en redingote.

Les Quatre Saisons sont des documents pour l'avenir, des indications précises sur notre état moral, des parcelles de notre mentalité. Il n'est pas un esprit éclairé qui ne puisse reconstituer, en les étudiant, nos mœurs, nos ménages, nos joies, nos souffrances. Chaque époque a son caractère de beauté, ses élégances favorites, un certain genre de femme qui est à la fois le but des convoitises et l'idéal des esprits. Tout lui est subordonné, et l'on voit se réfléchir son type jusque dans les moindres détails de l'ornementation intérieure. L'homme en est épris dès sa puberté ; cela devient un amour qu'il ne satisfait pas toujours, mais auquel il demeure fidèle jusqu'à la tombe. Raconter cette femme est faire œuvre d'historien, car c'est raconter du même coup les efforts que nous faisons pour l'obtenir, les conditions qu'elle met à se donner, le courant où nous poussons notre civilisation. La raconter, c'est raconter l'homme, l'enfant, la morale publique, la splendeur d'en haut, la misère d'en bas ; c'est dire notre conscience, nos qualités, nos plaies ; c'est dire ce qu'il y a de filles délaissées par les rues, d'enfants trouvés dans les hospices, d'existences brisées à tous les degrés de la société ; c'est

faire, en un mot, le bilan du temps. Or, nul peintre plus que Stevens n'a touché par plus de côtés à la fois au *mundus muliebris* ; il l'a détaillé avec de rares facultés d'observation ; il l'a exprimé dans toute sa variété ; il en a dégagé toutes les sensations. Il demeurera à ce titre un des historiens les plus sincères de l'époque.

Quelle leçon si on voulait écouter un tel homme ! Son admirable bonne foi avertirait de n'écrire qu'un livre, celui de sa jeunesse, de son âge mûr, celui qu'on vit soi-même tous les jours. Ce qu'il a fait pour une certaine femme, son art simple et clair invite à le faire pour une femme différente ; il a peint un côté de l'humanité moderne, laissant aux autres le soin d'étudier les côtés qu'il a négligés ; et avant tout il prescrit d'être logique avec soi-même, de ne jamais s'aventurer dans ce qui n'est pas rationnel, d'aimer le vrai, de faire du grand art avec des choses que tout le monde comprend, de peindre sa passion, son amitié, sa douleur, sa joie, son habitude.

« Dans chaque partie du monde, chaque contrée, dit Diderot ; dans une même contrée, chaque province ; dans une province, chaque ville ; dans une ville, chaque famille ; dans une famille, chaque individu ; dans un individu, chaque instant a sa physionomie, son expression. » Voilà l'histoire.

Alfred Stevens fait de l'histoire comme seulement il est permis d'en faire, en exprimant le monde qu'il a sous les yeux. On est avant tout peintre de ses contemporains ; on n'est peintre d'histoire que pour l'avenir ; mais c'est à la condition de raconter fidèlement les

hommes et les choses de son entourage. Que nous importent les œuvres des peintres qui se sont désintéressés de leur temps, qui n'ont pas trouvé dans l'amitié des leurs une émotion à exprimer, qui ont passé dans la vie comme des fantômes ? Que nous disent David interprétant le *Serment des Horaces*, Ingres peignant l'*Angélique*, les Abel de Pujol, les Delaroche, les Flandrin, Wiertz faisant le *Patrocle*, Gallait faisant l'*Abdication* ? Heureux encore parmi ceux-là les attendris qui ont laissé après eux un portrait, la figure de quelque chose qu'ils ont aimé, une sensation intense et chaude ! C'est le seul côté d'humanité par lequel nous communiquons avec eux ; et il en sera de même pour tous ceux qui n'auront pas su lire dans le livre de la vie et n'auront laissé de leur passage en ce monde que des rhapsodies empruntées au passé.

Le talent seul ne sauve pas, en effet ; il ne constitue que le côté moindre de l'originalité, chez l'artiste. Il faut, pour la compléter et la rendre souveraine, cette faculté maîtresse qui est l'âme. Le plus beau moule du monde est simplement une curiosité si une pensée personnelle ne le remplit pas ; et je demande au peintre, au sculpteur, d'oser être des hommes, de me dire leur vie, de me montrer ce qu'ils ont de commun avec l'universalité des êtres. Rien n'est plus contraire à l'art éternel que la virtuosité, c'est-à-dire l'adresse à la place de l'émotion, la fantaisie à la place de la réalité, la mémoire à la place de l'invention ; le talent sans la douleur de la personnalité fait l'effet d'une mécanique bien outillée dont on n'a qu'à tourner la manivelle. Or, la personna-

lité n'est pas autre chose que la vie même, pressée entre les doigts, avec les larmes amères ou douces qui s'en expriment.

Les quatre femmes des Saisons sont des créatures vivantes, nullement des héroïnes de fantaisie ; elles ont chacune une famille, une histoire, une âme, et chacune joue à sa manière un rôle dans la société. Elles sont précises comme des portraits ; il semble qu'on les reconnaît et qu'on va pouvoir leur donner leurs noms.

Nous appartenons tous par un côté à la femme : c'est la philosophie d'Alfred Stevens de le faire sentir dans ses toiles. Il a si étonnamment étudié la femme moderne qu'il est impossible de ne pas rencontrer dans la série de ses créations un type connu, rêvé, aimé. Il est délicat à la fois et brutal ; il allie à une rare poésie la décision du fait observé ; il indique les tempéraments avec une netteté de pathologiste ; c'est un analyste à la manière de Flaubert. Aussi retrouvons-nous toutes les sensations de notre vie dans son art ; il nous contraint au souvenir ou à l'espérance ; et ses femmes défilent devant nous, avec des promesses, des menaces ou des regrets.

Je ne veux pas revenir sur ce que j'ai dit ailleurs du *Printemps* (1) ; si je le faisais, ce serait pour dire les mêmes choses, peut-être d'une autre façon ; mais je n'ai varié ni de sentiment ni d'admiration. Je demeure confondu, comme au premier jour, par la grâce de cette vierge presque immatérielle ; c'est la coupe des enchantements tendue aux lèvres des hommes ; c'est un par-

(1) Salon de Paris, 1870. Paris, vᵉ Morel, éditeur. Voir ici p. 116.

fum, une clarté, un songe; elle ferait croire au bonheur, tant elle est pure, et doucement une larme monte du plus profond de nous-même à la contempler, chaste, innocente, naïve, au milieu du frémissement des choses. Hemling a eu de ces tendresses immenses ; aussi son nom vient-il naturellement à l'esprit devant cette sœur de ses vierges. Je le répète avec conviction : la figure du *Printemps* est de celles qui ne périssent pas ; elle raconte un fait éternel, à travers une physionomie transitoire. Elle a la virginité de la première femme, modifiée par le type moderne. Elle est de tous les temps et de notre époque. C'est un chant qui date des lointains de la création, mais merveilleusement interprété sur un instrument de nos jours. Elle correspond à cette Rebecca de la Bible au bord du puits, attendant le fiancé du destin ; elle continue toutes les belles filles intactes de la légende et de l'histoire, et finalement elle est une des dernières vierges de la peinture. Cette gloire était réservée au peintre des femmes amoureuses et fortes ; de la même main qu'il a pétri la chair sensuelle, grasse de désir, de ses Magdeleines, Alfred Stevens a fait la femme avant l'amour, c'est-à-dire la page sans tache où rien encore n'est écrit. Son œuvre est donc complet.

L'*Été* est le printemps en fleur ; c'est l'épanouissement des promesses de la virginité ; c'est la jeune fille faite femme. Nous sommes à la seconde page du livre de la vie. La création du peintre réalise l'idée de plénitude renfermée dans la seconde des saisons de l'année. La marguerite que la vierge du *Printemps* tenait dans ses doigts, symbole des curiosités chastes, a fait place,

dans les bras de la femme, à une gerbe de fleurs étalées. La songerie commencée dans l'innocence s'achève dans la connaissance. Il y a sur la bouche, dans les yeux, une satisfaction vague des sens, et la chair est heureuse, sous un sourire apaisé. C'est le commencement de cette maturité qui tout à l'heure se fera voir dans l'*Automne*. La créature a changé des pieds à la tête, s'est transformée en de beaux contours ronds et souples; une ampleur réjouie lui donne un air de santé reposée; et les gourmandises de la vie font reluire toute sa personne comme un outil bien entretenu. Beau moment pour le cœur; un peu de sévérité se mêle aux tendresses; on jouit de la fuite des heures et elles se renouvellent dans une succession de désirs réalisés. Le sang court plus vite aussi dans les veines et pose sur la peau des frissons rosés, des émotions chaudes, des tons de fruits mûrissant. Alfred Stevens a détaillé ce poème avec sa précision d'analyse.

La dame de son *Été* a vingt-six ans à peine; elle s'appelle d'un nom connu à la ville et aux eaux. Un peintre du xvıııe siècle n'eût pas manqué de jeter autour d'elle une nuée de petits amours, pour marquer qu'elle est belle et désirable. Le peintre du xıxe siècle s'est contenté de la peindre debout, en robe rose, au bord d'une terrasse, laissant à ses lèvres fraîches, à ses yeux dilatés, le soin de dire ce qu'elle est. Un chant gai sort de sa chair moite, potelée, légèrement grasse; et la lumière de midi qui glisse le long des arbres lui donne l'éclat des choses heureuses. Impossible de la voir sans penser à la douceur des sources au fond des bois; elle porte en

elle l'apaisement, une joie rafraîchissante ; elle est comme un beau sourire dans la splendeur des jours.

Alfred Stevens a choisi un modèle insoucieux, que la vie ne trouble pas, qui semble au contraire la regarder danser au soleil sur le chemin. Autour d'elle, l'air est chargé de sensualités épandues, et la création offre sa large table à ses désirs. Soyez sans crainte pour son âge mûr ; elle le verra venir sans grands regrets, en épicurienne ; elle est de celles qui s'entendent à vivre jusqu'au dernier moment.

Je n'insisterai pas sur les qualités de distinction dans le dessin et la couleur qui caractérisent cette belle page, harmonieuse comme un jardin au mois d'août. La robe, d'un rose allumé, moule admirablement les rondeurs du corps, plissée de volants, fleurie de nœuds, avec ces hautes coquetteries de style qu'aucun moderne n'a su dépasser. Une clarté joyeuse baigne la dame, semble faire jouer à fleur de peau le sang de ses mains et moire de tons vermeils l'incarnat velouté de ses joues, puis va mourir en des végétations constellées de taches pourprées, au loin. Je ne sais quel ancien a dessiné plus correctement les plis d'une draperie ni mieux indiqué sous l'étoffe la chair nue.

Voici à présent l'*Automne*. Ce ne sont plus les verdures touffues, les soleils clairs, les bouffées chaudes d'amour qui stimulaient la plénitude de la vie dans le tableau précédent ; le merle a remplacé le rossignol dans le taillis ; et un paysage sévère, hérissé de troncs d'arbres mélancoliques, avec des jonchées de feuilles mortes, indique la fin des heures insoucieuses. Une femme

est debout au milieu de ces tristesses de la nature, pressant d'une main un livre contre sa poitrine, l'autre main soutenant sa tête fléchissante. Elle a l'inquiétude de certaines figures de Shakespeare, avec un effroi sombre dans les yeux. Vaguement elle regarde tomber dans le gouffre des jours ses illusions en lambeaux. Peut-être est-ce la décrépitude qu'elle voit venir au bout du chemin, et la tiédeur des derniers baisers, l'indifférence des adieux jettent sur elle le frisson de l'oubli prochain. La nuit descend sur cette âme.

Qui donc a pu dire qu'Alfred Stevens ne peignait que la chair ? Que celui-là regarde l'*Automne*, qu'il sente se communiquer à lui le froid grandissant qui entoure cette désespérée, qu'il scrute ces yeux immobiles emplis de sombres nostalgies, qu'il étudie ces pâleurs, ces rides, ces cheveux dénoués, cette gorge qui ne peut comprimer ses battements; ces mains crispées qui semblent vouloir retenir la chaleur des amours dans le sang, cette bouche tordue au bord de laquelle expire un sanglot ; qu'il écoute monter de ce cœur les regrets, de cette nature les lamentations, de l'œuvre entière son accent de sincérité admirable ; puis qu'il dise, celui-là, si Stevens ne peint que la chair.

Son art est celui des maîtres supérieurs ; comme les hommes extrêmement sensibles, il n'étale pas sa sensibilité. Il peint la douleur sans larmes ; le spasme est à l'intérieur; ce n'est pas de la comédie qu'il joue ; il croit à ses personnages, à la souffrance, à la vie, et son théâtre à lui, c'est l'âme.

Il suffit, je crois, de signaler ces tendances pour éta-

-blir de quelle hauteur elles dépassent l'art des peintres qui s'arrêtent aux superficielles mimiques. On ne fait pas l'*Automne* sans être un penseur ; on ne résume pas dans une figure une vie entière sans être un créateur, et finalement on n'analyse pas la matière humaine à ce point sans appartenir au groupe des vrais humanistes. C'est ce qu'il est bon d'affirmer, devant la clameur des ignorants.

Et rien d'exagéré dans cette figure douloureuse. Ses tristesses sont vraies, sincères, discrètes ; il n'y a pas de saule pleureur à l'horizon ; elle n'affecte pas l'éplorement de l'élégie romantique. C'est une femme qui a aimé, qui aime, qui en souffre, voilà tout. Il semble que le livre qu'elle presse contre elle est le livre de sa vie ; il est fermé, et ses regrets viennent peut-être de ce qu'elle n'a pu le lire jusqu'à la dernière page.

Alfred Stevens a composé ce petit drame intime avec sa logique habituelle. Le fond de paysage, les vêtements, l'atmosphère du tableau ont une tonalité sourde, des accords feuille-morte, une couleur de mélancolie suggestive. Le visage de la dame met au milieu de ces choses sa pâleur mate de brune fatiguée. Le peintre fait ainsi servir la couleur à l'état de l'âme qu'il exprime. Dans le *Printemps*, le mode général était bleu, un bleu doux, candide, couleur des premiers songes ; dans l'*Été*, un rose frais, éclatant, heureux, disait la plénitude des jours ; dans l'*Automne*, c'est le ton des buis secs, le brun brûlé, hâlé, qui devient la dominante du tableau. L'*Hiver* va maintenant nous apparaître dans sa blancheur de neige.

La poésie scandinave se complaît à représenter l'*Hiver* sous la forme d'une belle fille vêtue de blanc. Cette belle fille semble être descendue du ciel de l'allégorie pour s'incarner dans la création du peintre ; elle s'est faite femme du monde, elle s'est mis des parures, et le satin a remplacé son hyémal manteau ; mais un rêveur n'aurait pas de peine à retrouver l'Esprit sous la femme. Elle est à sa psyché, debout, de face, la tête à demi inclinée sur l'épaule, et ses yeux noirs, ardents, se fixent dans la glace sur la fleur qu'elle pose dans ses cheveux. Un de ses bras descend le long du corps, demi couvert par la peau du gant ; l'autre bras se recourbe au-dessus de sa tête, nu jusqu'à l'épaule, et se termine par une main grasse, le petit doigt relevé. Elle a le cou découvert, avec un double rang de perles, et sa taille, ferme, serrée dans le corset, s'arrondit comme la ceinture des Vénus de marbre. Puis la robe tombe droite, formant tablier sur les hanches qu'elle moule et enfin se casse à ses pieds dans un grand pli de traîne ramené en avant qui donne à la figure une sveltesse extraordinaire. Elle a l'allongement de la flamme qui monte et se tord, irritée, les nuits d'hiver ; elle a l'élégance déliée et mince des statuettes de Florence. Un corps admirablement proportionné se cache sous ses robes, ne laissant paraître que des bras ronds et forts, des épaules au grain ferme ; mais on devine des reins d'acier, des jarrets souples, une force moelleuse et partout égale. Elle est brune, la tête mutine, la bouche petite, le nez court, et une toison de cheveux noirs, bouclés, descend sur son front. C'est une enchanteresse.

Le peintre a imaginé un éclairage rose qui se répand comme une auréole autour d'elle ou plutôt souligne sa silhouette d'un reflet vif, à la fois poétique et piquant. C'est comme le sang visible sous la peau, un feu clair courant sous la chair et l'illuminant ; l'œil s'allume d'une paillette, la joue s'enflamme d'une rougeur, puis le cou, la bouche, et tendrement la lumière se mêle à la blancheur des fonds, des tentures, de l'air parfumé que cette belle respire.

L'ensemble de ce tableau est exquis, d'une distinction saine, et l'exécution et le sentiment sont également étonnants. Je crois l'avoir dit ailleurs : Alfred Stevens est aussi bien dans un centimètre carré de peinture que dans un panneau entier. Cela vient du scrupule qu'il a de ne rien laisser à l'abandon. Il sculpte le doigt d'une main, il polit l'ongle de ce doigt avec le même amour de perfection qu'il modèle une tête ou un buste. Aussi une harmonie absolue caractérise-t-elle tous ses personnages ; vous n'en verrez pas dont les mains semblent appartenir à un autre corps et qui soient composés de morceaux arbitrairement almagamés. La main de la figure du *Printemps* a l'abandon, le geste des jeunes filles ; celle de l'*Été*, plus potelée, est d'une chair de personne gourmande ; au contraire, la main de l'*Automne* est nerveuse, à jointures sèches, et correspond à la maigreur accrue des épaules ; enfin la main de la dame de l'*Hiver* a la chaleur douce des choses qu'elle manie. Tout cela indique la réflexion, le scrupule des moindres détails, une forte école éprise de logique et de vérité à l'égal des grandes écoles du passé. Et cette perfection,

remarquez-le bien, s'étend à tout, à l'ameublement, aux accessoires, aux élégances les plus fugitives du costume. Un ruban, une guimpe, une fleur dans les cheveux gardent, chez Stevens, l'éclair de la chair, et comme son électricité. Les gants qu'il met aux mains de ses femmes moulent avec des plis à la Velasquez et à la Van Dyck leurs rondeurs charnues. Il y a dans l'*Hiver* un bout de robe traînant d'un chiffonné exquis.

Un dernier point à étudier serait le rôle du paysage dans ses tableaux. Il le subordonne à ses figures, en fait une sorte d'accompagnement explicatif, de cadre parlant, qui se marie étroitement à leur humanité particulière. Ce sont des coins de nature, non pas pris sur le vif, mais conformisés au sentiment des choses ; on pourrait dire que ce sont des échappées de l'âme à travers des échappées de campagne. Tendre et primitif dans le *Printemps*, le paysage prend des ardeurs enflammées dans l'*Été*, se rouille dans l'*Automne*, constamment sympathise avec la physionomie morale du personnage.

C'est là encore un trait tout moderne dans l'œuvre de cet historien de notre vie. Même en peignant le paysage, il peint la figure ; elle le remplit d'une passion si grande que toutes les autres disparaissent devant elle. Millet, qui était pourtant le peintre des champs, a eu ce même respect de la personne humaine ; ses paysages ne font pas de virtuosité ; ils racontent l'homme de la terre avec une sobriété biblique ; comme ceux d'Alfred Stevens, ils semblent une émanation du personnage.

Je me suis étendu sur les Quatre Saisons, et je ne le

regrette pas, car je crois avoir eu l'occasion de dire quelques vérités essentielles en art. Alfred Stevens est une leçon pour les artistes ; ses œuvres ont la précision d'une formule ; elles sont faites, en outre, de cette dose de vérité éternelle qui, mêlée au vrai transitoire, constitue le côté intéressant de l'art à toutes les époques.

Elles portent l'empreinte chaude des curiosités de l'observateur, le coup de pouce d'un très bel ouvrier, et elles nous ramènent à nous-mêmes, à notre temps, à notre vie, en nous obligeant à penser. Elles disent aux peintres, aux sculpteurs, aux écrivains, à tous ceux qui travaillent la matière idéale, l'inévitable nécessité de chercher dans le monde des vivants la fin et les moyens de l'art. Je finis sur ce mot, elles nous montrent le chemin qui nous sauvera de notre mortel esprit d'imitation.

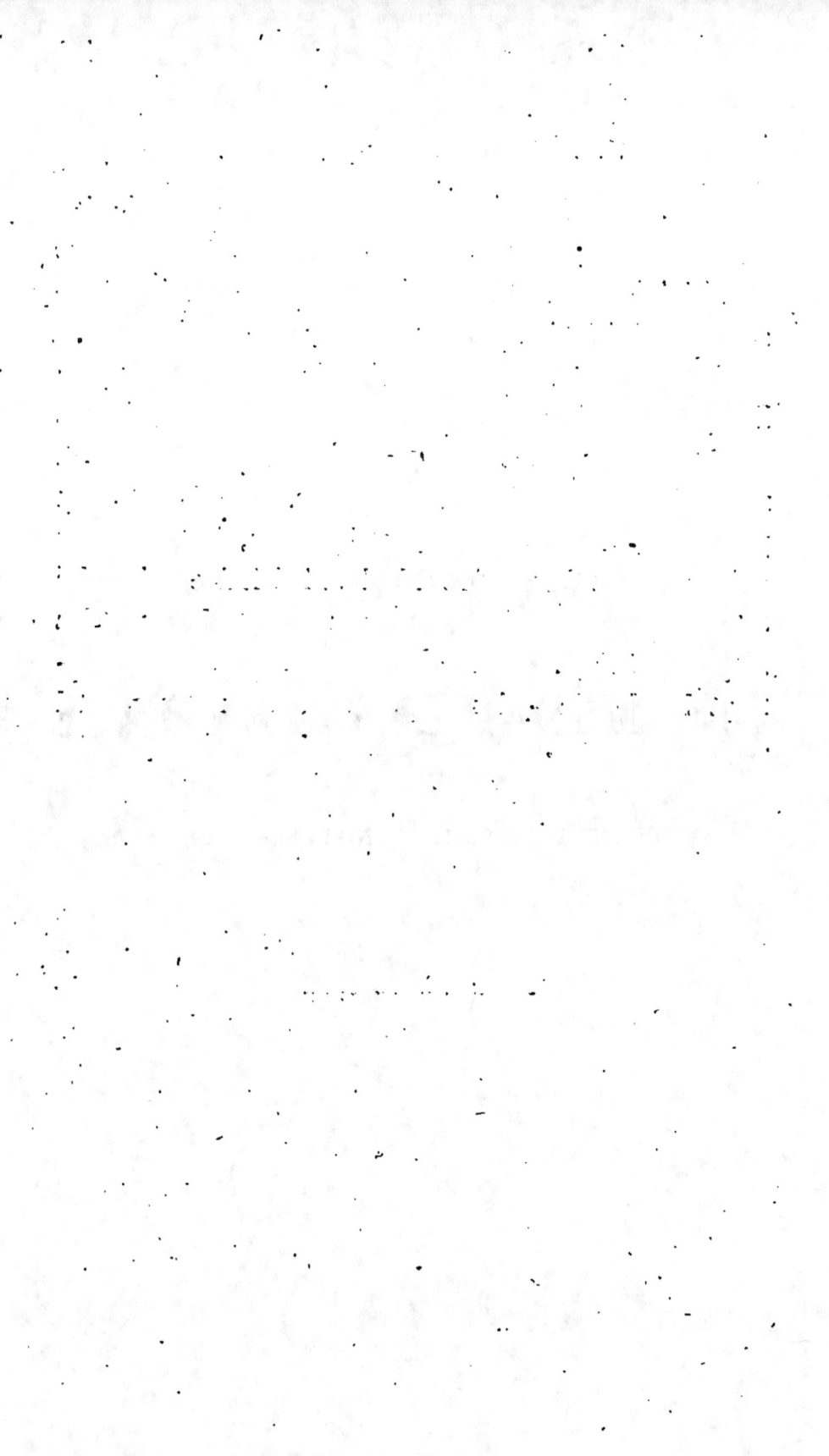

IV

MES MÉDAILLES

LES MÉDAILLES D'EN FACE

NOTES SUR L'EXPOSITION UNIVERSELLE DE PARIS

(ÉCRIT EN 1878)

MES MÉDAILLES

LES MÉDAILLES D'EN FACE

I

> *La sévérité est en raison de l'admiration même.*
> SAINTE-BEUVE.

Je mets ces lignes sous la protection des maîtres sacrés, Corot, Millet, Delacroix, Rousseau. Ils ont été les grands et les souffrants ; ils ont porté sur leurs épaules la croix douloureuse de l'art ; de leur sang, ils ont marqué le chemin à ceux qui les ont suivis. S'il est un lieu de lumière du haut duquel ils puissent nous voir, ils doivent être contents ; la religion qu'ils ont prêchée est devenue la religion universelle. Ils ont créé le Credo moderne. C'est pourquoi ils rayonnent dans une pure gloire d'apôtres, par-dessus cette exposition du Champ-de-Mars où trois d'entre eux ne sont pas.

II

> *Rousseau, c'est un aigle. Quant à moi, je ne suis qu'une alouette qui pousse de petites chansons dans mes nuages gris.*
>
> Corot

J'ai vu les maîtres et ceux qu'on dit tels. J'ai vu Meissonier, Bonnat, Hébert, Breton, Mackart, Fortuny et les autres. Rien n'a pu me faire oublier l'éblouissement des Corot.

Celui-là est bien la grandeur et le charme de l'art contemporain. Il est isolé dans sa gloire. Il n'a ni ancêtres ni descendants. Il est le premier et le dernier de sa race. Ses paysages sont les fastes éternels de la création; c'est le matin, c'est le soir. Il y a une dose d'absolu dans ce qu'il crée.

Millet a exprimé les sévérités de la nature; un peu de servage antique continue à peser sur ses champs de pommes de terre et de blé si profondément labourés par la souffrance humaine; c'est la terre esclave, non affranchie encore de la redevance au maître; et cette terre prend par moments des rigidités de cadavre, sous son grand suaire brun.

Chez Corot, au contraire, la nature a l'air de s'assoupir dans un songe qui ne finit pas; couchée dans un lit de rosées, elle se berce au vent, avec des mollesses

de femme ; elle a le frisson des choses amoureuses ; elle se lève ou s'endort au bruit des eaux jaillissantes, dans des splendeurs de lumière. Corot exprime les tendresses de la terre.

J'ai rarement mieux senti son génie que dans les fragments de son œuvre réunis à l'Exposition universelle ; c'est une âme qui se fait entendre dans le plus noble et le plus souple des langages. L'exécution est à ce point affranchie des vissitudes de la main qu'on a peine à la séparer de la conception. Il semble que la pensée s'est fixée dans un ensemble de lignes et de colorations dès le premier instant et sans subir la lenteur troublante des recherches.

Peu de peintres ont au même degré la marque du procédé ; Corot s'était immobilisé dans une manière qui lui paraissait la meilleure pour rendre rapidement la sensation des heures et des paysages. Et pourtant cette manière est si imprévue, si spontanée, si irrésistible qu'elle se fait oublier ; le procédé n'en est plus un, à force de grâce et de légèreté ; chaque tableau nouveau est comme une improvisation librement échappée au cerveau, sans souci des choses matérielles.

Courbet peint l'épiderme de la terre ; mais Corot a un sens extraordinaire qui lui permet de préciser la vie profonde des dessous. Il fait sentir la circulation des sèves à je ne sais quelle moiteur qui trempe ses terrains.

Une buée tremble à la pointe de ses herbes ; personne n'a indiqué comme lui le tressaillement sourd des sources.

De tous les peintres paysagiers, Corot est celui qui a été mêlé le plus intimement à la nature ; il l'a vue d'une âme ingénue et neuve. Aucun souvenir ancien ne l'a troublé dans sa contemplation. *C'est le premier paysagiste faisant le premier paysage.* Grande leçon pour les candides qui viendront après lui.

Et ce Corot, ce poétique et doux Corot est vraiment le poète d'élection par ses intuitions exquises, sa divination merveilleuse du grand mystère sacré. Il est, au milieu des voyants de son temps, comme un druide en qui s'est perpétuée la connaissance du symbolisme tellurique. Il semble qu'il a vécu de tout temps en compagnie des arbres, au fond des bois. Il a vu se lever dans les brumes les soleils de l'Hellade. Il se souvient des nymphes roses au bord des sources. Il ne fait pas de différence entre la nudité antique et la nudité moderne. Une conviction que les énergies et les grâces de la terre sont toujours incarnées dans des êtres chimériques à la fois et réels, est demeurée en lui. L'âme des mythologies flotte dans ses paysages. Ceci soit dit pour expliquer le côté hiératique et traditionnel de l'art de Corot.

Mais il est grand surtout pour avoir su peindre le fugitif et l'ondoyant de la nature. Il a donné un corps à l'insaisissable, il a su arrêter dans une vision nette l'ombre, la lumière, le frisson. Des brises agitent ses feuillées d'un frôlement incessant. Ses atmosphères

bougent à travers l'enchevêtrement des ramures. Il a des enveloppements d'air prodigieux. Par la connaissance de la lumière il se rattache à la tradition des merveilleux faiseurs de ciel hollandais, Potter, Berchem, Cuyp, W. Van de Velde. Mais il ne leur a rien pris. Ici encore, comme dans ses feuillages, comme dans les corps nus qu'il manœuvre sous ses épaisseurs d'ombre, il est inventeur, avec une personnalité intarissable. Le filon d'or que les maîtres luministes avaient tiré de la forge de Rembrandt se change sous son pinceau en une trame argentine, incomparablement soyeuse et fine. Les ciels de Corot! Egouttements de rosées qui emperlent les arbres et les feuilles, miroitements de lueurs éparpillées, scintillements de globules d'air où se reflètent les topazes, les rubis et les diamants. Rubens et Teniers seuls, dans des coins de ciel, ont eu le pressentiment de cette manière ondoyante et nacrée qui participe de l'impondérabilité des fluides, des fuites des nuées dans l'espace, du mouvement incessant des hautes régions de l'air. Mais Corot est plus encore qu'eux-mêmes le peintre des frémissements de la lumière. Il a rendu perceptible l'agitation légère qui précède l'aurore dans le ciel, le pli léger du nuage au moment où le jour levant bouscule l'ombre devant lui, l'ascension graduée de la lumière dans les espaces emplis par le matin. Il a des indications étonnantes pour montrer d'où souffle le vent, l'endroit du ciel d'où part la lumière, la rotation des ombres autour des objets. Ce sont autant d'instantanéités, si fugitives qu'il faut, pour y prendre attention, un œil accoutumé à la contemplation des paysages.

Chez Corot, tout semble agité d'une vie profonde et subtile. Une palpitation soulève la terre comme une mamelle de femme. Un tressaillement court sous l'écorce des arbres. Les feuillages s'emplissent de chansons. On est en présence d'une sorte d'ivresse sacrée de la terre. C'est l'effet de ce génie humain de prêter une âme aux choses et de les relier si fortement à l'homme qu'elles semblent parler sa langue. Des apaisements sortent de ses crépuscules comme d'un lieu voilé où s'endort la douleur. Ses matins ont des tendresses d'âme neuve s'ouvrant à la vie. Il est, à cause de ces significations si particulières de son art, la délectation des esprits supérieurs comme il est, en peinture, le maître des curieux de la lumière, des artistes sensibles qui, après lui, se sont préoccupés de saisir la silhouette sur le fait, dans la portion d'air où elle se meut.

III

> *Quand derrière un tronc d'arbre ou derrière une pierre, vous ne trouvez pas un homme, à quoi ça sert-il de faire du paysage ?*
>
> JULES DUPRÉ.

On excusera la longueur de ces considérations. Millet et Corot ont déterminé tous deux une si violente

réaction dans l'art de ce temps qu'ils ont droit à figurer en tête de toute étude qui s'inspire des idées modernes.

L'un et l'autre sont des primitifs, ils ne doivent rien à personne. Mais ils ont fait souche, ils sont les racines d'un arbre qui a poussé ses rameaux dans tous les sens. A Corot l'âme ingénue, la poésie virgilienne, les douceurs de la contemplation. A Millet l'esprit sérieux et simple, la souffrance humaine, la recherche des lignes austères et pathétiques. Il a aimé les humbles d'un incomparable amour et il les a faits grands, c'est-à-dire à sa taille. Une tristesse virile pèse sur son œuvre toute remplie de servitude et de devoir. Il a mis un prodigieux reflet de splendeur sur le front des parias de la terre, réhabilités chez lui à force de candeur et de simplicité. Il ouvre la seconde moitié de ce siècle à la plèbe héroïque et calleuse. Il est lui-même sur le seuil de cette seconde moitié comme un christ prêchant une religion nouvelle.

Non seulement l'esprit du tableau change avec lui, mais la forme, l'accent, l'interprétation. On l'a comparé à juste titre à Michel-Ange. Un Michel-Ange sensible et d'une gravité douce, maniant de la chair humaine, au lieu des dieux de marbre que sculptait l'autre, avec une indifférence sublime. Le premier parmi les artistes, il a osé être l'homme de sa peinture. Obéissant à un admirable instinct de logique, il s'est fait paysan, pour avoir le droit de peindre des paysans. Il a donné cet ensei-

gnement à l'universalité des peintres, qu'on ne dit bien que sa coutume et sa tendresse. Cela est extraordinaire, quand on réfléchit au point de départ de Millet. Il ne voit pas clair d'abord en lui, il peint des nus, il mêle Delacroix, Decamps et Diaz, et tout à coup il est éclairé. Les champs l'avertissent qu'il est né dans le plein giron de la terre ; il sent se ranimer en lui une fraternité pour ses frères de la veille ; désormais il ne quittera plus son petit monde si déterminément rustique.

IV

> *Mes critiques sont gens instruits et de goût, mais je ne peux me mettre dans leur peau; et comme je n'ai jamais vu de ma vie autre chose que les champs, je tâche de dire comme je peux ce que j'y ai éprouvé quand j'y travaillais.*
>
> J.-F. MILLET.

> *Il faut faire servir le trivial à l'expression du sublime, c'est là vraie force.*
>
> J.-F. MILLET.

Millet n'est pas au Champ-de-Mars. Je n'ai pas à connaître les raisons de cette exclusion ; peut-être y a-t-il eu rancune contre une gloire qui s'est faite loin des

jurys, sans l'aide des intermédiaires officiels : mais je ne puis m'empêcher de songer combien la passion a mal servi ceux qui ont fermé les portes de l'Exposition au plus original et au plus libre des peintres français.

Il fallait les fermer, ces portes, à la mémoire de Millet, à son influence sur les contemporains, à cette tradition d'humanité qui prend son origine en lui. Tout le monde a saisi les attaches solides qui relient à l'art de Millet les recherches sculpturales de Paul Dubois, dans son monument du général Lamoricière. Cet autre grave esprit, Puvis de Chavannes, reflète également, dans ses larges et simples peintures, la solennité particulière au peintre de l'*Angelus*. Jules Breton est un Millet à la portée des bourgeois, raccourci et enjolivé. Bastien Lepage, un talent plein de sève, lui doit sa forte entente des énergies rustiques. Ainsi ce large fleuve qui a nom François Millet s'est répandu à travers l'art français. Il fallait expulser tout ce qui se ressentait de lui, sous peine de voir à chaque pas s'élever de la surface de cet art une protestation indignée.

V

> *La peinture où le procédé est toute une science, où l'exécution tient une grande place.*
>
> SAINTE-BEUVE.

Daubigny a moins remué les colères. Assez toutefois pour être traité en peintre qu'on discute. Cette vie de travail et de succès n'avait pas désarmé les commissions. Il a fallu trois mois d'exposition pour rendre à ses œuvres la cimaise qu'elles honorent.

Daubigny s'y montre avec son bel instinct du paysage. Il n'a pas l'outil prodigieux de Courbet, ni l'ingénuité de Corot, encore moins possède-t-il l'idéal rare et tourmenté de Rousseau. Mais il garde, au milieu de cette petite phalange, un accent qui est bien à lui. Cet accent c'est sa sincérité. Il n'a été préoccupé que d'exprimer ce qu'il a vu, le plus simplement et le plus rapidement possible. Courbet est un adroit virtuose qui se regarde dans une glace en peignant ; on sent qu'il admire ses coups de brosse ; il n'est pas bien convaincu de n'être pas plus fort que la nature. Au contraire, Daubigny s'emplit les yeux de son paysage ; il se trouve petit auprès de la nature ; il cherche à se rapprocher le plus qu'il peut de la forme et du ton ; il a l'impression saine des choses.

Il est, par excellence, un peintre naturel et son naturel est fait de bonhomie, de compréhension aisée, d'entrain. Il possède une vaillance toute française dans le maniement de son art. Ce n'est plus la tendresse recueillie des primitifs de la première heure, non plus que leur étonnant métier si hautain, si candide, si improvisé. Daubigny est déjà la décadence. Il n'a gardé de ses grands compagnons que les intentions irréalisées. Il ne les imite pas, heureusement ; il a su demeurer personnel à côté d'eux et c'est un beau titre de gloire. J'admire son effort pour faire doux et argentin. Ses ciels sont fluides, transparents, perlés, dans celles de ses premières œuvres qui rappellent Bonington. Depuis, il avait pris une manière plus ample et moins précise. L'ouvrier se relâchait. Les Daubigny de l'Exposition sont de cette manière. C'est du paysage un peu court, un peu brusque, un peu à la diable, avec des placages de notes décoratives : mais il en sort un parfum d'honnêteté. Il fallait que le peintre allât vite en besogne, il ne savait pas faire durer l'émotion. Et de peur de la perdre, il brossait des toiles qu'il oubliait de peindre. Le métier, chez le maître, n'allait pas au delà d'une certaine largeur de touche, par moments décousue. Il était à l'aise pour commencer une toile. On sent qu'il l'était moins pour la finir. Il laissait subsister des trous dans ses paysages, je veux dire des parties vides qui n'étaient remplies par rien. Son exécution brutale, massive, puissante jusqu'à la lourdeur, avait quelque chose de ces gros vins à lie épaisse qui se boivent dans de grands verres et ne se dégustent pas.

Son *Champ de coquelicots* est une tache splendide de verts constellés par le rouge mordant des floraisons. Un ciel remué, à nuées frisantes que retrousse le vent, des fonds décroissants dans une lumière fine, une santé plantureuse mettent dans ce lopin une sensation de repos et de plaisir. J'admire aussi le *Tonnelier* ; l'appentis s'engrisaille magnifiquement dans un dessous de bois ; mais le fond est lourd et manque des transparences où l'on sent fuir les perspectives. Il en va souvent ainsi de ces larges morceaux, très substantiels, mais un peu gros d'expression. Ne demandons à l'arbre que les fruits qu'il porte.

Daubigny a été un premier parmi les seconds.

VI

> *Que d'artistes ont le biceps dans leur cerveau.*
>
> X.

Il y a une hiérarchie qui s'impose et n'est pas toujours justifiée. Emile Breton se place presque généralement, en rang de critique, après Daubigny. Cela provient, je crois, des similitudes qui font de Breton un

élève amoindri du peintre de l'Oise. Je ne veux rien retirer à M. Breton de son mérite ; il a des colorations appuyées, une franchise brutale de peintre qui n'y va pas par quatre chemins ; c'est l'accent qu'il a de commun avec Daubigny. Mais sa brutalité est bien moins savoureuse. Elle ne lui vient pas de son fonds ; c'est de la lassitude plutôt qu'une pente naturelle du tempérament. A ce degré on ne sait plus où s'arrêtera le relâchement du pinceau. Le décor seul, avec ses reculs obligés et dans de larges dimensions, se permet ces éclaboussures. Il faudrait tout au moins avertir le spectateur que les toiles doivent être vues à la distance de cinquante pas, et, de peur que la consigne ne soit enfreinte, établir tout autour une barrière. Mais, telles qu'elles sont placées, à la hauteur de l'œil, il est impossible de ne pas être frappé de tout ce qui leur manque pour être honnêtement des tableaux de chevalet. Je n'ai vu nulle part ces arbres massifs, plaqués de macules pour indiquer le frémissement des feuillages, ces terrains tachetés qui jouent au modelé avec des coups de brosse en forme de rondelles, ni ces ciels de mauvaise humeur d'où pendent des nuages en lambeaux. Ce qu'il y a de fin sous l'ampleur un peu hirsute de Daubigny s'écrase ici dans de la bavochure. Impossible au vent de secouer des paysages ainsi maçonnés. Et M. Breton pourtant, cela me navre, connaît de jolis chemins sous bois ; il fait de belles rencontres de chaumines coiffées de leur calotte de neige ; il sait où trouver les solitudes. Malheureusement, d'autres ont passé par là avant lui ; on n'a plus l'oppression des grands isolements.

VII

> *La peinture, c'est l'émotion de l'âme racontée par les yeux.*
>
> X.

Harpignies, presque un maître, s'il y avait des degrés dans la maîtrise, a bien autrement de primitivité.

C'est un esprit grave avec une rudesse foncière, qui, ici du moins, n'est pas une mode d'atelier.

Il semble dire : « Mes paysages sont ouverts au vent, aux oiseaux, à la faune qui vit sous la roche et dans les fourrés. Il n'y a rien là pour la curiosité ou la sotte délectation des profanes. Arrière, vous qui voulez entrer ! » Harpignies étudie la terre en anatomiste ; il indique avec une science rare le dessin ondoyant ou anguleux des surfaces : le chatoiement du tissu ne le ravit pas au point de lui faire oublier l'étude de la forme. Je le soupçonne de manquer un peu de chaleur. Il a devant les bois et les ciels une attitude de savant et de solitaire, volontairement fermé à de certaines sollicitations. Mais personne ne l'égale dans l'arête d'un plan et l'ossature générale d'un paysage. Il détaille les cassures de la roche, les gerçures de la terre minée par les sources, le complexe et mystérieux travail des âges brisant et concassant les dessous du sol, avec des patiences de géologue que rien ne rebute.

Rousseau, avant lui, dans d'étonnantes carcasses de paysage, avait en quelque sorte mis à nu les vertèbres des terrains. J'ai vu de ces anatomies qui avaient une grandeur de genèse. Cela se peuplait en pensée de monstres formidables, ichthyosaures et mammouths. Mais une lumière blonde qui ruisselait sur la sécheresse des surfaces les empêchait toujours de dégénérer en simples indications topographiques.

Harpignies est avant tout une conscience. Il offre l'exemple honorable d'une poursuite incessante du caractère et de la vérité. Il est absolument hors rang, dans l'art du paysage contemporain, par l'âpreté des effets et la persistance à éviter l'à-peu-près, le superficiel, le charme banal des eaux à fritures et des rives à canotiers. Aussi n'est-il pas entré dans les admirations du gros public. Pas plus que le génie idyllique et doux qui s'appelle Corot. Tous deux sont au-dessus de la foule de toute la hauteur d'un idéal qui ne tente que les esprits subtils. Et si l'un est comme un songe dans un bercement éternel de feuillées, l'autre a l'austérité de la réalité, avec une précision par moments géométrique. Malheureusement, cette réalité pour les yeux n'est pas la réalité pour les âmes. Je sens bien que ces arbres sont dans l'air, que les terrains fuient, que les tons ont de la justesse et qu'il y a dans tout cela une perspicacité d'œil éminemment attentif aux phénomènes de la nature. Je sens aussi, par contre, que ces terrains sont de plomb, que les eaux sont de lave figée, que les

arbres sont en zinc et que le ciel est en carton. Le frisson des espaces ne fait pas bouger ces paysages morts, et je songe à la légende de la Belle au bois dormant. Amis, passons, la nature dort ici ; nous aurions beau crier, elle ne se réveillerait pas. Il y a peut-être une explication à ces insuffisances de vie. Le talent de M. Harpignies le porte moins à la peinture à l'huile qu'à l'aquarelle ; c'est un maniement qui lui manque. Il est bien plus à l'aise quand il assied son paysage sur un papier blanc, avec ses simples et naturelles ingéniosités. Mais aussi quelle différence ! Un blanc réservé lui suffit alors à faire de la lumière.

VIII

> *Se raconter soi-même dans ses conceptions, pour nous le meilleur du génie est là.*
>
> X.

Je le constate avec amertume, le sens profond du paysage, celui qu'on pourrait appeler sacré, s'en est allé avec Corot, Rousseau et Millet. S'il fallait trouver une intimité, une religion, une âme à travers cette infinie quantité de paysagistes, on ne la trouverait peut-être qu'en Belgique, chez un tempérament viril, bien qu'il soit à une femme.

M^me Marie Collart a la saveur des maîtres, sans en avoir l'art consommé, ou plutôt elle ne l'a pas encore. Son art s'alanguit parfois dans des timidités, des maladresses, un état de la main bien plus que de l'âme. Mais cet art est empreint d'une telle tendresse qu'il oblige à aimer du même amour. Un apaisement monte de l'éternel petit verger où elle a concentré ses recherches. Elle a trouvé un coin d'ombre et elle y vit, ignorante du reste du monde. Elle franchit bien un peu la clôture, par moments, comme dans le *Moulin*. Mais le verger n'est pas loin. En se penchant on verrait la rondeur des pommiers. Et tenez, voici les vaches qui, l'instant d'avant, paissaient l'herbe moite et drue ; elle les a suivies, simplement. Mais vraiment, son monde est là, entre les haies du verger, dans la compagnie des deux vaches noires. Aucun désir malsain de faire plus qu'elle ne peut ne la tourmente. Elle a cette santé admirable de savoir vivre de son fonds, à l'abri des convoitises.

C'est une âme simple, ingénue, éprise d'isolement. Ses toiles ont un charme de confidences, on sent qu'elles ne sont pas faites pour tout le monde. Propriété réservée. Un sommeil d'arbres et d'herbes s'y plonge dans le mystère des matins. Ceux qui parviennent à pénétrer de l'autre côté en sortent meilleurs, avec le désir de mériter la grande paix des bœufs. Quel exemple à suivre si les artistes savaient voir ! La main ici est restée jeune et fraîche, à force de ne faire que des besognes aimées. Et, à les regarder, on oublie le métier, qui n'y est pas toujours, pour se saturer de la vie, qui n'y manque jamais.

IX

> *Celui qui n'est pas de son temps ne sera pas de l'éternité.*
> SCHILLER.

M^{me} Marie Collart a une troisième médaille.

Cela est honorable pour ceux qui en ont une deuxième.

A mon sens, elle méritait mieux. Je ne suis pas professeur d'art, il est vrai, et n'ai point de raison pour admirer le savoir-faire plus que le fond dans une œuvre de peinture.

Ma sélection se porte naturellement vers les intelligences vierges : celles-là ont gardé une droiture qui ne se voit plus chez les habiles et les malins. Leurs émotions sont bien à elles. Elles ont été touchées d'une grâce particulière pour sentir et exprimer. Et du moins là, j'aime, j'apprends et je révère. Elles me révèlent un coin d'humanité qui m'était inconnu. Elles me parlent une langue que je pressentais, mais que je n'avais pas encore entendue. Ce sont autant de formules de l'âme universelle qui est également en moi, et j'entrevois des consciences qui éclairent la mienne, la réconfortent, la font entrer dans des courants non soupçonnés. Heureux celui qui a quelque chose à dire dans l'art, qui apporte avec lui une sensation, une expérience, une joie ou une douleur ! *L'artiste qui n'est qu'un praticien est bien près de ne pas manquer à l'art.* Rien ne supplée au

sentiment individuel, à une tendresse, à une émotion quelconque de l'esprit ou du cœur. Est-ce que le passé n'est pas là pour établir cette loi par l'exemple des seuls maîtres qui soient arrivés jusqu'à nous ? Et que voulez-vous que nous ayons gardé de ceux qui ont été des hommes et n'ont pu exprimer que des choses qui nous sont étrangères ? Ils ont glissé à travers les mailles du filet et se sont perdus, ceux-là, dans l'oubli profond comme l'Océan.

X

> L'Ecole des beaux-arts est une pépinière de médiocrités, un attrait pour les gens patients et souples...
> Le Beau dans l'art, écrit, enseigné, perpétué, invariable, est un abus qui n'a pas besoin de commentaires.
> <div align="right">PAUL HUET.</div>

> On n'entend bien que son temps, que sa langue, que ses contemporains.
> <div align="right">DOUDAN.</div>

> On supplée au passé en l'altérant par l'imagination ou par une érudition moins fine que la réalité.
> <div align="right">DOUDAN.</div>

Je n'éprouve aucun embarras à déclarer que des hommes sensibles prendront intérêt à regarder les vergers de M^{me} Collart quand les toiles de quelques-unes des médailles d'honneur de l'exposition de 1878 n'au-

ront plus qu'une simple valeur de curiosité. Très curieuses, en effet, sont les machines de MM. Mackart, Matejko, Pradilla, Siemiradski. Mais tout l'art s'y borne à des étalages de mise en scène. Jamais un personnage de ces toiles immenses ne s'est trouvé face à face avec la vie, n'a aimé, n'a senti vibrer en soi une affection. Je n'ai rien de commun avec cette humanité artificielle qui ne parle pas ma langue et vit dans un monde qui n'est pas le mien. Cela est écrit dans un jargon d'archéologue, pédant et diffus, qui, pas plus que l'archaïsme d'Alma Tadema, n'a de rapports sensibles avec la vérité d'aucune époque.

Grâce à ces complaisances, la peinture choit de plus en plus sur la pente des choses mortes, substituant à l'expression juste et vraie de l'homme et des milieux qu'il hante le fouillis des recherches malsaines, accessoires, costumes, ameublements et bibelots. De là un art de mandarin qui n'est compris que d'une minorité remuante et adroite, exercée de longue main à détrousser le vestiaire des anciens et dont la haute habileté consiste à ne peindre que des énigmes sur lesquelles le contrôle n'est pas possible.

Duperie pure.

Me voilà dans un courant d'idées qui va m'écarter de mes calmes études de paysage. Je les reprendrai plus tard. Aussi bien c'est l'homme qui est la grande poursuite de l'art, à toutes les époques bien équilibrées ; il emplit de ses aspirations et de sa douleur la largeur de la scène. Eh bien, cet homme éternel, je le cherche en vain dans l'œuvre de la plupart des artistes contemporains. J'aperçois bien une certaine fabrication spéciale,

essentiellement abstraite et conventionnelle, qui a des rapports d'anatomie avec l'être humain, et seulement ces rapports-là ; l'enseignement officiel en a fait une sorte de menue monnaie courante d'humanité qui est acceptée comme du bon argent et circule librement aux expositions. Mais jamais ce mannequin articulé n'est sorti du domaine de la mécanique ; il se meut automatiquement dans des milieux factices ; encore n'a-t-il qu'un certain nombre de gestes et d'attitudes qui s'appliquent à peu près indifféremment à toutes les situations.

Voici une histoire authentique.

Un digne bourgeois m'emprunte un jour le livret du Salon. Lui aussi voulait se faire une idée de l'état des arts. Il part et passe une demi-journée au salon. Il s'intéresse aux grandes machines, de préférence. L'histoire l'attire prodigieusement. Et naturellement, devant chaque gros morceau, il ouvre son livret et lit la légende.

N° 928. Cela représentait un personnage en bure, dans un effet de lumière rouge et noir. L'homme avait une grande barbe et levait les yeux au ciel, avec une expression d'extase.

Le digne homme lut au livret :

— *Saint Laurent, martyr.*

— Bon, pensa-t-il, c'est avant d'être rôti.

Il s'approcha du tableau, regarda longuement la figure du saint, et se dit :

— Au fait, c'est peut-être après ou pendant.

Il passa au n° 1056. C'était sur un lit défait, un corps

11.

allongé de jeune femme demi-nue. Une certaine raideur compassait ses membres; elle tenait ses yeux fermés. Cela ressemblait à une personne en catalepsie. Une torche projetait sur le lit ses lueurs rouges qui, un peu plus loin, rosissaient les pâleurs de la chair.

Le bourgeois lut alors :

— *Mort de Catherine de Médicis.*

Il eut un mouvement.

— Comment ! se dit-il, elle est morte si peu vêtue que cela ! Une reine !

Et, après un instant de réflexion, il ajouta :

— On va peut-être l'habiller.

Il se rapprocha et vit que ce qu'il avait pris d'abord pour l'abandon du sommeil était bien la rigidité de la mort. Une blancheur exsangue était sur les joues. Un petit pli qui retroussait le coin des lèvres devint un rictus horrible déchaussant les gencives. Le reste à l'avenant.

Il s'arrêta devant le n° 311 et vit un homme à cheveux gris qui tenait sa tête à deux mains. Il semblait plongé dans la lecture d'un in-folio étalé sur la table. L'homme était vu de face; il avait les sourcils tendus, l'air concentré et fatal.

Il lut :

— *Dernier jour d'un condamné.*

Il fut ému. Comme c'était bien cela ! Il se voyait à la place du malheureux. Sans doute celui-ci cherchait une consolation suprême dans la lecture des Evangiles.

Un peu plus loin, il vit des prêtres debout, les bras levés devant l'autel. L'un d'eux, qui avait la mitre, tendait les mains du côté d'un homme et d'une femme

prosternés, la tête dans la poussière. Il ouvrit son catalogue, ne comprenant pas, et lut :

— *Bénédiction nuptiale.*

— Parfait, fit-il. Ce sont de grands personnages. L'évêque les unit. Mais pourquoi diable les prêtres qui sont dans le chœur lèvent-ils leurs bras ? C'est peut-être une formalité, après tout.

Et il s'en alla convaincu, content.

— Malheureux, lui dis-je, quand il me rapporta le livret, vous vous êtes trompé. Ce livret...

— Eh bien ?

— C'est celui de l'année dernière !

Et je lui glissai dans les mains le livret qu'il eût dû prendre.

Il se mit à hocher la tête.

— C'est impossible, dit-il. Les tableaux se rapportaient exactement aux désignations du livret.

Il feuilleta les pages et tomba sur le n° 928. Il lut :

— *La Prière du mineur.*

Il eut un sursaut. Comment, ce moine, ce saint Laurent ? Un mineur !

Le n° 1056, qu'il avait pris pour la *Mort de Catherine de Médicis*, avait pour titre : *le Sommeil de l'Innocence*. Ce qu'il avait pris pour le *Dernier jour du condamné*, était *Un savant à la recherche d'un problème*. Enfin, la *Bénédiction nuptiale* s'appelait au livret *Un anathème*.

Le bonhomme était consterné. Je lui dis :

— Vous venez de faire l'expérience de l'art de ce temps. Un sujet est indifféremment ceci ou cela. C'est le livret qui vous avertit de ce qu'il faut voir et comprendre.

On croit voir un cadavre : pas du tout, c'est une femme qui dort. Un savant a une tête de guillotiné. Un évêque qui lance l'anathème, ressemble à un évêque qui bénit. Ainsi de suite. Cela vient de ce qu'il y a un nombre restreint de formes convenues qui sont le domaine public des artistes : elles sont à tout le monde, pour tous les usages. C'est l'histoire des formes chez le chaussier de village.

XI

> *La forme doit exprimer les actions de l'âme.*
> SOCRATE.

J'aurais pu ajouter :

Ces artistes calomnient l'humanité. Ils n'ont jamais été touchés du miracle permanent de ses résurrections. Ils n'ont pas vu la somme effroyable de sensations que représente cette succession de siècles vécus par l'homme. Ils n'ont pas connu la lourde responsabilité de manier de la matière humaine, de jouer avec des cervelles, de refaire l'œuvre de vie. Ce sont des inconscients.

L'homme est pour eux un motif à expressions et à attitudes. Ils le façonnent à des manières réglées. Il y a une sorte de codex d'articulations à faire mouvoir pour simuler la terreur, l'allégresse, la pitié ; cela a été inventé par des professeurs en vue d'une exploitation commode,

en sorte qu'on eût toujours sous la main le muscle caractéristique. Un sujet à traiter devient dans ces conditions une chose élémentaire. Il n'y a plus à consulter la prodigieuse et infinie flexibilité du geste. La télégraphie est toute écrite. On adapte tel ou tel mouvement, numéroté et catalogué.

Dites-leur qu'un geste est la conséquence d'une évolution mentale, qu'il n'y a pas de gestes arbitraires s'appliquant à la fois à plusieurs séries de sentiments, qu'une manifestation aussi directe de la volonté humaine est toujours formelle et ne peut s'entendre de deux manières. Ils trouvent bien plus commode de recourir à des mécanismes appris. Rien ne les fera sortir de leur routine.

Le théâtre a jeté un trouble déplorable dans les esprits. C'est à lui qu'il faut rapporter l'origine et la faute de cet art de mise en scène qui n'est que l'apparence de la vie. Marchons, courons, volons à la victoire, chantent les chœurs d'opéras, sans quitter leur immobilité. De même les drames de la peinture sont pleins d'absurdités ; les comparses figurent pour l'effet ; rien ne les relie à la scène réelle ; ils sont désintéressés de l'action pour laquelle on les a mis là. Cela se conçoit : les personnages principaux donnent eux-mêmes l'exemple d'un absolu détachement.

Puis le théâtre a remis en jeu les panaches, le

faste; les cortèges pompeux. L'artiste, à l'imitation de ce qui se fait à la scène, est devenu un habilleur. Il a jeté sur ses pauvretés de sentiment et de conception un décor de velours et de satin. Il a inventé une vie factice, faite de va-et-vient affolés, pour suppléer à la vie réelle dont il avait perdu le sens. Une foule est plus aisée à exprimer qu'un seul homme ; c'est l'agitation vague et oscillante substituée au libre développement d'une conscience.

Il a ouvert les portes de son art à la foule.

XII

> *Je ne puis appprouver les vieilleries moyen âge. C'est toujours une espèce de mascarade qui, à la longue, doit avoir des résultats fâcheux pour quiconque s'y laisse entraîner. Les manies de ce genre sont en contradiction avec l'époque au milieu de laquelle nous vivons, et comme elles proviennent d'une manière vide et creuse de sentir et de penser, elles en augmentent le penchant naturel. Quel cas ferait-on d'une personne qui prétendrait se montrer durant une année entière sous un déguisement ? Nous penserions d'elle ou qu'elle est déjà atteinte de folie, ou qu'elle a les plus grandes dispositions à en être frappée.*
>
> GOETHE.

Il y a à l'Exposition un exemple éclatant de cette décadence. C'est le grand tableau de Mackart, *l'Entrée*

de Charles-Quint à Anvers. Il a fallu une habileté considérable pour amonceler une pareille cohue dans un cadre aussi fastueux. La magnificence s'étale dans les ors, les damas brochés, l'acier éclatant des cuirasses ; c'est une énorme vague de choses scintillantes qui roule dans la rue, triomphalement. Et le peintre y fait manœuvrer des nudités de belles filles minces dont les corps se balancent avec des déhanchements de bayadères. Ce ruissellement de chair et de splendeurs a une intensité barbare. On regarde s'épancher ce défilé avec l'étonnement que produit un spectacle invraisemblable. Je ne parlerai pas de la couleur, qui est monotone et aigre ; encore moins de l'exécution, qui est lisse et sans accent. Un flamand, de Keyser, a fait mieux, dans un même genre doux et blond. Mais je m'insurge de toute ma force contre la composition, qui est pourtant le mérite le plus réel de cette gigantesque machine. Aussi loin que vont les yeux, il ne se rencontre ni une figure virile, ni une robustesse populaire dans ce large cortège. Les femmes ont une beauté de boudoir, qui n'a rien de commun avec la solidité flamande. Les hommes sont campés dans des postures mesquines, avec des têtes pommadées de reîtres d'opéra-comique. On chercherait vainement dans cette imagerie un coin d'humanité réelle. Tout est sacrifié à l'apparat, sans préoccupation des sentiments de tout ce peuple accouru et qui est là, béant et vide, sans penser, sans parler. Pas un cri, pas un mouvement imprévu, pas un accent humain. C'est une allégresse morte et qui va son train, avec une régularité résignée, comme une ordonnance

de funérailles. Charles-Quint lui-même, en dépit de sa belle tournure et de son chevauchement pittoresque, est mêlé à la foule comme un portrait historique plutôt que comme un être vivant.

Il en résulte une solennité froide; tout l'effort de l'artiste ne parvient pas à remuer un tapage dans ce décor, où les personnages se meuvent sur place, indifférents à ce qui les entoure. Il faut en revenir aux analogies que donne l'opéra, pour se faire une idée de l'ennui mortel qui sue de cet amas inutile de monde; on dirait les comparses de la *Juive* et du *Prophète* avec leurs gesticulations endormies.

Mackart aurait été autrement inspiré s'il s'était contenté de peindre une de ces larges ondulations populaires, qui, à Vienne, où il habite, comme ailleurs, roulent, par les rues, aux époques de liesses, faisant sonner leur allégresse aussi haut que des fanfares. Qu'il eût accolé à cela ensuite le nom de Charles V, ou tout autre, peu importait. L'œuvre était de tous les temps par sa sève prise à la source et sa forte indication. Celle à laquelle il s'est tenu porte au contraire la marque d'un esprit surmené que ni Rembrandt ni Véronèse n'ont pu tenir en haleine. Le maître de la *Ronde de nuit* l'a troublé, en effet, du prodigieux pas accéléré de ses arquebusiers arrivant droit sur le spectateur. Véronèse semble l'avoir tenté, de son côté, par ses orchestres de sonorités si extraordinairement retentissants. Mais sous le magicien se cachait, en ce magnifique Cal-

liari, un esprit très droit, qui était descendu au fond de l'art. Il n'était pas dupe de sa virtuosité, celui qui écrivait ces lignes :

« *En exécutant ce grand tableau des* Noces de Cana, *j'ai moins voulu rendre un sujet biblique que représenter un grand repas vénitien. Il m'a semblé que c'était faire non seulement œuvre artistique, mais surtout œuvre historique, que de peindre les costumes de mon temps. Et pour qu'il me fût plus aisé de faire juste et vrai, j'ai représenté mes meilleurs amis, ceux dont les mœurs et les traits m'étaient le plus familiers.* »

(Fragment d'une lettre de Véronèse à Gennaro Lauretti.)

XIII

> *Quel mépris je ressens pour les artistes dont le succès est presque toujours dans le sujet !*
>
> Voltaire.

Un vrai peintre est contenu dans un centimètre carré de peinture. Alfred Stevens a des touches merveilleuses où l'on sent vibrer un organisme. Meissonier aussi, mal-

gré ses rouge-acajou et ses vermillons de brique. Bonnat, plus large, a un bel outil solide au moyen duquel il frappe ses pâtes, comme avec un pilon. Fortuny a eu des tendresses d'œil et des délicatesses de main. Témoin cette petite nudité azurine et nacrée, aux potelés scintillants comme un ventre de poisson. Il est vrai que, presque partout ailleurs, sa facture dégénère en placage, avec des bouts d'exécution exquis, noyés dans des fouillis. Joseph Stevens a gardé la franchise des plus beaux maîtres flamands. Henri de Braekeleer ouvre une échappée étonnante sur les bruns ensoleillés de Van der Meer de Delft. Vollon enlève des morceaux superbes à la force du poignet. Henner joue de l'Albane avec des adresses subtiles, trahies par des manques de science. Menzel lutte d'intensité, dans ses aquarelles si larges et si fines, avec les prestigieux miniaturistes du XVe siècle. Chez tous ces artistes la rétine est sensible, à différents degrés. Quelques-uns sont d'admirables ouvriers.

Or, l'artiste se compose d'un savant, d'un esprit et d'un ouvrier. Il faut pouvoir mettre sa délectation dans un détail aussi bien que dans un ensemble. Il faut savoir, surtout. L'artiste qui ne peut rendre la forme d'un être ou d'un objet ne sait pas ; celui qui n'en peut rendre la coloration, la densité et l'expression, ne sait pas davantage ; il faut commencer par posséder sa grammaire.

Mais la grammaire ne suffit pas. Elle est l'étude antérieure, la première, celle qui est comme le lait de la

mère pour l'enfant. Elle est indispensable, mais elle n'est que le moyen d'expression et l'instrument ; elle ne donne ni l'idée ni le sentiment. Ici commence le dictionnaire, c'est-à-dire le réceptacle des formes, des mouvements, de la vie en action.

Ce dictionnaire est partout. Il est dans l'étude des précurseurs ; il est dans l'observation incessante de la nature ; il est dans la mémoire qui retient, dans la réflexion qui combine, dans le cerveau qui synthétise, recompose et donne aux formes l'idéal définitif. Ce n'est qu'à la condition de connaître tous les mots qu'un écrivain trouve le mot juste ; ce n'est qu'à la condition de connaître toutes les formes que l'artiste invente la forme vraie, le mouvement logique, le geste rationnel.

Il n'y a pas d'art plus complet, à ce point de vue, que celui de Meissonier. La croqure d'un doigt est chez lui en raison de la physionomie générale d'un personnage. Celui-ci demeure dans l'esprit de son type, des pieds à la tête. Pas [une fausse note. Les plis de l'habit disent son habitude et son métier aussi bien que sa tête, ses mains, sa silhouette. C'est la reconstruction de l'être vivant au moyen d'une étude sévère, lente, continue des particularités qui le font reconnaître parmi l'universalité des créatures.

Meissonier a des dessus — je ne dis pas des profondeurs — d'humanité singuliers. Comparez le *Moreau* à n'importe quelle vaste machine, à l'*Union de Dublin*, de Matejko, par exemple. La grandeur est du côté du petit

tableau. Le peintre français a le don merveilleux de résumer dans un geste toute une série de gestes antérieurs. On assiste toujours chez lui à un dénouement ou bien au point le plus haut d'une situation. C'est un art d'intelligence qui sied à un public déjà façonné. Cela demande une réflexion sérieuse, une sorte d'art correspondant en vue de rétablir ce qui n'est pas écrit et se lit entre les lignes. Je me figure que je viens d'ouvrir un livre ; j'en lis une page, vers la fin. Je ne sais rien du commencement ni du dénouement ; mais la page résume si admirablement l'action que je devine le point où elle va et celui d'où elle part. Il en est ainsi de ces petites pages d'observation et d'analyse.

L'autre public aime une autre espèce de clarté. Les dessous trop creusés effraient sa paresse d'esprit. Il exige un art de surface et d'étalage qui se lise couramment. Puis il a des préventions contre tout ce qui n'a pas la grandeur métrique. Il prend l'apparence de la grandeur pour la grandeur même. Je ne sais rien de plus impressionnant que le *Sphinx* d'Alfred Stevens ; c'est un abîme sous des fleurs. J'ai beau m'arrêter devant les œuvres de MM. X. et Y, je reste froid, mais cette étrange créature me fait trembler ; ses yeux fauves sont distendus par des appétits effroyables ; j'ai peur pour moi-même et ceux qui me sont chers.

On pourrait partir de là pour établir deux classes d'artistes :

Les utiles et les inutiles.

XIV

> *Il est juste et dans l'ordre providentiel d'avoir les impressions de son temps.*
>
> DOUDAN.

Les utiles.

C'est-à-dire ceux qui m'intéressent à ma famille, à la personne des miens, à l'humanité dont je fais partie ; ceux qui expriment mes bonheurs et mes tristesses ; ceux qui ne croient pas s'abaisser en descendant jusqu'à moi.

Je leur suis reconnaissant à ceux-là, de l'effort qu'ils font pour être accessibles. Ils ne montent pas sur des sommets, par un besoin mal compris d'élévation. *La vraie grandeur consiste à se rapprocher de l'homme et à ne pas être plus grand que lui*; les anciens maîtres le comprenaient si bien qu'ils faisaient de l'humanité, même dans l'allégorie. Entre ciel et terre ils se souvenaient de leur condition d'hommes. Des échappées sur la vie de ménage mettaient dans leur mystagogisme un trait sympathique qui allait au cœur de tout le monde. Ils se rattachaient ainsi à l'existence réelle. Et une grosse émotion de retrouver tant d'intimité avec tant de génie et d'avoir été mêlés à la pensée du peintre devait rendre plus étroite la communion entre l'œuvre

et le public du temps. Rubens à chaque instant se laisse
aller à cette pente vers les occupations de la vie humble.
Mais surtout Rembrandt, si prodigieusement humain et
qui a pour tout ce qui touche à l'humanité l'attendrissement des forts. Une *Sainte Famille* prend à travers
son cerveau la ressemblance d'une famille de charpentiers, la mère amusant son enfant de sa gorge nue, le
père cognant du marteau, dehors, et de vieux meubles,
armoire, chaises en bois, berceau, la vieille horloge au
mur, assistant en témoins à ces douceurs de la famille.
Cela pris au hasard dans son œuvre. Murillo, le peintre
de la catholique Espagne, fait bien cuisiner des anges
dans son tableau du Louvre.

Eh bien, on était touché surtout par ce pli d'humanité. On l'est encore aujourd'hui. La partie incompréhensible de l'œuvre s'efface pour ne laisser debout que
ce petit coin éternel où se perpétue notre instinct. La
réalité, comme toujours, l'emporte sur la fantaisie
pure.

Ici se fait jour le mépris des savants pour cette école
naïve et naturelle. Grossièreté, s'écrient-ils, que cette
promiscuité ; des barbares seuls pouvaient se permettre
de pareilles licences. Et ils ne manquent pas d'ajouter
que la civilisation et les *progrès de l'art* obligent à ne
rien faire qui soit contre le goût. Ce goût, le voici :
créer un genre d'art interlope, ni chair ni poisson, à
figurations extra-humaines, incapables de faire œuvre de
leurs poumons dans l'air qui nous nourrit et conçues

sur les canons d'une beauté conventionnelle à laquelle la vie ni la passion n'ont de part.

Je préfère l'autre goût, celui qui engendrait des figures viriles.

Une œuvre d'art a deux faces. Celle qui s'adresse aux initiés, par conséquent à un petit nombre ; c'est le côté technique et ouvrier. L'autre face est à tout le monde ; elle est universelle ; elle est en dehors du temps : c'est le côté humain.

A ce point de vue, il n'y a pas d'anciens, il n'y a que des modernes. C'est-à-dire des artistes éternels dont les ouvrages gardent une beauté humaine inaltérable.

Mais, pour en arriver là, il faut avoir su exprimer un côté de son époque. Il faut avoir laissé une trace morale de son passage parmi les contemporains ; il faut avoir reflété les émotions de la grande majorité des hommes. Il faut avoir fait œuvre d'homme.

Corot, Troyon, Rousseau, Millet m'ont fait voir la nature sous des aspects nouveaux, avec une âme qui est bien la mienne, apaisée, recueillie, préoccupée pourtant de la fin des choses. Delacroix m'a rendu perceptibles les énergies de ma passion, mon rêve d'héroïsme et d'action. Courbet a été le temps d'arrêt nécessaire sur la pente où je roulais inquiet, énervé, au sortir des fièvres du romantisme. Ils ont tous participé aux transformations de mon esprit. Ce sont des frères unis à moi

par la plus haute et la plus étroite des fraternités, *celle de la vie ressentie en commun*. Je leur ai cette reconnaissance de ne m'avoir manqué à aucune de mes époques de crise.

Le champ est illimité d'ailleurs, en ces recherches d'humanité. Est-ce que Chardin n'est pas l'aveu des fines et aimables gourmandises françaises de son temps? Est-ce que Gillig, Van Beyeren, Snyders ne m'ouvrent pas l'esprit à un idéal de santé et d'appétit?. Les convoitises de mes sens sont aussi bien de l'essence humaine que les aspirations de mon cœur et de mon esprit. Je déplore, quant à moi, que des hommes de savoir-faire, comme Cabanel, Bouguereau, Lévy, Dubufe fils, etc., n'aient pas employé leur adresse à peindre une corbeille de fruits, un bout de table avec sa desserte, une satisfaction quelconque de mon être. C'eût été mal peint peut-être, mais ils m'auraient forcé à m'écouter, du moins.

Les artistes malheureusement sont perdus dans leurs errements. Il en est peu qui comprennent la nécessité de faire un art universel et de peindre pour être compris.

XV

Je n'ai rien à apprendre à mes amis en leur disant la haute estime que j'ai pour Alfred Stevens. Il occupe dans l'art moderne une place exceptionnelle. Il est le premier parmi les peintres contemporains qui se soit résolument consacré à étudier et à exprimer son temps. Il n'y a pas de compromis dans sa vie d'artiste. Il n'appartient à aucune école. Il recommence l'art dans la sphère de sa création. Il est au premier rang des artistes que j'ai appelés utiles, parce qu'ils ne peuvent être remplacés.

Meissonier déroute à première vue. Un manque d'accord entre la visée et la réalisation ferait croire à un esprit en réalité supérieur, mais qui n'aurait pas trouvé son équilibre. Il restitue des aspects d'art abrogé et il est en même temps un peintre de sensation moderne. Il a cela de commun avec Delacroix d'avoir jusqu'au bout des ongles l'idéal de son temps, tout en paraissant satisfaire de simples curiosités de savant. Il vit dans deux mondes sans lassitude, à l'aise. C'est un bénédictin travaillant à des œuvres de vie, dans le fond d'un cloître. Or, ce bénédictin reflète très nettement la poursuite de toute espèce de vérité qui caractérise la seconde moitié du XIXe siècle. Il se rattache par ses intensités d'observation au mouvement des

sciences et de la philosophie. Il a dans la facture et l'invention une précision d'anatomiste. Comme les hommes des époques savantes, il est sec, pincé, d'un sang-froid basé sur l'absence de sentiment. Il n'a qu'une émotion, mais, considérable, celle-là : marquer la vie. Ses personnages sont bien le produit d'un certain milieu ; ils ont des gestes formels ; on ne peut se méprendre sur leurs intentions Ils suivent à l'extérieur une action commencée à l'intérieur, dans les parois de leur cerveau. Ils ont une conscience.

J'estime de Nittis pour sa perspicacité et son raffinement. Il fait un art de train express, suffisant pour les esprits superficiels qui voient passer les hommes et les choses par la vitre d'une première classe. Ses tableaux sont les notes d'un passant affairé et qui écrit la vie moderne, au courant de sa vie, sans avoir le temps de se retourner. Il n'est pas ému ; il voit l'humanité en gros, en artiste désintéressé ; il ne la questionne pas ; il ne se réjouit pas et ne souffre pas avec elle. Il est trop pressé. Sa vérité est intéressante toutefois ; elle compte déjà dans l'art de ce temps ; mais elle ne fait qu'effleurer les surfaces ; elle s'arrête à la silhouette. Il en a huit ou dix qu'il manie subtilement, avec un peu trop de constance. Des sveltesses de Parisiennes reviennent trop également dans ses études de la grâce aux prises avec les coups de vent. La Parisienne n'est pas ce fourreau sans lame : il y a une personne agitée et fine sous cette armature de jupons brodés, qui claquent aux talons. Puis, je connais trop bien sa petite apprentie, futée, hardie, sans hanches. Tout cela a un aspect mordant,

une allure lestement croquée, mais n'atteste qu'une observation de surface. Une femme de Stevens est une formule ; elle correspond à une série ; le type est définitif. Ici, au contraire, une hâte a empêché la forme d'être fixée. Sans l'intensité du geste, qui est toujours d'aplomb et en situation, il y aurait des mécomptes à étudier d'un peu près ce joli et artificiel fourmillement de *quilles*. Mais, tout court qu'il soit, cet art laissera après lui une idée de notre activité et de nos pas perdus à courir les affaires et les aventures.

Ce qui émerveille, c'est qu'allant si vite, le peintre trouve le moyen de faire juste ; le *Canon Bridge*, la *Place des Pyramides*, *Trafalgar Square* ont d'émouvantes galopées de foule dans la pluie. Il a des *intentions* superbement rendues, le ciel, le jour aigre, le reflet des flaques, le pataugement affolé, la tache noire des voitures pareilles à des corbillards, une mélancolie vague qui sue du pavé huileux, des nuées couleur d'encre, des attitudes gelées de la cohue. Et pourtant, en général, l'œuvre n'existe qu'à l'état d'indication superficielle, de tons rapidement posés, à peine reliés, avec des surprises d'harmonie et d'exécution. Point de dense cérébralité, mais une émotion de l'œil. De Nittis a fait école ; c'est le sort des peintres faciles. Mais ni Béraud, le plus nerveux de ceux qui se sont inspirés de lui, ni les autres n'ont eu la spontanéité de ses impressions. *Il a fait le passant moderne.* Il a inventé surtout un certain *noir de spleen*. Cela suffit honorablement à le classer.

XVI

> *L'étrangeté est le condiment indispensable de toute œuvre d'art.*
>
> BAUDELAIRE.
>
> *Les artistes qui ont plus d'esprit que de talent ne savent pas respecter les limites des arts.*
>
> X.

Je regrette l'absence des peintres de l'impression pure. Ils sont incomplets; la plupart ne savent pas leur métier; mais ils apportent dans l'art une sève nouvelle. Ils ont en commun une sensation de la vie qui passe, une saveur étrange d'instantanéité. A ce titre ils avaient leur place dans une exposition qui est forcément une sorte d'état de l'art, une cote des valeurs, un bilan des forces acquises.

Degas est un curieux des intimités profondes. La bizarrerie de certaines évolutions de la forme humaine a été notée par lui avec une rectitude photographique. Il possède un sens particulier qui lui fait trouver des attitudes inconscientes, venues au hasard de la fonction qu'opère le corps ou de l'idée qui maîtrise l'esprit. Les gestes qu'il prête à ses figures ont l'air de continuer une pensée intérieure.

D'autres fois, ils sont le commencement d'une action

qui n'est pas indiquée, mais qu'on voit poindre sourdement. C'est une sténographie de l'humanité, avec des procédés simplifiés, assez complets toutefois pour indiquer le permanent à travers le transitoire.

Manet est plutôt préoccupé de la tache que fait dans l'air la silhouette en action. Il a l'émotion de la couleur. Elle prend chez lui des intensités de vie remarquables. Cela provient d'une sensibilité extrême de l'œil qui lui permet de saisir les passages rapides d'un ton à un autre et ainsi d'établir une sorte de ton d'intervalle qui est bien dans l'esprit de la forme en travail. Par là, Manet a aidé à *cet art d'intuition* qui prend sa force et son principe dans l'acuité des sensations perçues. Il a *deviné* un certain rôle nouveau de la couleur, non plus abstraite ni faite pour le plaisir des yeux, mais adéquate à l'impression des colorations naturelles sur la rétine. Quel que soit le jugement qu'on porte sur ses œuvres, il faut lui demeurer reconnaissant d'être entré un des premiers dans l'idéal moderne qui est la vérité de la nature.

La couleur est une manifestation de la vie comme la forme. De même que celle-ci, elle se décompose dans le sens du mouvement. Ce qui est rouge et bleu à l'état de repos absolu prend, dans le tremblement de l'air déplacé par le passage d'un corps, des variations multiples auxquelles concourent les reflets.

Manet a réalisé le mouvement dans la couleur. Son art est une déclaration de guerre au poncif des

tons recherchés sur la palette, aux effets artificiels de la chambre noire, à toute cette pédante et grotesque fantasmagorie des peintres rembranisant ou rubenisant. Par malheur, cet art se ressent de l'irritation des luttes auxquelles l'artiste a été mêlé; il est empreint d'outrance; il a le poing sur la hanche; il est précédé d'une grosse caisse et de deux clarinettes. Cela manque de sérénité et sacrifie trop à l'envie de frapper fort, à coups de poing, dans le tas et d'étonner le gros du public plutôt que d'émouvoir les esprits d'élite. Puis, cet art est trop japonais pour être parisien. On est trop ouvertement frappé de son effort à paraître étrange en se modelant sur des types qui ne sont étranges que pour nous autres occidentaux, seulement. A un autre point de vue, le grand Rousseau, affolé par cette griserie du monde japonais, avait longuement pratiqué la curieuse alchimie de ses colorations caustiques. Mais Rousseau avait le raffinement des forts. M. Manet en est demeuré à des finasseries de demi-savant, évitant les vraies difficultés de l'art pour les parades inutiles. Science et conscience vont de pair.

Je regrette que MM. Degas et Manet n'aient pas exposé. Je formule les mêmes regrets à l'endroit de MM. Caillebotte et Forain. Pour le redire, ils ont une télégraphie subtile et très moderne, puisque c'est la vie prise sur le fait. On eût vu, à côté de surprenantes ignorances, un don de sentir qui se fatigue

par moment à chercher le côté extrême et aigu de la sensation au point de paraître irritant, des accents mordants de photographie avant les retouches, des intimités excessivement fouillées, une notation griffonnée plutôt qu'écrite, mais très véridique, de la vie nerveuse manifestée au dehors par des *gestes d'intention*.

Aucun d'eux ne paraît posséder *le sens du tableau*. Ils font des fragments ; ils s'en tiennent à de certaines spécialités d'observation ; ils ne sont familiarisés qu'avec de certains coins de l'humanité, les plus saillants par leur corruption étalée. Ils ont surtout la sensation de la femme malsaine. Il y a d'eux d'effroyables gesticulations de filles perdues. Ils hantent volontiers les exaspérés. Qu'ils prennent garde : ceci encore est une des formes de la virtuosité. Les fonds troubles auxquels ils s'attardent ont des côtés excessifs plus faciles à faire et d'un effet plus accessible que la simple ordonnance de la vie bourgeoise, si ardue à exprimer par cela qu'elle est sans surprises.

Je compare leurs tentatives aux feuilles détachées d'un album : mais cet album, manié à la fin par un ouvrier véritable, pourra faire le fond d'un art très intuitif.

MM. Monet, Cisley, Pizzaro, Mlle Morizot auraient apporté de leur côté la verdeur des étés, la sève des fleurs et des arbres, dans des douceurs d'air blond où l'on aurait retrouvé la parenté du peintre naturel par excellence, le vieux Camille Corot.

XVII

> *L'art doit être national, actuel, concret, exprimer les idées du temps, parler la langue du pays.*
>
> PROUDHON.

Je ne répugne pas à faire entrer dans mes utilités les soldatesques et les mitraillades. Supprimez la guerre : elles deviendront inutiles. Mais jusqu'alors elles sont une nécessité pour notre idéal moderne, en quête des actions fortes et caractéristiques. La guerre est une situation violente, anormale, exceptionnelle, qui se note d'une manière différente selon les temps. Dans l'art de 1878, elle manque tout à fait du pathétique en dehors qui, avec un air emphatique de discours à périodes, s'étale chez les vieux peintres de batailles. Au contraire, elle est froide et compassée, comme un mécanisme manœuvrant en vertu de lois positives. Le *Coup de canon* de M. Berne-Bellecour (faible du reste) se pointe avec la même absence de solennité qu'on mettrait à faire une opération algébrique.

On a écarté, par un sentiment de convenances internationales, MM. de Neuville, Detaille, Dupaty, d'autres encore qui ont très bien fait sentir la mise en œuvre réglée des masses armées. Ils peignent un des moments décisifs de cette partie d'échiquier, posément, cherchant

le geste vrai, marquant bien les positions, s'attachant à dessiner le détail de l'uniforme et de l'armement, en peintres plus occupés d'être exacts qu'émouvants. De Neuville est très adroit dans son art d'épisodes où il est resté un peu de l'ancien dessinateur ; il a gardé de ce métier l'accent vignette, clair sans profondeur, avec une pointe d'émotion facile qui va au cœur de la galerie.

M. Regamey, qui a pu exposer, ne nous fait rien voir avec ses *Cuirassiers*. Non plus M. Dupray ni les autres. La vraie exposition militaire était ailleurs.

XVIII

> *Le public veut être étonné par des moyens étrangers à l'art; il est incapable de s'extasier devant la tactique de l'art véritable.*
>
> BAUDELAIRE.

Il y a une silhouette nerveuse dans l'*Aurore* de Grégory. Le monsieur en habit qui s'accoude au piano a l'élégance pincée des figures de Du Maurier. Quand la peinture, qui est aigre, aura perdu son brillant neuf, il restera encore sous le mauvais procédé une indication précieuse pour les curieux de la vie brûlée. Ce monsieur, et cette dame (trop plâtrée dans les pâtes et d'un relief

un peu lourd) font un joli duo moderne au milieu de la gravité légèrement figée de l'école anglaise.

A signaler pour leur tendance les Frith, petit art maladroit d'un homme qui a de l'esprit, les Claude, dessus émaillés et minces qui n'ont rien en profondeur, les Toulmouche, aimables sans vérité, et les de Jonghe, mièvres mais plus près de la vie.

Carolus Duran s'est fait une célébrité avec quelques portraits de femmes et d'hommes. Ces sortes de célébrités sont trop rapides pour être bien solides. On n'est pas maréchal de France d'un coup, et je trouve qu'il y a eu dans la réputation du peintre dont il est question, la même précipitation qu'il y a dans son art et qui en fait le défaut. La vie n'est qu'approximative dans ses portraits ; c'est bien le *reflet de la vie*, ce n'est pas la vie même. Les mains du *Portrait d'Emile de Girardin* sont des mains de bois qui n'ont jamais été électrisées par l'idée. Le *Portrait de Gustave Doré* a une attitude étriquée qui veut être familière et n'indique ni la charpente ni la solidité de la chair. *Croizette* n'est pas une figure ; c'est une simple silhouette. Pourquoi la faire si grande alors ? J'aime bien mieux le *Portrait de M*me *de Pourtalès*. Il est le plus frais et il est demeuré le plus jeune de toute cette collection de portraits, parmi lesquels deux, le *Portrait de M*me *Feydeau* et le *Portrait de M*me *Carolus Duran*, ont terriblement vieilli.

M. Carolus Duran est un virtuose ; la sensibilité de

l'œil et l'émotion de la main sont remplacées chez lui par des adresses d'exécution. Il faut qu'il étonne et il cède constamment à l'envie de paraître extraordinaire. Il lève des poids creux qui ont l'air de peser cent kilos. Son *Enfant bleu*, après Gainsborough et à côté d'Alfred Stevens, est un tour de force éventé qui se réduit à peu de chose. Comparez avec ce bébé sec et outré le jeune garçon si adorablement vivant et fier du maître belge dans ses accords gris-perle. Tandis que Carolus Duran est tourmenté par le souvenir des anciens, Alfred Stevens n'a qu'une préoccupation, la nature. Toute notre enfance nous sourit et nous tend la joue à travers cette radieuse et fine expression du premier âge. C'est un infant aussi ce garçon de neuf ans, mais c'est l'infant éternel, celui qui attend le moment de passer homme. Les bébés de Carolus Duran, au contraire, ont des airs de petits princes du sang ; ils pensent à Velasquez et cela les rend tristes de ne pas pouvoir penser plutôt à leurs joujoux.

Quelle autre intimité dans ce *Whist* de Millais où trois jeunes dames sont assises autour d'une table ! Le livret nous avertit que ce sont trois portraits ; nous l'aurions su sans lui. Il y a trois âmes différentes dans ces trois amies, et ces âmes sont visibles sous les traits du visage. On y lit l'habitude d'une vie droite et posée. Les gestes ont une convenance de personnes comme il faut, avec des élégances discrètes. Et l'attitude, les mains, l'atmosphère du tableau sont combinées au point de

vue d'un sentiment général un peu sourd, qui dit bien les pudeurs anglaises. Détail à noter, ces trois portraits sont peints dans une lumière à part à laquelle rien ne ressemble dans les autres écoles. C'est la clarté du plein jour, mais si sobrement distribuée qu'elle semble n'oser trahir le secret de cette partie à trois où des dames se sont mises à l'aise. Comparez avec les portraits de Bonnat. Ici la lumière s'étale, s'avive, arrive à un éclat presque dur, pour mieux mettre en relief le mécanisme du corps.

Le portrait est essentiellement de la modernité. Heureux quand le peintre tombe sur une flamme de vie, une forte sève, une tête largement empreinte d'humanité ! Bonnat a eu la rare fortune d'étudier de près une des plus expressives silhouettes de ce temps. M. Thiers caractérisait dans son type le bourgeois-roi qui a tout envahi et tient dans ses tenaces mains les fortunes et les positions. J'admets que la rigueur photographique soit observée dans ce petit homme en redingote que nous montre le peintre ; mais une vérité supérieure lui fait défaut ; c'est cette vérité de caste et d'époque qui nous fait reconstruire une société à la vue d'un portrait ancien. M. Thiers, blême sur son fond noir (bien lourd ce fond) apparaît comme un prévenu qui attend le verdict de la postérité. Il n'a pas le redressement concerté du politicien ni la finesse en dessous du diplomate. C'est un modèle qui obéit ; ce n'est pas un homme d'Etat qui commande. Autre grief. Le portrait ne vit pas ; la tête

est ferme sur les épaules, mais les pieds sont déjà sous
terre, et il y a dans l'attitude et la chair une torpeur
d'immobilité qui est la négation de cet esprit, le plus
mobile des esprits. Le don de la vie semble comprimé,
du reste, chez Bonnat. La délicate fleur féminine elle-
même s'alourdit dans ses portraits de dames, et prend
des pâleurs exsangues, au point de ne garder plus que
très peu de sa moiteur émue et de sa fraîcheur originelle.
Maître Bonnat est un beau peintre qui compte au pre-
mier rang des exécutants. Mais il a une pesanteur de
procédé qui lui fait écraser les choses fines et immaté-
rielles. Ou plutôt il n'a pas le sens de ce qui est l'effluve
de la vie et l'atmosphère de la personne humaine, cons-
cience ou rêve chez l'homme, grâce subtile et parfum
de la chair chez la femme. Il broie dans ses doigts l'aile
du papillon. C'est un peintre puissant, ce n'est pas un
peintre sensible; il est admirable dans le rendu de la
viande, témoin son *Christ*, ou de la bestialité, témoin
son *Barbier*; il ne l'est plus quand il s'agit de raconter
une âme ou une pensée.

Un peintre de sentiment qui n'existe que dans le sen-
timent, c'est M. Paul Dubois. Il a eu le tort grave de se
croire peintre pour avoir peint ses enfants. En réalité,
il ne pouvait peindre bien que ce qu'il aimait et il a peint
ses enfants dans une heure d'émotion qui peut arriver
pour tout homme doué comme lui et qui n'est plus reve-
nue pour lui. J'ai été frappé du recueillement de ces
jeunes figures sérieuses qu'un père avait réunies là,

comme pour les avoir mieux toutes ensemble près de son cœur. Une harmonie sourde noyait les chairs, leur donnait le vague reflet des bonheurs qu'on craint de perdre. Et cela était charmant comme toutes les émotions sincères et inattendues. Mais M. Dubois continue à peindre ! Je le regrette. Il a tout dit ; il n'a plus rien à dire. Les passants ne sont pas de son domaine.

Un peu de cette pâleur qui faisait le charme du portrait des *Enfants* règne dans les œuvres d'un autre portraitiste, Liévin de Winne. Mais celui-là est maître de son art et son métier a des adresses consommées. On a universellement reconnu le mérite de ses colorations fines et blondes, estompées en des gris à la Van Dyck. C'est une chaleur amortie qui arrive à la vie sans intensité, par des accords savants d'harmonies discrètes. Le *Portrait de M. Sanford* est un bel exemple de cet art distingué et un peu alangui. Le *Portrait de M. Emile Breton*, très sobre malgré la sonorité des rouges (Breton est en uniforme de mobile), a toutefois un accent plus peintre. Il faut aimer ces honnêtes pratiques d'un artiste qui cherche ses effets dans la finesse des tons et les intimités de la lumière. J'ai parlé de distinction. Je hais celle des Cabanel, des Bouguereau, des Jalabert, des Humbert, des Dubufe et des Lévy. Celle-là calomnie la grâce et ferait aimer la grossièreté. Mais la distinction de M. de Winne est l'équilibre d'un esprit aimable et ferme, incliné par goût à la peinture des gens du monde.

Très voulus les portraits du graveur Gaillard. Cela se ressent des labeurs de la pointe. Le cuir craquelé de la face, dans le *Portrait de M^me R.*, a des emmêlements de rides étonnants. Il n'est pas jusqu'aux fibrilles de l'œil qui ne soient minutieusement notées par cet observateur obstiné. L'art aigu de Holbein est là tout entier, avec ses dessous fouillés, ses raffinements inépuisables et même son méprisant coup de burin qui entaille la chair comme du métal. C'est que Gaillard est une conscience; il a fait couler la sève à travers tout un côté mort de l'art contemporain, la gravure.

L'Allemand Leibl a une rigueur à peu près pareille dans ses *Paysans*, mais ce n'est plus le même style à la fois précis et large. La netteté est ici presque photographique, avec un procédé cotonneux, mélange de blaireautage et d'emportement. Cela déroute de voir cet artiste si précieux se lancer tout à coup *(Portrait)* dans une facture brutale, manœuvrer des pâtes chaudes, et d'un large outil fabriquer une tête d'homme à barbe, intense, vivante, allumée, qui a partout la marque d'un ouvrier.

Le champion de l'Allemagne à l'Exposition est Adolphe Menzel. Son buste n'est pas loin de ses œuvres; c'est celui d'un homme tout en tête, exaspéré, tenace, éton-

namment fait pour l'observation. Ma curiosité est allée d'abord à ses aquarelles, à ses gouaches, d'une intensité si profonde, où la touche détache des figures grandes comme l'ongle et qui, si elles se développaient, seraient trop petites pour les énormes cadres de Matejko et de Mackart. Puis j'ai vu l'*Usine*. C'est la conception d'une cervelle. A travers les fumées trouées par les flammes, une population se démène, bat l'enclume, fait pleurer la sueur sur le fer qui bout. Le travail qui se fait là est terrible. On a la sensation d'un enfer où les démons sont des machines, avec leurs enchevêtrements de courroies, d'arbres et de pistons, et cela bouge, cela se dresse, cela menace, cela gronde dans une poussière de limaille et de feu qui fait voir rouge. Un han! d'éreintement sort des poitrines, distinctement. Voyez les figures du premier plan, aux prunelles effrayamment dilatées. Quelle observation fine! Non seulement le muscle joue, le corps est en action des pieds à la tête, mais ce menu et important détail n'échappe pas à l'analyste : l'œil des forgerons se distend au feu. Et il leur fait un œil rond, qui tient de l'hallucination.

On a fort critiqué l'*Usine*. Il y a confusion, je crois, dans l'ensemble. Mais l'effort est si puissant qu'il engendrera peut-être enfin la peinture de l'ouvrier. Millet a raconté le paysan. Qui donc va nous raconter les mystères de l'usine, ces demi-fauves, ces parias, ces machines humaines dont les courroies sont les muscles, dont l'arbre est la colonne vertébrale et qui meuvent leurs bras en guise de pistons? Pas de sensiblerie du reste. Les forts font leur œuvre en dehors des mesquines

émotions de la foule : Menzel est de sang-froid dans le milieu farouche et grondant qu'il peint, et il arrive à l'éloquence par la solidité de l'effet et la profondeur de l'observation. Il a su *voir* le drame misérable de cette vie constamment guettée par les machines, et son tableau a bien l'atmosphère de l'usine. Chose considérable, une fois qu'on est devant, on est dedans. Rien ne rappelle l'atelier. Cela a l'air d'une échappée sur le fourmillement d'un grand établissement métallurgique, prise à travers une vitre brouillée. Grand effort encore une fois et qui mérite la reconnaissance universelle de la critique.

XIX

> J'ai faim, j'ai froid, donnez ; il y a là matière à une bonne œuvre, mais non à un bon ouvrage.
>
> JOUBERT.

Il faut une sérénité d'âme pour échapper à la séduction de certains sujets. Cette réflexion me vient à propos des tableaux de M. Josef Israëls. Il exploite un petit peuple mélancolique et souffrant dans des atmosphères mornes. On est touché de sa compatissance plutôt que de l'art qu'il met à l'exprimer, et cependant la douleur résignée, qui est le caractère de son pathétique, ne laisse

pas de faire une impression sur les nerfs. Il est des faits-divers qui ont le don d'émouvoir prodigieusement. M. Dennery, avec son mauvais style et ses effets de larmes usés jusqu'à la corde, a des succès de mouchoir indéniables. Mais tout cela ne sort pas de cette grosse sensiblerie contre laquelle on se révolte après qu'on l'a subie. Le rire et les pleurs sont à fleur de peau ; il suffit d'un chatouillement pour les faire éclater. J'en veux aux peintres et aux dramaturges qui, sans motifs de douleur, attentent à cette pudeur sacrée : ma sensibilité. Ma tristesse est à ceux sur lesquels ils ont pleuré eux-mêmes ; elle est à ceux qui portent le poids de la vie et succombent en chemin. Mais je ne puis souffrir qu'on fasse état de cette souffrance et surtout qu'on me l'impose par des moyens qui me rendent triste malgré moi-même. Je pleure dans Molière, je pleure dans Shakespeare, je pleure dans Flaubert et dans Balzac, parce qu'ici ce sont des âmes qui souffrent et que ceux qui les ont su raconter ont souffert en même temps qu'elles. Mes larmes alors ne sont pas inutiles ; elles sont une réparation à des maux éternels et dont les miens pourraient être accablés à leur tour, et je les donne sans calculer, comme un baume qui adoucit des plaies. C'est que mon esprit n'a pas été surpris par une recette facile, des mots convenus et des tons poussés volontairement au noir.

Je reproche à Israëls de faire ses pauvres gens moins tristes qu'ils ne le sont. On sent trop bien qu'ils n'ont l'air de souffrir que pour faire honneur au talent de l'artiste et entrer dans son jeu. Ce sont des complices ; ce ne sont pas des êtres réellement atteints par le

malheur. Ils ont un éplorement doux qui affadit le cœur plutôt qu'il ne le réveille. La vraie douleur est plus hautaine ou plus accablée et je répugne aux moyennes dans l'art autant que dans la vie. C'est assez dire que je n'en veux pas au genre de l'artiste hollandais parce qu'il est basé sur la communication d'une sympathie : les larmes sont peut-être le ressort le plus vif de l'art. Je n'en veux pas davantage à son genre parce qu'il se concentre sur les déshérités ; il y a dans le monde d'en bas et ses obscurités un attrait mâle qui doit tenter les esprits puissants. Mais si l'on veut mes larmes, qu'on les fasse saigner de mes yeux comme le sang de mon corps, par des coups terribles en plein cœur. « Rien n'est d'une fabrication facile comme la grosse terreur », disait Jules Janin. Il aurait pu ajouter : « Rien n'est facile comme la sensiblerie. »

Israëls est, dans le fait, un habile homme, bon metteur en scène, mais d'une humanité vulgaire et courte que son art ne relève pas. Il est lourd, sirupeux, noir sans sonorité, opaque sans profondeur, généralement. Soyons juste ; il y a de lui des morceaux charmants, tout emperlés et clairs, dans ce velours des tons qui lui appartient. Mais alors le ciel et les fonds ne sont pas plus tristes que ses personnages. Il ne cherche pas le sentiment, il le trouve.

Ah ! les peintres de la larme à l'œil ! Venge-nous, Tassaert, toi si simple, si sincère, si peu dénoûment de cinquième acte !

XX

> *Tout le monde a au bout de sa maison un petit ruisseau où se réfléchit un petit paysage qui n'est qu'à soi ; mais on aime mieux peindre les chênes des Alpes ou des Pyrénées.*
>
> BALZAC.

Il y a des artistes éminemment utiles : ce sont ceux qui me racontent l'endroit de la patrie où ils sont nés, où ils ont vécu, où ils ont grandi. Ces gens dont la patrie est partout, et pour ne parler que de ceux-là, les orientalistes, à moins qu'ils ne soient les peintres d'un certain rêve irréalisé, comme Fromentin, ces gens-là ne m'intéressent pas : leur âme est toujours entre deux délogements ; on ne la trouve jamais à la maison. Mais faire son livre et sa toile avec les sensations de sa vie, il n'est pas de poésie qui m'aille plus au cœur. Eh bien, chose étrange, il n'y a pas dans toute l'exposition *un seul vrai grand peintre de confidences*. Le mot est dit ; je n'en retranche rien.

Consolez-vous : il y a en revanche un nombre considérable de peintres exacts qui très posément, sans émotion, expriment les coutumes, les types, la partie matérielle et tangible de ce qu'on appelle les mœurs locales. Les uns vont bretonnant, de pardon en pardon ; les

autres courent les marchés d'Alsace ; d'autres allongent leurs guêtres du côté des calmes villages où les paysans devisent en fumant sur le pas de leurs portes. La mer attire le reste, ou la montagne, les bois, la plaine,— hélas ! plus souvent le hasard des rencontres que la vieille habitude du sol natal.

Rien ne remplace pour moi l'accent de la vie qu'on vit tous les jours. Celle-là seule est pleine et mérite d'être racontée. Millet peignant sa maison me fait penser à la mort qui l'y frappera plus tard, qui l'y a frappé au milieu de ses chères études. Il y a un attendrissement suprême à sentir l'homme derrière son œuvre.

Paysagistes ou figuristes, peu importe. Mme Collart s'est bien racontée en peignant un verger, à peu près le même toujours. Feu Belly, l'ethnographe qui me laisse froid, m'émeut en exprimant un rêve de repos dans sa *Lande en Sologne*, rien qu'une chaumière et des choux, mais sentant la rusticité à pleins poumons. Allez voir là-bas, un peu perdu dans l'éclat vain des Gérôme, ce petit coin agreste, signé d'une initiale, M. (M. de Mortemart) ; c'est peu et c'est beaucoup.

Les talents se pressent ici. Trop de talents, pas assez de consciences : Pelouse, Japy, Yon, Guillemet, Ségé, Jettel, Van Hier, De Knyff, Baron, Boulengé, Huberti, Groiseilliez, bien d'autres.

XXI

> *On pense toujours à quelqu'un à propos de quelque chose.*
> Mme DONNÉ.

Utiles encore les gourmands, Vollon, Ph. Rousseau, Bergeret, par exemple. Un songe de belles nourritures emplit l'esprit devant leurs étalages de poissons et de fruits, modelés dans des pâtes grasses qui ont la moiteur de la chair. Je donne dix mètres courants de Cabanel, de Bouguereau, de Mackart, de Robert Fleury, de Sylvestre, de Marchard pour une carpe de Vollon ou des prunes de Rousseau. L'esprit au moins aura sa part du festin.

XXII

> *La bonne foi nuit peut-être à l'esprit, mais je la crois indispensable pour exceller dans les arts.*
> STENDHAL.

> *Tel tableau n'est de la peinture que tant que son auteur est vivant et intrigant.*
> Id.

Les inutiles ?

A quoi bon les nommer ? Ce sont ceux qui n'ont pas

pris parti dans l'art; ceux qui n'apportent pas avec eux un rêve, une émotion, une passion; ceux qui n'ont rien à me dire; ceux qui ont passé dans la vie sans vivre; ceux qui n'ont rien vu autour d'eux; ceux pour qui les choses de leur temps sont demeurées lettre close; ceux qui se sont mis en dehors de l'humanité; ceux qui n'ont eu ni patrie ni foyer; ceux qui n'ont pas su aimer quelque chose; ceux qui ne m'ont pas fait la confidence de leur âme; ceux en qui la splendeur de la terre n'a éveillé aucune tendresse; tous ceux-là enfin qui ne m'ont pas aidé à regarder au fond de moi-même, qui n'ont pas fait appel à mes yeux pour m'obliger à penser, qui n'ont pas su que j'avais une conscience et que c'est à ma conscience qu'il fallait parler. Que voulez-vous qu'il y ait de commun entre eux et moi?

Ils se subdivisent à l'infini. Ils s'appellent légion.

Il y a d'abord les *pions* de l'enseignement officiel, et ceux-là sont terribles. Ils ont les dignités, les croix, les commandes. Ils se sont fait de l'art un marchepied pour arriver à tout, excepté à l'art. Ils exploitent la religion, la politique, l'art de parti, les mythologies, la peinture fashionable, l'idéal des dandys.

Le talent va seul, par ses voies. Eux se sont mis ensemble, se suivant à la file ou marchant sur le même rang, l'un passant par le trou où est passé celui qui le précédait, se copiant, se répétant, s'aplatissant pour paraître moins saillants, ayant tous l'horreur des angles

sortants, mous, gélatineux, aucun ne dépassant d'un millimètre son voisin, tous égaux, également humbles, adroits, petits, vulgaires, vivant du reste de ceci : la vulgarité. Ils calomnient l'humanité, soufflettent la nature, vilipendent la vérité, font d'accord une conspiration sourde contre ce qui pense et vit.

Race de commis de bureaux, cela fait sa besogne sans fièvre, sans passion, et l'eau tiède remplace le sang dans leurs veines. Le travail les trouve prêts à toute heure, manches en lustrine aux bras, palette en mains, stricts, sérieux, en règle avec l'inspiration. Ils s'arrêtent quand ils veulent, font une marque à leur toile comme un comptable qu'on dérange au milieu d'une addition, reprennent où ils se sont arrêtés, sont des modèles parfaits de ponctualité. Ils n'ont pas une idée. A quoi ça leur servirait-il ? Mais ils ont mieux. Ils ont des recettes ; ils sont toujours assurés de trouver un groupe, un mouvement, une expression, un geste.

Ils abominent la vie. Ce qu'ils appellent leur art est le contraire de la réalité. Ils pâturent en commun un idéal factice d'êtres et de choses extra-naturels, et encore cet idéal n'est-il pas à eux. Ils l'ont pris aux anciens, à leurs mythologies, à leur symbolisme, à la partie diffuse et abstraite de leur art. Ils ont perpétué la tradition des vieux maîtres dans ce qu'elle a d'occasionnel et de transitoire, sans comprendre qu'ils auraient *réalisé leur conception du sentiment et de l'action dans l'art d'une manière différente s'ils avaient vécu de*

nos jours. Ils pillent leurs nus chez Raphaël, Michel-Ange, Corrège, leurs draperies chez Véronèse, Primatice, Titien, leurs arrangements dans toutes les écoles, en les ratissant, les blaireautant, les mutilant atrocement. Et de tout cela ils ont fait une macédoine où tout est joli, blond, mignon, glabre, lisse, rond, mucilagineux, adonisien et se passe dans les nuages, à cent lieues de la terre, hors du temps et de la vie.

Ils ont châtré l'idéal robuste duquel a vécu l'humanité.

Ils ont créé la pornocratie de l'art.

XXIII

> Pour que toute modernité soit digne de devenir antiquité, il faut que la beauté mystérieuse que la vie humaine y met en ait été extraite.
> BAUDELAIRE.

Chose extraordinaire, le moins âgé d'entre eux a cent ans.

Ils mettent un faux-col au fait divers et ils appellent cela faire de l'histoire.

L'histoire ! Mais, malheureux, il n'y a qu'une manière de la peindre : c'est de la peindre dans ce qu'elle a d'éternel, l'Homme, et non pas dans le chiffre et le fait.

« Il n'y a rien de plus méprisable qu'un fait », disait Royer-Collard.

Une œuvre n'est historique que pour la postérité à laquelle elle révèle l'homme du temps qui l'a vu naître.

Il n'y a que la postérité qui ait le droit de déclarer qu'elle est historique.

Or, *sans modernité, pas d'histoire.*

Un Grec d'Athènes avait sa modernité comme un Romain de Romulus, de Scipion ou de César, comme un homme, vivant dans quelque temps que ce soit, a toujours eu la sienne.

Dès qu'il y a eu un homme, il y a eu une modernité.

Chaque époque particularise la vie et lui donne une marque mystérieuse, profonde, indélébile. L'éternel se spécialise dans un caractère essentiel, qui est l'Héroïsme de l'époque.

Les maîtres, en reproduisant la Vie, l'ont reproduite avec cet Héroïsme et par là, à travers le temps, sont demeurés les peintres de la modernité.

Les allures, le port de la tête, le costume synthétisent dans leurs portraits (l'homme est toujours du portrait chez les grands artistes) les habitudes de corps et d'âme du temps où ils ont peint. C'est là la vraie peinture historique.

L'autre n'est et n'a jamais été qu'un paradoxe.

XXIV

> *Il ne faut pas s'enivrer de sobriété.*
> X.

Il y a des talents estimables, des vertus d'atelier. On les aime comme on aime certaines femmes, sans passion.

Ils n'ont pas le don de révolutionner les moelles. Ils sont faits pour les admirations moyennes. En classe, le professeur avait un mot pour certains devoirs bien faits, mais faits comme les autres : *satisfaisant*.

Cela les classait.

Eh bien ! il leur est resté quelque chose du mot. Ils demeurent assis toute leur vie sur le mur mitoyen de l'art. Ils sont voués aux accessits. Quelquefois par erreur, un prix d'application s'égare sur eux.

J'estime M. Jean-Paul Laurens pour son labeur de cheval, ses honnêtes pratiques de peintre un peu rétif, sa science de la grammaire. J'estime moins M. Emile Wauters. Mais tous deux sont bien des vertus d'atelier.

Dans le fond, ils ont tous les deux le même talent distingué et sobre, le même art ponctuel, systématique, compassé, la même peinture adroite et large, une mise en scène claire et bien réglée, un dessin facile, solide, soigné, une même absence de toutes les qualités qui font l'artiste personnel, naïveté, sincérité, émotion, une même possession de toutes les qualités classiques, savoir-faire, correction, froideur.

Le public aime leurs œuvres comme il aime les phrases qui ont l'air de s'être écrites toutes seules, parce que cela est à sa portée, parce qu'il n'a pas besoin d'effort pour les comprendre, parce qu'il semble être de moitié dans les intentions exprimées, parce *qu'il est là chez lui.*

Il y a un art qui est comme la rue. On y circule libre-

ment ; l'accès en est au premier venu. *Quelqu'un* n'est pas destiné à l'habiter sans partage.

Art simple, dit la foule. Eh non, art monstrueusement malin où tout est calculé pour l'effet, comme une comédie de Sardou. Les peintres d'histoire habitent presque tous à l'enseigne du *Vieux neuf*. Grattez la surface : vous verrez apparaître des souvenirs d'art oubliés, tableaux anciens, vignettes de livres, gravures et journaux illustrés.

Si la force en art consiste à faire montre d'habileté plutôt que de naïveté, à ressasser le fonds des autres plutôt qu'à tout tirer de soi-même, à être adroit, patient, subtil, curieux plutôt que puissant, ingénu, irrésistible, je demande à m'exiler chez les Caraïbes.

Je préfère les barbares aux civilisés.

XXV

> *Qui passe derrière les autres ne les dépasse pas.*
> — MICHEL-ANGE.

Il se passe dans l'art une chose qui déconcerte. Comment se fait-il que tant d'intelligences médiocres, en qui pas une parcelle du beau n'est contenue, soient irrésistiblement entraînées à faire un métier diamétralement opposé à leurs aptitudes naturelles? Tel a l'esprit positif d'un

notaire, tel autre met à combiner ses tableaux des ruses qui seraient mieux employées dans une préfecture de police, tel autre ferait peut-être d'excellents feuilletons à deux sous la ligne, etc. ; pourtant aucun d'eux n'a su s'arrêter sur la pente qui l'emportait vers la peinture. C'est qu'il y a dans l'art un attrait mystérieux qui trouble les cervelles faibles et les empêche de se reconnaître. La plupart sont séduits par l'appât des sensations qu'il éveille, et ils y courent comme le collégien, au temps des vacances, court oublier sa candeur dans les bras d'une fille de joie. Ils ne voient pas que ce qui est pour eux la promesse du bonheur est pour les vrais artistes la cause d'une destinée fatale; puisque ceux-ci ne sont forts dans l'art qu'à la condition d'être opprimés dans la vie. Un artiste heureux est bien près de n'être plus un artiste. Il faut savoir maîtriser ses sensations pour les exprimer. Quand un de ces puissants de la vie intellectuelle a tordu son cœur dans ses mains et lui a fait suer le sang d'une œuvre, que voulez-vous qu'il lui en reste pour vivre de l'humanité dont vivent les autres ?

Voilà pourquoi je suis pris d'une pitié profonde pour les maîtres. Mais je n'ai pour la multitude des artistes qui les entourent que l'indifférence et le dédain. L'art avilit ceux qu'il n'élève pas ; il conduit à toutes les déchéances ceux qu'il ne rend pas accessibles à toutes les supériorités. Je m'en veux alors d'encourager par ma présence des expositions qui ne sont que des rendez-vous de gagne-petit. Ma bourse peut s'ouvrir à eux, mais mon esprit garde intégrement le trésor de ses sympathies et de ses admirations. En quoi mériteraient-ils

ma pitié d'ailleurs? Ils vivent de ce qui fait mourir les forts. Même misérables, ils conservent des joies faciles de dandys; ils font des conquêtes passagères, n'ayant pu mériter un amour constant. Ce sont les *viveurs* de l'art. Je les ai tous en horreur.

XXVI

> *Personne ne regarde les tableaux de Hogarth une fois qu'on a saisi l'idée ingénieuse qu'ils sont destinés à présenter au spectateur.*
>
> STENDHAL.

> *Le sujet ne fait rien au mérite de l'œuvre; c'est un peu comme les paroles du libretto pour la musique.*
>
> Id.

Mes haines viennent de mes tendresses. J'aime les recueillis, les simples, les austères. Je veux que le chevalet soit le prie-dieu de ceux qui s'assoient devant. Je demande à l'artiste de vivre dans son art comme un prêtre dans son église : il n'a pas trop de ses jours et de ses nuits pour célébrer l'univers dans une belle forme et un beau ton. J'exècre en revanche les malins et les politiques, ceux pour qui l'art est une aventure et non pas une religion, ceux que leur œuvre n'emplit pas au

point de leur faire oublier la misère ou la fortune qui leur en adviendra.

Au premier rang de ces malins, je place les peintres du genre amusant. Ce sont les pince-sans-rire de l'art. Ils ont mis à la mode un raccourci d'humanité en des attitudes de pitres à la parade. Ne trouvant pas les hommes assez comiques par eux-mêmes, ils leur font tirer la langue, par un sentiment mal entendu de la gaîté. Ils exploitent la grimace convulsée, le rire épileptique des gens à qui l'on chatouille la plante des pieds, les situations exceptionnelles où la forme humaine arrive à la drôlerie par la déchéance. Encore bien ceux-là sont-ils les excessifs du genre. Les autres peignent de simples anecdotes, des faits divers d'un comique pincé et douceâtre où *l'intention est tout* et qui la plupart du temps a la subtilité des logogriphes. La *Patte cassée, Bonjour voisine, Une risette à papa*, la *Première Culotte, Méchante Minette*, sont les titres du genre.

Un paysan de Millet, reposé sur sa bêche et la tête tournée vers les maisons qu'on voit dans le lointain, a bien autrement d'esprit que toutes les toiles réunies de Brillouin, Beaumont, Worms, Fichel, Gilbert, Pabst, Saintin et Vibert, malgré tout le talent de ces derniers. Pourquoi ? Parce qu'il est la nature et qu'il ouvre le champ à des conjectures infinies. Je me figure qu'il pense à l'échéance prochaine et au tour qu'il jouera à son propriétaire. Nous inventons ensemble des ruses pour échapper aux rigueurs du terme. Nous mettons

notre malice à suppléer à la simplicité de la peinture et je vous prie de croire que nous arrivons à des résultats extraordinaires. Ou bien je m'imagine que ce rustre, enfoncé jusqu'au jarret dans le terreau bouillant de mai, pense à la robuste paysanne qui lui a donné rendez-vous derrière l'église, sous les noyers. Je vois manœuvrer les ressorts de cette grosse cervelle. Il y a un moment où ma gaîté éclate, où il faut que je rie aux larmes, c'est quand je vois sa diplomatie s'ingénier en recherches subtiles de mots, de promesses, et, à force d'inventions, amener la chute de cette vertu à bras rouges. Il n'est pas nécessaire que le peintre ici vienne à l'aide de son modèle et lui donne de son esprit à lui ; ce paysan en a bien assez sans cela. Et moi qui l'observe, ne suis-je pas là pour lui prêter de mon propre fonds, au cas où il serait un peu à court ?

Baudelaire raconte quelque part un mot touchant de Balzac, contemplant un mélancolique tableau d'hiver où montait une maigre fumée de maisonnette : « Que font-ils dans cette cabane ? A quoi pensent-ils ? Quels sont leurs chagrins ? Les recettes ont-elles été bonnes ? *Ils ont sans doute des échéances à payer !* »

Baudelaire ne dit pas de qui était cette maisonnette ; mais pour avoir arraché à l'homme profond et sensible ce cri des entrailles, combien elle avait de sentiment, d'esprit !

La plupart des peintres qui veulent se montrer fins ne laissent rien à deviner à ma finesse. Ils soulignent leurs

mots de manière à m'empêcher de lire entre les lignes. Ils me font injure en me supposant trop peu d'esprit pour les comprendre.

Ils ne savent pas que l'être intelligent auquel ils font appel pour apprécier leur œuvre est forcément un collaborateur et qu'il est de moitié dans ce qu'ils ont voulu faire.

L'esprit, dans les œuvres d'art, consiste moins à en avoir pour son compte qu'à en faire avoir aux autres. J'appelle une peinture vraiment spirituelle celle qui ouvre à mon esprit des horizons nouveaux. *Il n'est pas bon que le peintre ait plus d'esprit que moi.*

Meissonier, Alfred Stevens, de Braekeleer, Millais, Herkomer, Menzel, Leibl, Lhermitte sont des peintres spirituels. Ils me montrent la nature toute nue avec des dessous de vie profonde merveilleusement aptes à être comblés par ma songerie. Il se retirent au moment où j'arrive. Ils n'obstruent pas de leurs intentions l'endroit que je vais peupler des miennes. Et je n'ai qu'à presser un peu la cervelle de leurs personnages pour leur arracher d'étonnantes confidences, des aveux où tient toute une vie.

Ce n'est pas le cas pour M. Knauss et pour ceux qui l'imitent en Allemagne. Ils ont une fabrication de petits sujets de Nuremberg qui doit plaire aux mamans, mais qui ne peut satisfaire une curiosité virile. L'enfant y joue un grand rôle ; il occupe la meilleure place généralement. Et je ne m'en plaindrais pas si je l'y retrouvais mutin et blond, avec son indépendance qui est une leçon pour ceux d'entre nous qui n'ont pas su la con-

server. Il est naturel, il est bon qu'on parle aux mères et aux pères la langue des petits enfants. Mais les enfants de M. Knauss sont des vieillards tombés en enfance. Je suis poursuivi par leurs grimaces de singes, leurs mines aplaties de petits voleurs surpris sur le fait. Je me tourne alors vers mes enfants et je vois que cela n'est pas vrai.

M. Knauss peint avec une férule de magister, par moments.

On a appelé son école l'école des humoristes.

Breughel, Jan Steen, Teniers, Ostade, Brauwer, étaient des humoristes. Ces maîtres de toute gaîté ne s'enfermaient pas dans les limites étroites d'une scène ; ils faisaient servir *le fait* à raconter un homme, une passion, un vice ; à leur manière ils exprimaient les choses éternelles, l'avarice, la gourmandise, la luxure, l'ivrognerie. Ils ne cédaient pas à l'envie de faire du bel esprit ; mais ils peignaient la vérité humaine, avec l'accent simple et fort qui est la grandeur de l'art à travers tous les temps.

Quand quelqu'un de l'école de l'esprit et de l'intention me montre un rieur aujourd'hui, je cherche tout d'abord à deviner si le peintre n'a pas voulu faire entendre que son rieur rit en pensant au bout de chemise qui sortait de la culotte de M. le maire, il y a dix ou quinze ans, le jour de son mariage.

J'avoue que mon intelligence ne va pas jusque-là.

XXVII

> *Un tour de phrase heureux, une nouvelle manière de bien dire, ont pour l'homme sensible une utilité plus grande que les découvertes de la science.*
> BUFFON.

Cela est applicable par extension à la peinture. Le plus intime de la personnalité d'un peintre est dans la tournure et l'accent qu'il apporte avec lui. C'est une émotion qui se renouvelle chaque fois qu'il peint et qui devient la manifestation sensible de tout son être. Il est absolument indispensable que la recherche d'une belle phrase fasse vibrer l'organisme entier de l'écrivain ; de même l'artiste ne pose un ton et ne dessine une forme qu'à l'aide d'un ébranlement de tous ses nerfs. Tous deux sont alors en proie à une jouissance mystérieuse et profonde.

Celui qui n'est pas sensible à ces choses n'a pas de raison d'être dans l'art. Qu'il aiguillonne les bœufs dans la plaine ou qu'il fasse métier de manouvrier, cela le regarde, mais le temple lui est fermé ; il ne comprendra jamais rien à l'engendrement sacré des idées.

Tout véritable artiste a ses marques de fabrique. Ce sont elles qui le font reconnaître parmi ses rivaux. Ce sont

elles qui lui donnent sa supériorité sur les hommes qui, ayant l'idée, ne parviennent pas à lui trouver la formule sans laquelle elle demeure perdue. Un grand nombre d'hommes ont en commun les mêmes pensées : quelques-uns seulement ont le don de les formuler. L'artiste véritable possède le secret d'une exécution particulière ; son procédé est à lui, il est fait de son organisme, c'est son être même.

J'aime pour ma part que le mécanisme de l'ouvrier ait un peu de mystère et ne se livre pas immédiatement à celui qui l'étudie. C'est un ouvrage complexe, à ressorts subtils, qui, pour être surpris, a besoin d'analyse patiente. Si au contraire, je lis à livre ouvert dès le premier instant, je suis bien près *de la ficelle* et de la banale routine.

Je reproche à M. Vollon de faire ses chaudrons en satin. Il a un métier très audacieux, mais qu'il prenne garde, je commence à m'apercevoir de ses recettes. Sous sa brusquerie se cachent des mollesses de facture, une chlorose de tons fondants et sirupeux, d'étranges fadeurs de mélasse. Cela n'a pas l'aspect reposé de la nature. La recherche moderne est dans la lumière, dans le ton vrai, dans le rendu exact des propriétés des corps. Vollon ne nous donne que l'apparence des choses, dans des atmosphères artificielles où l'air ne circule pas. Sa peinture n'est pas saine; elle a les *flueurs noires*. Et cependant j'admire son puissant idéal de gourmandise.

Ribot est un autre malade. La haine des fadaises l'a

jeté dans un parti pris de pratiques crues et violentes. On a toujours l'air d'assister chez lui à la fin d'une opération. Ses personnages sont criblés d'égratignures et d'érosions, avec des plaques de sang coagulé sur la peau. Ribot est un tortureur. Il a des nostalgies de carnage. Il éprouve le besoin d'ouvrir les veines pour faire voir qu'il y a du sang dedans. Et l'on a le triste aspect d'une espèce de musée Dupuytren, où les faces sont corrodées, fleuries de chancres, rougies de lèpres, étrangement bubonnées. Ribot est un Ribera des maladies de la peau. D'extraordinaires adresses de main, du reste ; mais une émotion *uniquement peintre*, des pratiques d'atelier, une trituration factice, un art de râclures de palette. Il y a une différence entre exprimer la vie d'un être vivant et galvaniser un écorché. Ribot pratique une sorcellerie plutôt qu'il ne fait un art. Romantisme d'arrière-faix.

Et ce romantique a fait école. Munkacsy est un Ribot hongrois, moins faisandé, mieux à la portée des gens du monde, un Ribot qui a mis des gants. Mais Ribot, le vrai Ribot, du moins est exaspéré. Munkacsy comparé à lui est un Bondon douceâtre comparé à un Géromé fermentant. Et cette férocité première s'en va décroissant de proche en proche, chez les Ribot de troisième main, Matejko, Los Rios, etc.

Henner a une cuisine différente, bien que lui aussi fasse partie des Espagnols de Paris. C'est un Espagnol doux, blond, ouateux, avec des dessous gélatineux. Il aime les beaux corps nus, la pulpe veloutée des chairs éclairées par un jour doré, les attitudes longues ou

déhanchées qui font saillir les gorges et les reins. Mais on voit trop le procédé. La couleur est obtenue par des noirs mêlés à la pâte, un système de hachures dans le sens de la forme et souvent par des douceurs de blaireautage. On dirait des accents d'estompe. Le peintre a besoin de fonds sombres pour détacher la clarté des chairs. Signe d'infériorité.

Henner joue de la palette comme d'un harmonica ; il en tire des notes graves, tendres, noyées, à base de tons appuyés, enveloppés, bistreux. Il n'est pas préoccupé de faire vivant. Ce qu'il veut, c'est paraître gras, lumineux, velouté, c'est donner la sensation d'une chair chaude de harem, et il y réussit.

Bonnat est plus près de la franchise des maîtres éternels. C'est un exécutant calme qui a su éviter les effets faciles de la virtuosité. Il procède par empâtements, consolidant fortement ses dessous, épais, mais robuste, sincère, attentif à l'armature du squelette et au volume des corps. Il bâtit sur fondations.

Est-ce à dire que je ne reconnais pas de talent à ceux que j'ai nommés avant lui ? Dieu m'en garde. Je serais plutôt tenté de leur trouver trop de talent. Ribot, Vollon et Henner, pour ne parler que d'eux, sont des grands hommes de reflet, qui, dans la décadence actuelle du métier, ont encore un éclat de météore. Mais leur art se réduit à de la nature morte ; ils ne montrent pas un *renouveau* d'humanité ; ils n'ajoutent rien au passé. Et puis, leur aplomb me confond ; la plus petite émotion mettrait à néant leur assurance d'artistes prodigieusement habiles, mais c'est justement cela qui leur

manqué. Ils ont trouvé une recette et ils en vivent, sans chercher autre chose. On voit trop que chacun d'eux a pris un brevet pour ses inventions. Je ne parle pas de leur esthétique. Vollon et Munkacsy, du moins, demeurent dans la vérité de la vie (sauf toutefois quand Munkacsy fait *Milton* qu'il n'a peut-être jamais lu). Mais Henner et Ribot sont troublés par des souvenirs d'art ancien.

Ils portent en eux le *remords du passé*.

XXVIII

> *Sans la liberté de blâmer, il n'est pas d'éloge flatteur.*
> — BEAUMARCHAIS.

> *Heureux les tempéraments à la hollandaise qui peuvent aimer le beau sans exécrer le laid.*
> — STENDHAL.

On ne manquera pas de dire que je ne m'occupe que de quelques peintres, dans ces notes sur l'Exposition de 1878. C'est vrai. Je n'ai d'autre prétention que d'exprimer deux ou trois vérités et naturellement je m'appuie sur les personnalités saillantes. Toutefois, pour en arriver là, j'ai dû tout voir, le bon et le mauvais, et mon carnet témoigne de mon courage. Je demande la permission d'en découper une page.

Gustave Moreau. Un somnambule. Art apocalyptique qui n'est pas du ressort de la peinture. S'est trompé de moyen d'expression. Eût dû se faire homme de lettres.

Falguière. Je n'aime pas les artistes qui changent de métier comme de pantalon. Les *Lutteurs* demeurent indécis entre deux arts différents.

J.-P. Laurens. Dramatiste sans grandeur, mais savant metteur en scène. Vrai peintre d'histoire, dans le sens actuel du mot. Peinture en bémol d'un homme déterminé à être avant tout intelligible et qui au besoin se contenterait de la gravure.

H. Regnault. Plus peintre que Fortuny, bien que procédant de lui. Avait dans les veines le sang des coloristes. N'a pas eu le temps de se formuler. Ce qu'il a laissé est le commencement d'un art qui eût pu être très haut.

Chintreuil. Une âme qui n'a pas su s'exprimer.

Gérôme. Ne manque pas au bonheur. Art pincé d'homme d'esprit, trop bien élevé pour rire aux éclats et qui finit par être malade d'une rétention trop prolongée de gaîté.

Van Marcke. Fenêtre ouverte sur Troyon.

Ségé. La campagne vue par tout le monde. Justesse. Exécution.

Signol. Guignol.

Gaillard et Leibl. Holbein n'est pas assez réaliste pour eux.

Worms. De l'esprit moins la finesse.

J. Goupil. Une certaine revivance de la grâce maladive du Directoire. Art affadissant. De l'hystérie sans nerfs.

Lewis Brown. Coloriste sans emploi.

Perrault. Christianisation de la peinture.

Meissonier. Une souche. L'école Fortuny sort de lui, exagérée et amoindrie.

J. Bertrand. Expose un beau torse nu, bien estampé, dans des pâtes rousses. Pourquoi rousses? Un tour de broche en trop.

Bouguereau. Le Desgoffe de la sainteté. Peinture de petit saint.

Cabanel. Un faux monnayeur. Et dire qu'il n'y a pas de lois pour atteindre de pareils attentats !

Defaux. Œil sec et main habile. C'est le paysage d'un homme qui aurait pu faire aussi bien la figure. On ne naît pas indifféremment avec le sens d'un art aussi bien que d'un autre.

Delaunay. Opiniâtreté. Conscience. Peinture solide qui rebute. A l'air de sculpter en peignant.

Dubufe. Spécialité de portraits de célébrités. Peindrait tout aussi bien des inconnus. N'est pas intelligent qui veut, même avec du talent.

Hébert. Poésie de romance, idéal malsain. La main a l'air de rêver comme l'esprit.

Pelouze. Art honnête. Dit tout, ne laisse rien deviner. Ne croit pas au bon Dieu des bœufs et des champs.

Ph. Rousseau. Peint en serre chaude. Ses fruits manquent de moiteur. Admirable dans ses fromages. Œil fatigué.

Fortuny. Le créateur de la photographie en couleur. Des yeux d'horloger, effrayants. Un arrière-plan est aussi en relief chez Fortuny qu'un avant-plan. Ne voyant plus rien à force de tout voir. Avoir l'œil trop dilaté est

une maladie dans l'art. Ce sont les myopes qui voient, sinon le plus loin, du moins le plus en profondeur. Fortuny était une faculté phénoménale absorbée dans la vision des choses.

Gussow. N° 55. Portrait du coussin sur lequel est couché une vieille dame. Virtuosité.

De Bochmann. Côté ethnographique très écrit. Accent de photographie. N'a qu'un ton.

Achenbach (O.). Spécialité de transparents peints. Beaucoup d'habileté.

Kaulbach. Portrait de jeune femme avec son fils. Exemple mémorable des folies auxquelles peut entraîner l'archaïsme. L'artiste avait à peindre le portrait de Madame ***. Il l'a peinte dans l'attitude et le costume d'une châtelaine du xiii° siècle. O les barbares!

Mackart. Portraits. Même observation que ci-dessus. Carnaval de l'art qui n'est pas pour les hommes sensibles, mais pour la foule éprise des mascarades de la forme et de l'idée.

XXIX

Je n'apprendrai rien à personne en constatant l'influence de l'art français sur les écoles étrangères. Il n'y a peut-être que l'école anglaise, l'école belge et l'école hollandaise qui aient su garder leur originalité,

en regard de celle de l'école française. Celle-ci est faite de clarté, d'adresse, d'application, de recherches spirituelles, avec une pointe d'enjouement aimable, et ces qualités, en passant la frontière, ont déterminé, chez les voisins, un épanouissement d'art facile, en contradiction, la plupart du temps, avec les ressorts du tempérament national. L'Allemagne, les États-Unis, l'Italie, l'Espagne, la Suisse, au lieu d'employer librement les ressources locales, empruntent à la France ses modes de conception et d'exécution. Les nations, comme les individus, ont chacune un idéal de vie et d'esprit qui se modèle sur les conditions du sol qu'elles habitent et petit à petit finit par incarner les particularités ambiantes au milieu desquelles elles se développent. L'esprit reflète toujours le monde extérieur chez les êtres bien équilibrés.

Alors qu'il serait si naturel de faire servir la formule artistique à l'expression directe de la réalité qu'ils ont sous les yeux et des sensations qu'elle éveille en eux, ce qui, en définitive, est tout l'art, les artistes des pays que je viens de nommer s'attardent dans des pratiques d'imitation où s'étouffe leur génie national.

Deux courants se partagent l'art français à cette heure, l'un qui a son principe dans l'Ecole des beaux-arts et l'enseignement officiel, hiératique, immuable, basé sur un sentiment mal compris de la tradition ; l'autre, affranchi des recettes d'écoles, mais malsain, étroit, gâté par cet esprit qui est la négation des arts.

La nature, qui a fait la grandeur du mouvement créé par les vrais grands maîtres français de ce siècle, après David et Géricault, est dédaignée au profit d'une invention abstraite dont l'imagination fait tous les frais et qui n'arrive à se formuler que dans le plus conventionnel de tous les langages. Il faut avoir une clef pour deviner les rébus mis à la mode par les peintres de religion, de mythologie et d'histoire. De même il faut avoir pratiqué Paris et ses aspirations multiples pour comprendre le sens et la possibilité de l'art qui s'est développé aux côtés de l'art officiel. Si celui-ci, de parti pris, tourne le dos à la réalité et recherche ses moyens d'expression dans l'illusoire et l'hypothétique, l'autre, à son exemple, recourt à des approximations d'humanité qui touchent encore à la convention. Il n'y a guère possibilité de marquer la différence entre l'art des Bouguereau, des Lévy, des Delaunay, des Lefèvre, etc., et l'art des Gérôme, des Vibert, des Berne-Bellecour, des Worms. Le premier se développe entre ciel et terre, dans les nuages de l'idéal et les obscurités de la tradition, sur une grande échelle; le second, sur une échelle minuscule, pratique les mêmes abstractions. La différence est une question de dimensions et de tendances, simplement; mais le résultat est le même. Le cas n'est pas nouveau. Après les Rembrandt, les Frans Hals, les Brauwer, les Ostade, les Cuyp, les Paul Potter, les Metzu et les Terburg, Mieris ouvre la période de la décadence qui, un peu plus loin, s'achève en Van der Welf, le rejeton poussif de la puissante souche hollandaise.

Eh! bien, c'est cette double manifestation du génie

des arts qui a tenté surtout les écoles étrangères. Il semble vraiment que deux siècles se soient écoulés depuis que Rousseau, Corot, Millet, Troyon sont morts. Les grands exemples qu'ils ont laissés après eux ont disparu des mémoires, pour ne laisser subsister que les recherches troubles des faiseurs du jour.

Cela peut s'expliquer.

La civilisation actuelle a créé un mouvement factice des esprits. Tout ce qui n'est pas supérieur et n'a pas le don de vivre dans sa pensée est sollicité par l'art qui s'apprend vite, qui est composé de recettes, qui se borne à n'être qu'une mathématique, absolument comme les consciences inférieures sont sollicitées par la vie étroite et sans horizon qui est celle de la grande majorité des hommes.

XXX

L'Allemagne avait à me montrer sa vie intérieure, ses femmes, ses hommes, ses grâces, ses énergies, le tumulte de ses capitales, la tranquillité de ses campagnes, le multiple aspect de sa civilisation troublée, elle aussi, par

des idéals contradictoires. La somme d'art qu'elle envoyait faire nombre dans l'addition des forces universelles de l'exposition, pouvait avoir la signification d'une leçon, d'un exemple, d'une date historique. Il n'en a rien été. Son art ne particularise ni la nation ni le siècle ; il est aussi bien de 1840 que de 1878. La médiocrité intelligente et habile domine parmi ses artistes, dans des genres qui n'ont pas même le mérite d'une couleur locale déterminée. Quoi qu'elle veuille, elle ne peut s'empêcher de subir les influences françaises, mitigées par les influences belges. Encore a-t-elle pris celles-ci dans la ville flamande la plus résolument fermée au mouvement moderne. Il semble qu'on a multiplié les remparts autour d'Anvers pour en faire la citadelle des traditions académiques.

Je laisse de côté les peintres archaïques. Ceux-là, dans aucun cas, ne peuvent servir à établir le niveau d'une école d'art. Mais je prends les peintres de la vie nationale, les seuls qui intéresseront l'avenir, et je cherche à me faire d'après eux une idée des arts en Allemagne. Je remarque un trait général distinctif : c'est la recherche d'une certaine sensibilité *bonne femme* qui n'est que l'émotion inférieure. Un marmot se fait une entaille au doigt en découpant un sous-pied, le sang coule. Tableau à l'usage des mères de famille. Manque-t-il de sensibilité? Non, sans doute, mais cette sensibilité est de celles qui outragent ma pudeur d'homme. Il faut la laisser aux faits-divers des journaux ; elle est indigne de revêtir la forme sacrée de l'œuvre d'art. Or,

le peintre allemand le plus populaire, Knaus, n'a fait autre chose que raconter toute sa vie l'histoire du doigt coupé. Il s'est constitué l'intermédiaire des cœurs faciles. Il a employé l'art à un bavardage permanent et sans but.

Je suis loin de reprocher aux artistes allemands de manquer de talent. Mais c'est chez la plupart un talent correct qui s'est fait à l'école et ne s'est pas improvisé avec les ressources de la nature. Exemples : Piloty, Gebhardt, Kaulbach, Lenbach, Max, Schauss, Bockelmann. Ils ont en commun un dessin d'atelier, net, sobre, étudié, sans grandeur et sans accent. Leur peinture est celle d'artistes habitués à voir à travers une manière plutôt qu'avec leurs yeux. Peinture appliquée, lisse, luisante, rarement peintre, même chez Menzel, Bochmann et les quelques artistes vraiment supérieurs qui expérimentent dans l'art les procédés naturalistes. Je ne citerai pas parmi ceux-là Gussow ni Richter, ni même peut-être l'étonnant Liebermann qui ne sont en réalité que des virtuoses.

Pour me résumer, l'exposition allemande n'apporte pas avec elle une sensation nouvelle, une vision particulière des hommes et des choses. Un Belge, un Français, un Italien, transplantés à Berlin, à Dusseldorf, ou à Francfort, les auraient vus du même œil vague et inaccoutumé. Aucune conception forte, individuelle, nationale, et qui puisse servir d'assises à un art absolument affranchi. Beaucoup d'inutiles et pas d'indispensables.

Signe caractéristique : il n'y a ni natures mortes, ni animaux.

XXXI

Je ne déguise pas mes tendresses pour l'école anglaise. Elle a une pudeur qui ne se rencontre pas dans les autres écoles. Elle s'enferme solitaire et recueillie dans une pratique honnête de l'art. Elle n'est pas gangrenée par le virus effroyable de l'esprit. Son sentiment de la vie est droit, intime, profond. On sent chez ses artistes le respect de ce qui est bon et loyal. Je suis parmi eux comme dans un salon de bonne compagnie où chacun s'efforce de paraître mesuré, de s'élever aux pensées nobles et généreuses, de demeurer dans les limites des choses permises. Cet inexprimable mélange de retenue et de laisser-aller, qui est une des fiertés du caractère anglais, met aux libertés de leur imagination une barrière de sagesse et de modération. Il semble que ces peintres ont toujours présente l'idée que le public est composé de femmes et d'enfants et qu'il faut éviter de blesser les cœurs entr'ouverts seulement à la vie. De là un art de demi-teinte qui semble fait pour la famille, pour les intimités du foyer. Ils recherchent les sujets sérieux, sensibles et qui font réfléchir. Beaucoup moins

littéraires que les Allemands, ils ont surtout en vue de n'exprimer que les accords de l'âme et de la forme. Ils fuient l'anecdote, le fait divers, les émotions vulgaires. Leur manière de comprendre la sensibilité reste supérieure par le soin qu'ils ont de généraliser les sentiments qu'ils peignent. La plupart de leurs œuvres ont à la fois un côté romanesque qui est la marque nationale et un fonds humain qui les rend accessibles à une compréhension universelle. Ils écrivent en anglais un livre ému et tendre qui est le livre des joies et des douleurs.

Ils pensent à ce *regard de la postérité* qui les voit par avance et ils s'efforcent de laisser après eux une mémoire intacte. On sent qu'il y a parmi ces artistes des fils, des époux, des pères, à une sorte de piété du cœur qu'ils étendent à tout ce qu'ils touchent. L'exercice de l'art ne va pas de ce côté sans une dignité intérieure. Et je leur suis reconnaissant de la peine qu'ils prennent de me donner l'illusion d'une humanité honnête comme eux, ni meilleure ni plus grande qu'elle n'est, mais animée des sentiments éternels qui sont comme la fleur de ses troubles profondeurs.

Ils ne me font pas descendre en moi-même; ils n'osent toucher aux plaies de ma conscience ; ils demeurent dans une sorte de joie sereine et de contemplation désintéressée ; mais ils me permettent de promener autour de moi des regards attendris. Il me semble que je pourrais vivre avec eux tous les jours de ma vie, à la condition

de me plonger chaque matin dans une de ces puissantes études où certains maitres étrangers mettent à nu les révoltes de ma chair et de mon cerveau. Ils ne pourraient convenir à ma satisfaction absolue : je n'ai pas le droit de me détacher autant qu'eux de la société dans laquelle je vis et qui fait autour de moi le bruit furieux d'une mer. Quelque chose finit toujours par me rappeler que j'ai une conscience, et j'ai besoin de souffrir, après m'être oublié dans le *roman de la vie* qu'ils ont écrit mieux que personne. Sans doute le spectacle des belles formes auxquelles ils s'attachent doit purifier à la longue l'esprit, mais j'ai mieux que cette recherche un peu vaine de la beauté extérieure pour me fortifier au milieu des luttes de l'existence : j'ai la laideur des petits et des souffrants et leur viril effort pour se dégager du limon dans lequel ils étouffent écrasés.

Ils ont des qualités précieuses en art : un dessin souple, élégant, clair, qui doit ses trouvailles à l'étude, une netteté d'esprit qui les met à l'abri des exagérations et des ambitions malsaines, une imagination posée, sérieuse, réfléchie, un éloignement naturel pour les choses vulgaires, de la suite dans les conceptions plutôt que de l'audace à les faire naître.

En ce qui regarde leur peinture, je suis touché de la précaution qu'ils ont de ne pas tenter des effets qui ne sont pas en eux. Ils n'altèrent pas *l'essence blonde* de leur génie par une virtuosité de palette qu'ils pourraient acquérir avec de l'application aussi bien que les autres

écoles du continent, mais qui n'arriverait à produire que des pastiches, des reflets, un art de la main auquel l'âme n'aurait point de part. Ils ont une peinture d'*après-midi de soleil*, heureuse et reposée, qui est plutôt une application à joliment colorier qu'une expression naturelle des objets. Ils peignent des sentiments plutôt que des choses, avec une pointe d'idéalisme. Leur peinture réussit à laisser dans l'esprit l'émotion du sujet traité bien mieux qu'elle n'indique matériellement le sujet même. Il reste de leurs toiles dans les yeux une sensation douce et vague comme le souvenir d'une maxime consolante ou d'un sentiment noblement exprimé. Ce n'est pas la vive arête, l'angulation profonde d'un tableau de maître français, mais un ensemble noyé et à peu près le reflet d'une sensation diminuée par le temps. Boughton, Walker et Morris me sont demeurés dans l'esprit, le premier avec sa *Neige au printemps*, le second avec sa *Vieille grille*, le troisième avec ses *Faucheurs*, comme des poètes dont on a un peu oublié les vers, mais qu'on retrouve au fond de soi, à l'état d'impression. Cela a une âme, cela n'a pas la formule impérissable. Il n'est personne qui ne voudrait avoir *pensé* leurs sujets. Quelques-uns seulement voudraient les avoir *peints*.

Pour me résumer : Originalité déterminée, nationale, émotion fine, sensibilité saine, peinture de sentiments plutôt que peinture vraiment peintre, illusion de la réalité. Ils n'ont pas su employer le trivial et n'ont découvert qu'un coin de l'humanité. C'est leur infério-

rité. La vie ne se compose pas uniquement de jours dominicaux et ils en sont un peu toujours à un art du dimanche. On demande un Christophe Colomb qui pousse sa barque résolument au large. Millais est un maître qui n'a pas encore abordé. Grégory cargue sa voile. *Away !*

En compensation ils ne sont pas troublés par des visées étrangères à l'art. Leur Royal Academy n'a pas mis en circulation, comme l'Institut de France, un composé bâtard de réalité et de convention. Ils n'ont pas d'art officiel. Orchardson est un songe charmant du passé, à travers une indication vivante. Watts est un amoureux des formes antiques rajeunies dans l'étude de la nature. Le même artiste, Leighton, et Pettie sont des portraitistes dans le large sens du mot. Ils ont en outre toute une école de peintres de la campagne. Voyez le livret : ce ne sont que moissonneurs, faucheurs, labourages, récoltes de pommes de terre. Et tout ce monde, je vous le jure, est digne, sérieux, honnête, comme les ministres de la terre même.

Saluons. Nous sommes ici devant des consciences.

XXXII

On a décerné des médailles d'honneur à l'Italie, à l'Espagne, à la Russie.

Pasini, l'Italien, n'a rien inventé, après Fromentin et Delacroix. L'Orient, pour le premier, a été un songe voluptueux et romanesque; pour le second, il a été l'illusion de la vie héroïque. Delacroix est l'épique ésurrecteur du pays des émirs; Fromentin en est le troubade-touriste. Mais Pasini! J'admire son habileté; il a des dons subtils; *il n'a pas la vision*. Il a fait de l'Orient un cinquième acte de féerie.

Pradilla, l'Espagnol, du moins est un tragique. Beaucoup d'habileté dans la mise en scène. Un effort réel. Mais une originalité apprise. Siemiradski le Russe, lui, a des arrangements de composition bien réglés. Ce n'est pas assez. Il fallait me faire entendre un cri humain, un hurlement de cette bête fauve, Néron, me montrer un état permanent de la férocité unie à la ruse. Allez donc voir le *Sardanapale* de Delacroix: c'est toute une civilisation qui s'en va à travers un spasme suprême de grandeur et d'agonie.

Et pourtant, il faut reconnaître que Siemiradski, Pradilla et Pasini sont l'expression la plus haute de leurs écoles respectives.

En Italie, en effet, l'effort général est concentré sur des accents de nature morte, sur des minuties de métier, sur un art quintessencié, abstrait, étrangement fermé à tout ce qui est la recherche constante des artistes à toutes les époques. L'homme n'existe dans cet art qu'à l'état d'accessoire, comme un objet inutile que

l'artiste veut bien indiquer à l'état de silhouette perdue, mais qu'il pourrait remplacer tout aussi bien par des meubles, des vases de luxe, des étagères garnies de bibelots coûteux. Cet art monstrueux est le produit de nos étranges manies de collectionneur ; la curiosité l'a engendré ; il est la négation des principes éternels de l'art ; il n'est art que par les matériaux qu'il emploie. Oripeaux, paillons, feux de Bengale, zinc et carton. Montaigne eût dit avec indignation qu'ils artialisent la nature. Le *Baiser* de Michetti résonne sur toute cette débauche comme une ironie terrible du printemps, de l'amour, des maîtres qui ont eu la religion des choses. Guignol dont la musique est d'Offenbach et qui a pour décorateur Ruggieri.

Je voudrais citer des exceptions. Il y en a : Pagliano, Ciardi, Induno, Bianchi.

Rico est peut-être le plus précieux des peintres espagnols. Petits en effet par l'exécution, le fini, les sujets et les dimensions : ils feraient tenir l'énorme toile de Mackart sur un panneautin de la grandeur de l'ongle. Mais ce Rico surtout a des adresses surprenantes. Il oblige à le regarder à la loupe. Il brûle l'œil par ses intensités de ton. Il ferait douter de la nature. C'est bien là l'élève de cet étrange Fortuny qui promenait sur les choses ses implacables facultés d'objectif.

Fortuny est une date dans l'histoire de l'art contemporain. Il ouvre l'ère de la décadence. L'Italie, l'Espagne, çà et là la France, entraînées par son exemple, matérialisent la vie et substituent le procédé à la pensée. Le sens du tableau fait place désormais à des combinaisons de couleurs ; toute l'émotion de l'art se réfugie dans la rétine. Il ne faut plus ni penser ni aimer : il suffit d'exprimer une sensation optique.

C'est la période du cachemire des Indes.

Fortuny du moins possédait un don merveilleux. Son œil était une plaque sensibilisée sur laquelle se gravaient les objets, avec une netteté de daguerréotype. On n'a pas compris que sa peinture était celle d'un tempérament, d'un état nerveux, d'une faculté phénoménale et que personne sinon lui n'avait le droit de peindre comme il le faisait. Par une étrange aberration, au contraire, cette peinture qui est comme une crise aiguë de l'œil, une sorte d'hystérie, un paroxysme, est devenue le principe d'une méthode.

On a fait une théorie d'une maladie.

Les vingt-sept tableaux de Fortuny sont là pour indiquer le ver rongeur qui minait son art. Ils disent ses subtilités de pratique, sa virtuosité extraordinaire, sa vision exaspérée, cette férocité d'un œil à facettes qui

absorbait sans distinction le relief, la lumière, le personnage et l'accessoire, pareille à la lentille du photographe.

Buades y Muntaner, Gonzalès, Escozura, Egusquiza, Casanova, Carbonero, Ribera, Rico ont de commun avec lui le dédain de l'homme, l'ignorance de l'émotion, l'indifférence de la vie. Je le leur rends bien. Seulement ils ont mis dans son art une grosse malice agaçante qui le fait tourner par moments à la caricature. Cela me rappelle le rire des têtes de morts.

Depuis Goya, l'Espagne n'a plus eu de grand peintre; mais aussi Goya, c'est encore une race !

XXXIII

Je serais désolé de paraître insensible à l'effort général qui se fait en Autriche, en Hongrie, en Suède, en Russie, en Grèce et même aux Etats-Unis pour conquérir le droit à l'art. Mais les races de peintres ne s'improvisent pas. Il n'y a pas d'exemple qu'une nation ait marqué dans le domaine de l'art sans avoir patiemment fait son stage dans une tradition. Et la leur ne fait que de commencer avec les artistes très méritants que l'on voit exposer depuis quelque temps. Si j'avais un reproche un peu grave à leur faire, ce ne serait pas de

manquer d'adresse, ce serait au contraire de n'en pas manquer assez. L'histoire de l'art recommence en chaque race de peintres. Il faut savoir être gothique à l'origine, c'est-à-dire naïf, croyant, simple, religieux, devant la nature. On ne devient un Christ dans l'art qu'à la condition de monter lentement son Calvaire.

Or, je suis effrayé du scepticisme qui règne dans la plupart des écoles que je viens de citer. Quelle est donc la foi de la Suisse par exemple ? Ni M. Simon Durand, ni M. Castres, ni M. Karl Girardet, ni M. Vautier, ne me le diront. Ce sont tous gens d'esprit qui ont trop d'esprit pour être bêtement des peintres. Et cela est général. Ah ! si les Suédois et les Danois voulaient s'appliquer à voir, du fond de leurs territoires où du moins n'a pas passé le mortel esprit d'imitation !

XXXIV

J'aurais désiré m'étendre sur les envois de la Hollande et de la Belgique. Mais je ne pourrais le faire sans allonger outre mesure cette petite étude. Aussi bien l'une et l'autre école n'offrent que peu de prise à des recherches nouvelles de critique. Elles ont la santé de l'exécution et elles s'appuient sur une base solide, la nature.

Les artistes hollandais se rattachent aux artistes belges par des affinités de tempérament et de tendances. Quand on se rappelle le petit noyau qui à la Haye, à Amsterdam et à Rotterdam, chercha vers 1850 à réveiller dans la vieille Hollande endormie le sentiment des arts et qu'on voit le mouvement qui est sorti de ces efforts timides, on ne peut s'empêcher de reconnaître combien l'influence flamande a été profitable à l'expression de leur idéal artistique. Elle a été pour eux comme l'apprentissage du mécanisme de l'art, sans les troubler toutefois dans la poursuite suprême des intimités nationales. A l'heure présente ils sont peut-être plus affranchis que les Belges du côté des visées que comporte la peinture. *Il n'y a pas un seul tableau historique dans toute leur exposition.* Une pareille santé d'esprit est assez rare pour qu'on la signale. La majorité des peintres hollandais fait du paysage, de la marine, des fleurs et du portrait. Quelques-uns, Israëls, Burgers, Blommers, traitent des sujets populaires. Presque tous possèdent en commun une simplicité de cœur et d'esprit qui les rend aptes à exprimer la réalité sans intentions préconçues. Ils pratiquent un art honnête, scrupuleux, volontaire, un peu étroit et manquant d'élévation ; mais cet art est à eux ; il est le produit direct de leur cerveau ; il porte le caractère d'un pays petit mais libre. Remarquons en passant cette tendance extraordinaire. Entourés de chefs-d'œuvre, ayant partout autour d'eux la plus belle tradition d'art

qui soit, ils recommencent l'œuvre du premier jour, sans demander aux maîtres autre chose que les exemples fortifiants de la méthode.

Il faudrait citer ici bien des noms. Je me contenterai de signaler le puissant mariniste Mesdag, les paysagistes J. Van de Sande-Backhuysen, Mauve, Ter Meulen, Maris, Roelofs, Storm de Gravesande, Gabriel, les genristes Burgers, Bles, Oyens et Henkès.

XXXV

Les Belges ont une plus large surface d'art, mais on ne sent pas chez eux la communion touchante dans l'idéal qui est un des caractères de l'école hollandaise. La France leur a communiqué l'inquiétude malsaine des *sujets*. En outre, elle leur a infusé son déplorable enseignement officiel. Quantité de peintres s'attardent dans l'archaïsme, à la suite de Gallait, de Keyser, de Biefve et Wappers, ces reflets flamands de Deveria, de Couture, de Robert-Fleury et de Delaroche. D'autres ont contracté la manie de l'anecdote spirituelle et font des mots, avec une finesse sujette à caution. Le plus petit nombre s'attache résolument à exprimer le paysage

et la figure dans leur vérité éternelle. Ceux-là se distinguent par un métier robuste, qui les met au premier rang de toutes les écoles. Faut-il citer encore une fois Alfred Stevens, Joseph Stevens, Henri de Braekeleer ? Tous les trois, à des degrés différents, sont des types accomplis de peintres. Chacun d'eux a en soi l'ampleur d'une école d'art. M^{me} Collart est une âme de paysagiste qui n'a sa pareille dans aucun autre pays. Boulanger, Baron, Heymans, Coosemans, Asselbergs, de Knyff, Louis Dubois, Hannon, Huberti, Montigny, Rosseels, Meyeers, Alfred Verwée forment un ensemble imposant qui commande l'attention par l'intensité de son naturalisme. Smits et Ter Linden savent arracher au procédé matériel un au-delà d'intentions indéfinies, songe et conjectures. Clays, Artan, Bouvier, cherchent à rendre la mobilité éternelle des mers. De Winne, Agneessens, Cluysenaer, écrivent nettement leur tempérament dans leurs portraits. Ch. Hermans s'essaie à dégager le nerveux de la vie contemporaine. J'en passe et des meilleurs. Mais on peut reconstruire toute l'école sur ces données.

L'âme finit par graver les traits du visage, a dit quelque part Lacordaire. Elle grave aussi les œuvres de l'homme. Je souhaite aux artistes belges de hausser un peu la leur. On n'entend pas suffisamment vibrer *la petite bête* au fond de leur mécanisme.

V

LE SALON DE 1882

LE SALON DE 1882

I

Dans les milieux de violente effervescence intellectuelle, il règne une sorte d'état aigu des esprits, déterminé par la fermentation universelle. La vie, qui coule à larges flots dans la rue, fait passer dans les cerveaux une exaltation générale, trahie au dehors par la facilité à briller plus ou moins en toute chose. Avec une culture médiocre, les uns en littérature, au barreau, dans la chaire et les clubs, attrapent une fleur de diction coulante et superficielle ; et, par l'effet d'une pénétration subtile et rapide, cette même intelligence de dessus la peau suit les autres dans la pratique des arts. C'est qu'il en est des idées comme des atomes de l'air : elles flottent dans l'atmosphère spirituelle et deviennent l'air respirable des esprits. Toute civilisation raffinée est saturée de portioncules de génie qui, constamment absorbées par les foules, accroissent en elles la faculté de penser, avec une tendance commune à penser de la même manière.

On s'en aperçoit à cette littérature journellement

jetée aux convoitises du public et qui se résoud dans une exploitation identique d'un fonds d'idées invariable. Mais la constatation est peut-être plus frappante encore aux Salons de peinture, où toutes les forces vives de l'art semblent se concentrer dans des visées similaires, que leur large accointance en un même lieu fait mieux saillir aux yeux.

Ce qui domine au Salon de cette année, c'est toujours une excitation enfiévrée et maladive d'intelligences visiblement surmenées en vue d'arriver à l'originalité. Celle-ci malheureusement est un produit tout spontané de la nature, que ne donnent ni la recherche, ni l'application. Rien ne saurait la communiquer à l'individu ; elle procède des intimités secrètes de l'être, des conditions de la race et du tempérament, des particularités de l'hérédité. Ce qu'on pare de son nom n'est presque toujours qu'une extrême sagacité, fréquente dans les centres surchauffés, en qui la fermentation dont il était question tout à l'heure fait bouillonner incessamment les idées. Et non plus que l'originalité, vous ne rencontrerez dans cette multitude d'exposants, ayant entre eux des affinités étroites, la passion d'un grand idéal. A mesure qu'une société accélère sa marche vers le point culminant, au delà duquel commence la décadence, l'austérité native, la grandeur de l'apostolat, les jouissances solitaires de la pensée âprement cultivée dans le dédain de la vie extérieure font place à des préoccupations moins graves. La surexcitation de l'existence se traduit dans l'art et les lettres par des modes d'expression hâtifs, légers, artificiels, en communication directe

avec les instincts de la masse. On déserte les sommets pour se rapprocher de la tourbe humaine de laquelle on attend une gloire éphémère et des gains multipliés. Et, comme conséquence, se présente le spectacle que chaque Salon nous ramène sous les yeux : de l'esprit, de l'amusement, de la gaudriole facile et souple, des poncifs adroitement retapés, une étonnante facilité d'expression, quelque chose comme l'improvisation courante du petit journal mise en regard du profond et douloureux labeur que les maîtres apportent à la confection d'un livre. Art boulevardier et col-cassé, odorant le bock et la cigarette, art matamore et poseur, de chic et de chien, pour employer l'argot du macadam, que cette prodigieuse expansion annuelle des instincts pourris d'une race d'hommes plus sensibles que les autres aux influences générales et percevant plus directement les universelles pestilences ! A une société fermentante, jetée hors de ses gonds et courant d'un train d'enfer à l'accomplissement de ses destinées, il faut des interprètes vicieux, malins, avisés, vivant de la désagrégation générale ; des esprits vifs, hardis, peu scrupuleux, sans grandeur, ne dépassant point le niveau commun, d'accord avec la platitude invétérée de la foule ; enfin des consciences accommodantes en qui s'est émoussée la religion des vertus de l'artiste : la foi et la sincérité.

Bouguereau, Cabanel, Dubufe fils, Louise Abbema, Chaplin, caractérisent la prédilection du grand public pour le mièvre, le léché, le blaireauté, la porcelaine et le papier-peint. Quelles surprenantes adresses manuelles !

Quel inexprimable vide sous les séductions du premier coup d'œil ! Ainsi le grand art des maîtres, naïf, austère et simple, aboutit à cette décomposition intellectuelle. Chez Dubufe aussi bien que chez Cabanel, le bel être humain, sanguin et fort, n'est plus qu'un cadavre pommadé et fleuri, galvanisé en des mouvements automatiques et funèbres. Les rigides céroplastiques des musées Tussaud ne causent pas plus d'horreur à ceux qui connaissent la vie et en aiment le puissant mécanisme toujours vibrant. On est confondu de la somme de talent, d'application, de connaissances acquises qu'il a fallu pour échafauder ces grandes machines déplorablement banales, où ne passe pas un frisson, où ne retentit pas un battement de cœur, où ne saigne pas une douleur, et qui semblent avoir été fabriquées par des procédés infaillibles, mathématiques, auxquels l'esprit n'aurait point eu de part.

Chez M. Jean-Paul Laurens, du moins, on sent une volonté calme et forte, présidant sans défaillance aux élaborations de la pensée et les acheminant à ce degré d'agencement habile, de coordination savante et de mise en scène bien réglée qui constituent la principale individualité du laborieux artiste.

On soupçonne que le sujet, avant de se formuler sur la toile, a été longuement ruminé, mûri, retourné sous toutes ses faces, et l'expression définitive, un peu méthodique comme tout ce qui s'écarte trop de la manifestation spontanée, est claire, simple, adroite, avec des apparences de grandeur sinon la grandeur même. Les *Derniers moments de Maximilien* représentent l'empereur

debout, en redingote, le visage pâle et tranquille, au moment où un soldat, silhouetté à contre-jour dans le coup de lumière violent du dehors, lui présente son arrêt de mort. A sa gauche, un prêtre fait un geste d'affliction, tandis que, agenouillé devant lui, un fidèle de la dernière heure lui baise les mains. Tout le drame réside dans l'attitude et la position respective des personnages : l'action est indiquée avec une éloquence simple ; un régisseur de grande école établirait seul aussi bien au théâtre la disposition des personnages dans un cinquième acte. Et pourtant, quand on a détaché les yeux de la figure de l'homme dressé dans le noir du seuil et qui, à elle seule, exprime toute la gravité du moment, le reste de la composition laisse froid, comme si l'émotion du peintre n'avait pas été au delà d'un simple artifice de théâtre. M. Laurens, en effet, n'est pas une nature de passion : c'est un homme concerté, qui n'a pas la faculté précieuse de s'emporter, d'une imagination sans coups d'aile et d'un esprit froidement discipliné. En analysant l'artiste un peu sévèrement, on découvrirait aussi qu'il n'est pas davantage un peintre, au sens élevé du mot, c'est-à-dire un amoureux de la belle exécution, mettant sa volupté à chercher le ton rare, les sensualités de l'exécution. Mais son tempérament lui suffit à faire un art raisonné, logique, honnête, dont les visées, point trop compliquées, lui ont gagné l'admiration de cette fraction du public, sensible aux qualités moyennes de la peinture.

II

Il y a des degrés dans le moyen. Passe encore pour M. J.-P. Laurens, un honnête et un convaincu ! On peut ne pas l'aimer, quand on a dans l'art un idéal de nerfs et d'héroïsme ; mais il faut l'estimer quand même. Avec M. Wencker, une trempe molle, de loin modelée sur celle du rude artiste, son maître, nous tombons à de simples conventions d'école. Oh ! certes, sa *Prédication de saint Jean* s'atteste fort bien machinée ; mais cela est taillé dans le vestiaire du patron. Il y a ainsi un art qui se fait avec celui des autres, et Baudelaire, en ses étincelantes critiques, déjà l'avait qualifié de mnémotechnique. C'est la grande plaie moderne que de trop bien se souvenir : l'esprit, cultivé à l'excès, finit par ressembler à un meuble à compartiments, bourré de formes et d'idées. On presse un bouton et le tableau, le livre, la partition apparaissent, tout bâtis. Quelle part d'humanité, quel frisson de l'être intérieur, quelle répercussion du cerveau dans l'œuvre voulez-vous obtenir par ce jeu tout mécanique d'une faculté si absorbante qu'elle tue toutes les autres chez l'artiste qui en est affligé ? Et ce n'est pas seulement de M. Wencker qu'il s'agit ici ; ils s'appellent légion ceux qui, comme lui, sont entrés dans la peau des autres. Henner, Munckacsy, Bonnat, Ribot, Vollon, Chaplin font partout des petits qui, à leur tour,

en engendrent de plus petits. Pas d'école, mais une infinité de minuscules chapelles où l'on adore des dieux lilliputiens.

Ne nous emportons pas. Si fait, il y a une école, et elle n'est pas près de rendre l'âme : c'est l'Ecole des beaux-arts. Comme d'une matrice inépuisable sort de là, chaque année, un peuple innombrable de jeunes artistes, appliqués, laborieux, couvés par des procédés d'incubation officielle, presque tous pareils. Si le but et la gloire de l'art est la discipline, je m'incline devant les produits de ce grand giron sacré. Tous emboîtent le pas et marchent réglementairement, ainsi qu'un esthétique bataillon prussien. Une consigne, scrupuleusement observée, les empêche de dévier ; ni bancals, ni bossus, tous beaux hommes, avec de belles manières et un port de tête distingué. Qu'un demi-tempérament, un esprit simplement bien organisé s'enrôle dans la sacro-sainte milice, il est à parier dix contre un qu'en peu de temps, l'école en aura fait un joli cœur de salon, un monsieur marchant sur ses pointes, quelque chose de tout à fait bien, des talons à la nuque. Seuls, les organismes rustiques et plébéiens, les belles natures animales de peintre, les rudes et les mâles ont chance d'échapper aux effets de l'orthopédie pratiquée sur le tas. Alors, tant mieux ! car les vrais forts sont ceux qui ont passé à travers les cercles enflammés de la science, sans perdre de leur originalité native. Et voilà pourquoi je ne suis pas contre l'école, mais contre les pâles anémiques qu'elle met au jour. Sitôt affranchis de la tutelle, les robustes s'en vont à la grande nature, dont ils pressent entre leurs mains les rudes

mamelles, pour en faire jaillir la sève qui soûle ; les autres vivotent du petit lait édulcoré dont l'*Alma mater* parcimonieusement nourrit ses débiles rejetons.

Je le confesse, au surplus : si incapable qu'elle soit de faire un grand artiste, cette Ecole des beaux-arts, par son large concours de professeurs, l'immuabilité de son enseignement, la sécurité avec laquelle elle exerce la tradition, est la plus forte du monde. Nulle autre ne peut entrer en ligne avec elle, et, de très haut, elle domine toutes ses rivales. De partout, les nourrissons lui arrivent, Anglais, Américains, Slaves et Germains ; quand elle les renvoie chez eux, trempés et disciplinés, ils ont laissé souvent entre ses mains leur virilité originelle, mais ils lui ont pris, en retour, son vernis, ses élégances et sa distinction. Quelquefois même, la race, continuant à fermenter sous les qualités acquises, il se produit alors des individualités intéressantes, encore qu'artificielles.

Rien de curieux comme cette invasion annuelle des étrangers au Salon. Les uns, comme de purs barbares — Richter, Brozick, Harlamoff — gardent sous leurs apparences de civilisés, le goût du clinquant, des tons étalés et criards, de la verroterie féroce. Les autres, plus raffinés, Salmson, Sargent, Uhlman, Uhde, Chelmonski, de Lalaing, Van Aise, Van Beers, Chase, von Thoren, Hawkins, Scott — ont la belle tenue et les adresses subtiles des œuvres françaises. A lui seul, M. Sargent, élève de Carolus Duran, révolutionne presque le Salon. Ne s'avise-t-on pas de lui découvrir, à cet Américain, comme ses congénères doué d'une étonnante malice,

une parenté avec Goya, le macabre original ? Eh, non ! tout au plus avec Daniel Vierge. Encore celui-ci sait-il donner à la moindre vignette une bizarrerie pittoresque que l'auteur de l'*El Jaleo* ne fait qu'effleurer en son énorme machine. Du talent, d'ailleurs, jusqu'au bout des ongles, mais un talent de grimaces, comme les clowns, et encore plus d'esprit, d'ingéniosité, de verve facile que de talent. Hélas ! six cents peintres de cette force, en les mettant bout à bout, ne feraient point encore un chef-d'œuvre.

III

J'ai suivi avec intérêt M. Rochegrosse dans ses débuts de dessinateur ; il avait le jet, le mordant, le coup de crayon qui porte. Le voilà qui aborde le Salon avec une toile furieuse, peinte dans du sang. Peinte, est bientôt dit. Maculée vaudrait mieux. C'est qu'il ne suffit pas de composer avec une certaine originalité, de jeter sur un fond la ruée d'une foule et d'y mettre ensuite le feu d'un coloris rouge-pourpre : la couleur ne s'apprend pas comme une mise en scène ; elle procède de l'homme intérieur ; elle est le don de certains organismes. Et rien ne me prouve que M. Rochegrosse soit un coloriste. Sa féroce et titubante procession de

Romains égrenée sur les marches d'une ruelle en pente, dans les viscosités d'un pavé englué de déchets de cuisine et de triperies, n'en porte pas moins le caractère d'une œuvre osée en dehors des routines.

On en peut dire autant du *Camille Desmoulins* de M. François Flameng, bien composé, avec des intimités de bonheur bourgeois, la mère souriant aux joies du père lutinant son enfant, dans une lumière caressante et tranquille. Camille Desmoulins est, du reste, un des héros du Salon : à la sculpture, on n'en rencontre pas moins de cinq ou six, dans des attitudes épiques, la face convulsée et le geste théâtral. M. Flameng, du moins, nous restitue un coin de la vie de l'homme, dans l'apaisement de ses tendresses et la bonne humeur souriante de son foyer.

M. Roll, lui, mis en goût de grandes toiles, après le succès de sa *Grève des mineurs*, a été tenté, cette fois, par le pompeux décor d'une fête nationale, fourmillante de cohues, les oriflammes claquant dans l'air bleu, les orchestres tonnant par-dessus les têtes, tout un grand mouvement de houle poudroyant dans les perspectives. Il est des erreurs estimables : le *14 juillet 1880* compte au rang de celles-là. Tout sonne dans l'énorme morceau, le rire des visages, les cuivres de la musique, l'étoffe des drapeaux, la claire illumination d'un soleil estival, et l'on a la sensation d'une vaste kermesse débandée dans les gaietés d'une sorte de foire de Saint-Cloud. Bien plutôt que l'héroïsme du patriotisme exalté, c'est la gaudriole compliquée d'érétisme qui dilate les faces des bandes d'hommes et de femmes

lâchées à travers ces goguettes. Peinture largement jetée, d'ailleurs, d'une pratique décidée et brutale. Çà et là des figures bien typées, le couple qui s'étreint à gauche, le bossu qui râcle les cordes de son violon, le petit vendeur trimbalant son éventaire, etc. Au fond, peu d'entrain, une verve froide, de la gaîté guindée et morte.

On se repose de cette débauche de talent devant une belle page lumineuse et sereine de M. Lhermitte, la *Paye des travailleurs*, une cour de ferme entourée de ses bâtiments où, dans les clartés apaisées du soir, un groupe de moissonneurs, accroupis et debout, mêle ses silhouettes. Chez M. Laugée *(En route pour la moisson)* et chez plusieurs autres artistes du Salon il y a comme un ressouvenir des grandes formes de Millet; mais M. Lhermitte s'est contenté de peindre le plus naturellement possible le paysan qu'il avait sous les yeux. Son art, éprouvé, robuste, sain, tout personnel, le met très à part parmi les autres peintres de paysanneries.

IV

C'est la personnalité du sentiment et la loyauté de l'expression qui distingueront toujours les vrais maîtres.

Voyez Puvis de Chavannes dans le *Doux pays* et dans le *Ludus pro patria* ; il est impossible d'exprimer avec plus de charme une idée émouvante et forte. Quelles vertus d'art et d'humanité en ces figures ! Ici, des mères, des époux, des enfants, unis dans une tendresse commune pour le sol natal, se laissent aller aux joies de la vie, souriants, heureux, épanouis. Là, de jeunes Picards, beaux comme des dieux antiques, déploient leurs nerveuses anatomies en de virils exercices qui les prépareront à défendre la patrie. Une clarté paisible d'idylle s'épand sur ces images à la fois graves et douces, où se combinent l'étude émue de la nature et le simple accent des primitifs.

Avec M. Puvis de Chavannes, nous touchons à l'une des pures gloires de ce temps, et l'on est reconnaissant à M. Bonnat de l'avoir consacrée dans un évocatif portrait du sévère artiste, pétri avec la belle lumière de son large front chargé de pensées. Personne, en somme, à l'heure actuelle, mieux que M. Bonnat n'exerce un spécieux et traditionnel métier. M. Fantin-Latour amène la physionomie sur les traits par une sorte d'incantation lente, comme à travers le dédain des classiques élégances de l'exécution; M. Paul Dubois néglige de dessiner l'os et le muscle de ses personnages ; M. Carolus Duran cède à la tentation de peindre des natures mortes plutôt que des portraits. Mais M. Bonnat se soumet despotiquement le modèle, et dans des pâtes maçonnées comme à la truelle, il mure l'âme humaine, soucieux uniquement de belles matérialités.

Chaque Salon fait sortir de l'ombre, dans laquelle ils

auraient dû demeurer, un tas de personnages obscurs, désireux de briller une minute au grand soleil de l'art. Marchands de coton et de pains de sucre, majors rubiconds, vieilles dames crevassées comme d'anciens vernis, fils de famille coiffés à la Capoul, matrones rebindaines et velues étalent, au long des murs, leur sottise et leur vanité. Tout le monde n'a pas le bonheur de M. Chase, l'Américain : c'est une vraie tête que celle de ce Peter Cooper qu'il lui a été donné de peindre, presque un facies de babouin, les mâchoires énormes, les yeux dardés et ronds, une barbe de patriarche accrochée au menton, comme une laine de bison. Aussi quel scrupule dans l'exécution ! Dessin nerveux, serré, précis, respectueux, enfermant la pensée de l'homme dans un ferme contour. Ailleurs, avec une même sincérité, mais peut-être un esprit trop à facettes, je rencontre le portrait de M. Gaillard, — un savant, sans aucun doute, un collectionneur, une nature sèche et fine, détaillée avec d'étonnantes malices d'artiste, tous les plans en relief, presque également saillants, selon le procédé de Bastien Lepage. Mieux vaut encore cet excès que l'excès contraire ! Témoin M. Emile Lévy qui, ayant à peindre Barbey d'Aurevilly, le vieux lion tout en fibres et en nerfs, avec son galbe acéré, son œil aquilin et sa moustache en fer de patin, le dissout au bain-marie d'une exécution fondante, blaireautée, pâlotte et mucilagineuse. Ah ça ! le peintre n'avait donc pas lu son modèle ?

Je viens de citer le nom de M. Bastien Lepage : c'est à coup sûr une des forces de l'école française actuelle. Il

a le succès : je doute qu'il ait jamais la gloire. Mais son art s'est retrempé tout juste assez dans la nature pour offrir au public la dose de sincérité dont il s'accommode ; la brutalité n'est pas leur fait, à l'un ni à l'autre ; ils sont tous deux pour un joli art mitoyen, d'une vérité bien élevée, qui ne transgresse pas les bienséances. En garçon intelligent, le peintre du *Père Jacques* est remonté aux anciens, aux primitifs, aux candides ; mais leur candeur, à ces bons ancêtres, était naturelle, tandis qu'on la sent jouée chez lui. C'était en eux comme un état constant de leur esprit ; ils exprimaient leur âme à travers leur art naïf et tendre ; cet art était lui-même comme la fleur d'un état social particulier. Dans les mains des imitateurs, il dégénère en routine, en mécanisme, en système donnant des résultats plus ou moins ingénieux, selon l'habileté de ceux qui en font usage. Rien n'est moins simple que la simplicité du dernier tableau de M. Bastien Lepage : le bûcheron chenu qui chemine par le taillis, sa hotte chargée de ramées sur le dos, a, au contraire, des ingéniosités compliquées, d'extraordinaires raffinements de sentiment et d'exécution. Pas plus que la nature de M. Jules Breton *(Soir dans les hameaux du Finistère)*, cette nature-là n'a germé à l'air libre des champs et des bois ; la sève forestière n'a rien à y voir ; c'est de la réalité, je le veux bien, mais embourgeoisée, parisianisée, enjolivée de bouffettes pour la parade du Salon.

V

M. Manet, lui, du moins, ne fait pas de concession ; tel il était il y a dix ans, tel on le revoit aux expositions, regardant avec ses yeux, peignant avec sa main, s'efforçant de ne ressembler à personne et ne faisant pas toujours ressemblant. Il n'a rien perdu ; il n'a rien gagné. Ses *Folies-Bergère*, avec leurs lumières et leurs pâleurs de têtes répercutées dans le miroitement des glaces, ont la finesse de ton, la justesse de valeurs, le dessin dégingandé et le si moderne aspect de toutes ses œuvres antérieures. Un Frans Hals de barrière.

Des paysages, y en a-t-il, bon Dieu ! A droite, à gauche, sur la cimaise, à la frise, partout verdoie l'épinard, çà et là mordoré d'oseille. On l'a dit maintes fois avec raison : l'esprit du paysage, le sens sacré de la terre, la religion du grand mystère s'en va chaque jour un peu plus de l'art français. Personne, parmi ces bucoliastes, ne fait plus entendre la voix grave, le chant sévère et doux des Rousseau, des Corot, des Millet, des Dupré, des Daubigny et des Courbet. Allez voir, à l'Ecole des beaux-arts, la merveilleuse exposition des œuvres du peintre d'Ornans, les morceaux de nature constellés de soleil, les roches égratignées de lumière, les dormoirs où paissent les bœufs dans les hautes herbes, toute cette clarté réjouie et cette large santé des

campagnes, puis comparez avec les toiles sans mystère et sans frissons du Salon. Ils sont là par centaines, pourtant, les paysagistes de plein air et d'atelier, et des plus méritants, des plus appliqués, des mieux disciplinés, — toute l'école de Paris, d'abord, les Japy, les Pelouze, les Harpignies, les Hannoteau, les Vernon, les Yon, puis les autres, ceux qui, désertant la Seine et l'Oise, poussent au loin leur pointe aventureuse, les Breton, les Guillemette, les Ségé, les Sédille, les Rapin, les Dufour, les Chabry, les Baudet, les Barau, etc.

C'est toute une floraison de talents ingénieux, fins, délicats, robustes, spirituels, attentifs ; mais l'émotion, le souffle profond, les intimes perceptions de la genèse toujours en travail de renouvellement ne se dégagent qu'obscurément de leurs interprétations.

J'ouvre ici une parenthèse pour constater le très réel mérite de l'école belge dans le paysage. Si dans la figure, elle est manifestement inférieure à l'école française, elle est bien près de l'emporter ici par la franchise et la sincérité du sentiment, la truculence des pratiques, la rudesse et la belle humeur du tempérament. MM. Heymans, Asselbergs, Courtens, Alfred Werwée surtout ont une fleur de santé librement épanouie que l'on chercherait vainement chez la majorité des paysagistes français. La part de la Belgique, en ce fourmillant Salon de 1882, est d'ailleurs honorable à tous les points de vue : la *Convalescente* de Mlle d'Anethan ; le *Combat de Coqs*, de M. Emile Claus ; l'*Arrivée de la Malle*, de M. Hoeterickx ; la *Lassitude*, de M. C. Meunier; la *Guerre*, de M. Léopold Speekaert ;

la *Source*, de M. Van Rysselberghe, les toiles de M^{me} M. Collart et de M. Verstracte ont également droit à une mention spéciale.

Si mêlée que soit la peinture dans l'interminable enfilade de salles que nous venons de parcourir, elle l'emporte toutefois, cette année, sur la sculpture. Quand on s'est arrêté devant le *Desmoulins* empathique et théâtral de M. Carrier-Belleuse, devant le haut-relief de M. Chapu, d'où s'envole une *Immortalité* gracile et élégante, les *Combats d'animaux* de M. Caïn, en qui se perpétue la tradition de Barye, le *Buste de Baudry*, un bien beau travail de modelé serré et vivant, par M. Paul Dubois, puis encore devant la svelte et jeune figure de M. de Vigne pour le tombeau du peintre de Winne, devant le groupe de M. Mercié, composé pour la ville de Belfort, savant, d'un beau jet, un peu rond, enfin, devant la *Diane* de M. Falguière, une grasse et onduleuse silhouette, fixée en un geste heureux, on a tout vu. Pardon! il reste encore une statuette, haute à peine d'un pied : c'est l'*Acquaiolo* de M. Gemito, un pur bijou florentin.

VI

LE SALON DE 1884

LE SALON DE 1884

Ils sont une douzaine au plus qui intéressent véritablement. On passe devant les autres sans curiosité, comme devant des visages indifférents qui n'ont rien à nous apprendre. Ce sont, ceux-là, les talents en surface, aimables, polis, bien élevés, à peu près tous pareils, comme les messieurs qui vont en soirée. Ils marchent par bandes, se calquant l'un sur l'autre, avec les mêmes gestes et la même absence de personnalité. Rien dans le monde ne ressemble plus à tout qu'un homme qui ne sait pas s'affranchir des convenances banales. Et la plupart des artistes du jour en sont là ; on les voit scrupuleusement dévotieux aux convenances d'école, avec de jolis sourires pour la foule, une sorte de bouche en cœur invariable de tête de Sidonie.

La foule, elle, ne s'y trompe pas d'ailleurs : du premier coup d'œil elle reconnaît ses favoris ; une même médiocrité spirituelle les apparente ; ils sont bien faits pour se comprendre. C'est pourquoi le critique, s'il a gardé la notion de l'art vrai, accorde sa prédilection aux irréguliers et aux barbares. Matejko et son féroce coloris, Forain et son intransigeance me semblent préfé-

rables à tous les marivaudages. L'art, au fond, n'est ni si plaisant ni si commode que veulent bien le dire les artistes pour qui le « tableau à faire » rentre dans la catégorie des besognes courantes. Interrogez là-dessus un réfléchi et un opiniâtre comme Fantin-Latour : il vous répondra en vous dénombrant les misères de la recherche, les douleurs de l'élaboration, les fuites toujours plus lointaines du but à atteindre. Toute œuvre d'art vraiment forte est plus près de rebuter par son âpreté que de séduire par ses gentillesses. Il y a dans la grandeur une disproportion avec les choses usuelles qui effarouche le public ; l'austérité des maîtres lui paraît répulsive comme aux mondaines la grossièreté violente des anachorètes.

Il est de bon ton aujourd'hui, après l'avoir longuement conspué, d'admirer en Puvis de Chavannes la noblesse de la pensée et la large simplicité du style. Mais, au fond, l'on n'est pas convaincu : le *Duel de femmes* de Bayard, la *Pavane* de Jacquet, la *Danseuse* de Clairin éveillent dans l'esprit des gaietés que ne suscite pas l'admirable peintre des fresques du Panthéon. Là, comme dans le *Bois sacré cher aux Muses*, sa grande composition du Salon actuel, l'Idée, presque toujours littéraire, s'enveloppe d'une quasi-solennité hiératique, malaisément accessible à la masse. Un sens antique de la beauté y donne aux formes un rythme trop éloigné des conventives gesticulations pour être compris.

Le théâtre, qui achève de pourrir l'art, a laissé dans la mémoire une mimique particulière, toute arbitraire

et fictive, en dehors de laquelle la grande majorité ne perçoit plus le mouvement et la vie. Même les plus endurcis contre les influences ambiantes subissent inconsciemment le goût universel pour les captieuses faussetés de la pantomime. Quand Meissonier, dans cette *Rixe* qui se voit à l'exposition du maître chez Petit, met aux prises deux spadassins, il ne peut oublier tout à fait le geste à la Lagardère qui fait passer le frisson dans une salle de spectacle...

La *pose* est l'écueil contre lequel échouent presque tous les artistes du temps. Observateurs insuffisants de la vie en travail, ils ne s'aperçoivent pas que l'évolution musculaire qui constitue le mouvement est incompatible avec le geste *tenu* d'un modèle et que le vrai geste dans l'art est toujours le point culminant d'une série ascendante de gestes préparatoires acheminant au geste définitif. De plus, le geste, chez les grands remueurs d'humanité, a constamment une intensité expressive et sobre qui se garde du déclamatoire. M. Puvis de Chavannes peint plutôt le songe de l'action que l'action même ; c'est un peintre de spiritualités qui s'entend à laisser flotter un peu de rêve autour de ses silhouettes sensibles. Tandis que l'antiquité humanisait les mythes en ses statues, il spiritualise, lui, l'humanité en lui donnant par moments l'immatérialité des symboles. Telle de ses figures, suspendue dans l'air, se dérobe absolument aux lois de la statique ; telle autre, à demi effacée, aux fluides aériens, a une diaphanéité fantomatique. Mais remarquez combien le grave artiste, d'un savoir si dissimulé sous de feintes naïvetés, possède

le sens de la vie et du mouvement, encore qu'il hante plus volontiers les ombres que les vivants : ses personnages ont bien chacun le geste de leur volition et de leur pensée ; ils parlent par leur mimique ; et le jeune garçon qui, appuyé sur un genou à la droite des Muses, noue la couronne de laurier, a véritablement la grâce surprise des gestes qu'on ne voit que chez les très subtils observateurs.

Comme les précédentes œuvres de M. Puvis de Chavannes, le *Bois sacré* est l'émanation d'un cerveau personnel dont les habitudes de penser tranchent sur le courant général. A de certaines hauteurs, il n'y a plus d'art moderniste, réaliste, naturaliste ni idéaliste ; il y a une conception particulière et libre où se concentre l'acquis du sentiment et de l'observation. Les grands artistes, d'ailleurs, se déroberont toujours aux classifications par la raison bien simple qu'ils sont faits pour en créer de nouvelles et non point pour subir celles qui existaient avant eux. C'est le cas pour M. Puvis de Chavannes et, jusqu'à un certain point, c'est aussi le cas pour M. Matejko. Son art, violent, farouche, décoratif sans goût ni mesure, devait éveiller en France d'invincibles répugnances ; il forme avec l'art latin de M. Puvis de Chavannes le contraste le plus émouvant qui se puisse rêver ; et pourtant il est, à sa manière, un art d'artiste incontestablement supérieur.

De même que M. Puvis, en nous donnant la « version » de l'Antiquité par un moderne, renouvelle le beau des anciens sans le copier, de même M. Matejko, en empruntant aux maîtres de la Renaissance la formule de ses

fastueuses mises en scène, y introduit une part d'individualité assez vigoureuse pour qu'on reconnaisse dans son œuvre l'âme et les aspirations d'une race. Son *Albert, duc de Prusse, prêtant serment de fidélité au roi Sigismond I*[er] est une page de fière allure, charpentée avec des masses profondes de peuple. Certes, par l'abondance des personnages, la prolixité et la pompe du décor, l'ordonnance générale du sujet, la composition se rattache au romantisme des morceaux de tapage et d'apparat. C'est une mêlée d'hommes et de chevaux, de reîtres à plumes flottantes, de princes en dalmatiques, de sonneurs d'olifants et de porte-étendard entre-heurtés dans la bigarrure d'un carnaval historique ; les verts, les bleus, les jaunes y hurlent sur un diapason suraigu parmi le grand accord plaqué des rouges flambant partout comme une réverbération d'incendie.

Mais de toute cette barbarie inharmonique ressort une impression de tumulte qui empoigne : il semble que l'artiste ait voulu peindre le bruit d'une foule ; on ne raisonne pas, on subit un entraînement ; et peut-être qu'ici, comme en musique, la discordance aboutit, après tout, à une harmonie plus expressive que toutes les autres. L'œuvre, en effet, est orchestrée comme un thème de Wagner dans les moments où il colle à ses cuivres la bouche surhumaine des Esprits de la bataille et de la destruction.

Je reconnais d'ailleurs que le procédé bouleverse les notions acceptées en peinture ; aucune part n'y est faite à la joie des yeux ; par moments même la fureur

des tons y dégénère en une sauvagerie polynésienne ; mais, par compensation, il y a là une *atmosphère d'histoire et d'humanité* exprimée tout à la fois par le geste et la couleur, à un degré que n'atteint aucun des pseudo-peintres historiques du Salon.

Chez M. Scherrer *(Cérémonie de l'excommunication)* et les autres, la froide formule d'école se substitue au tempérament et à la nature : les gesticulations qu'on a vu traîner partout y donnent la sensation d'un art appris par cœur, réglé, stylé, coutumier avant tout des bienséances. Même le carnage, les cataclysmes, les grandes horreurs pathétiques de l'histoire y sont traités avec décence, sans rien du frisson qui se communique de l'auteur au spectateur. Alors que M. Flameng, dans cette vaste machine des *Massacres de Machecoul*, toute combugée de sang pourtant, mais de sang de roses, croit évoquer notre pitié, il ne nous fait admirer que sa vive légèreté de main et sa toute parisienne légèreté d'esprit demeuré inattendri parmi un éventrement de jolies femmes exquisement poudrerisées comme en un pastel. Et la grimace de la mort n'est pas plus tragique chez ce peintre industrieux et médiocre, Jean-Paul Laurens. Sans doute il a, celui-là, une valeur d'*anecdotier* ; personne n'exploite un sujet aussi habilement ; mais le sujet n'est rien dans l'œuvre d'art, et seulement le cri qu'on y met, la palpitation d'humanité, la chaleur qui vous prend aux entrailles. Or, dans la *Vengeance d'Urbain VI* comme dans presque toutes les toiles de l'artiste, il n'y a que « l'illustration » d'un fait historique.

A un degré plus bas, les Cabanel, les Bouguereau, les Bayard, les Jacquet, les Dinet, etc., ne sont plus que des ouvriers secs, pédants, maniérés et fossiles. Le pauvre accent de nature, qui çà et là couve encore chez les autres, ne s'aperçoit plus même dans leurs peintures mastiquées, polies, blaireautées et tournées à des procédés de vitrification.

Ce sont les cireurs de parquets de l'art contemporain.

Heureusement il est à côté, pour s'en consoler, de pures figures d'artistes sévèrement voués à l'idéal labeur, comme ce simple et recueilli peintre de portraits pensifs, Fantin-Latour, dont la *Jeune dame au chevalet*, cette année encore, est l'une des grâces du Salon. L'austérité même du faire, si déplaisante à la foule qui aime la virtuosité facile d'un Carolus Duran ou d'un Clairin, a ici comme le mérite d'une vertu modeste, mais fière, dédaigneuse des succès à tapage.

Sans atteindre à ces intimités, un des nôtres, M. de Lalaing, garde une belle allure de physionomiste dans son *Portrait équestre* d'un capitaine de lanciers, admirablement mis en toile, la tête traitée par grands plans, une tête vraiment martiale dont la rudesse se détache sur le ciel avec le découpé d'un profil de condottière. C'est l'œuvre d'un artiste honnête et intelligent, chez qui l'organisme du peintre n'est qu'incomplètement développé. Elle n'en impressionne pas moins, même à côté des morceaux de vraie peinture, comme le portrait d'une si grasse coulée, mais si peu ressemblant, d'Alfred Stevens par Gervex, et les portraits de laides

gens de Mlle Breslau, plus attirée que jamais par le type bassement faubourien.

D'ailleurs, les portraits réellement évocatifs sont rares au Salon ; tout ce flot de jolies petites dames, de messieurs à tête de commis de rayon, de demoiselles battant les paupières pour la galerie, glissent sur la mémoire sans y accrocher un souvenir. Il faut aller à M. Whistler, à son *Carlyle* pour retrouver la vie de l'âme et de la chair, fixée en ses traits essentiels. Une haute spiritualité, une méditation profonde se lisent en ce visage douloureux et cicatrisé du sévère historien, assis dans une attitude de songerie, la tête fléchissante sous le poids des graves pensées. Jusqu'à la couleur, cette visible musique suggestive des dessous de la pensée, exprime bien, avec ses sourdes patines ambrées, l'atmosphère de vision où l'on sent qu'a dû vivre le grand remueur des ombres du passé.

Une telle image et un pareil homme valent mieux que toute l'agaçante vulgarité prétenduement moderne des Béraud, des Stewart, des Salmson, des Gilbert, des Carrier-Belleuse, etc. De la patte, de la verve, de l'esprit et même du talent, ils en ont parbleu, oui ! Mais rien de tout cela n'est destiné à survivre ; demain balayera toute cette éphémère production à la fosse ; et ils recommenceront l'an prochain et toujours, moulant sur leur petite serinette le même petit air destiné à périr sans écho. Au moins de Nittis et Forain sont intéressants ; le second surtout apporte une note saisissante, un parti-pris tranché de mimique contemporaine, une sorte de comique anglais, intense et froid. Plus de trace d'école dans le

Buffet, mais la griffe nette des choses sur un cerveau clair comme un miroir, avec un accent de modernité ressentie et subie dans l'impression et l'écriture. Je mets cette toile-là à part dans toute la boutique à quinze du Salon. Dans cinquante ans, elle dira aux cosaques et aux pandours qui paîtront leurs chevaux dans les cours des palais de la vieille Europe quelles espèces de macaques nous étions. C'est encore quelque chose que le mérite documentaire.

Le sens du grand art, de l'art épique et héroïque, décline d'ailleurs presque universellement. Personne n'a remplacé Géricault et Delacroix dans la figure, et le paysage n'a pas reverdi après Rousseau, Corot, Troyon et Millet. Est-ce donc que l'ère des peintres marchands a irrévocablement fermé la carrière aux graves esprits, aux maîtres sensibles et profonds, aux apôtres de la Terre? Pelouze, Damoye, Defaux, Delpy, Japy, Vuillefroy, Breton lui-même, ce dernier rejeton de la grande race, sont moins des paysans amoureux de la glèbe que des exécutants, des gens de métier, des spécialistes bien doués, mais d'une poésie sans souffle et qui ne vibre pas. L'âpre tendresse pour les bois, les eaux, les ciels, la mer, s'en va de ce paysage français, mesquinisé, artialisé, incliné à la pratique et à la recette. Paris, comme une pieuvre, suce au cœur de ses artistes le sang vivace des fortes impressions.

C'est au Nord qu'il faut marcher pour retrouver encore un peu des vraies poésies de la sauvage nature, cette saine senteur du vert évaporée ailleurs en des effragances de ylang-ylang et de new-mown-hay. Le taureau d'Alfred

Verwée *(les Eupatoires)* meugle par-dessus toutes les autres rusticités du Salon d'un grand souffle rauque de bête qui n'a pas désappris au Conservatoire le cri de la nature.

Ceci me ramène à nous autres, Belges. Mal exposés, délaissés, presque dédaignés, nous faisons bonne mine au Salon avec notre santé rouge et détonante d'hommes de l'Instinct poussés en plein terreau. Courtens, Charlet, Van Strydonck, Claus, Verstraten, Wauters, Coosemans, Vanaise, Georgette Meunier, Marie Collart avec son *Hangar* et sa *Chaumière*, deux pages de vraie maîtrise quoi qu'on puisse en dire, composent une petite famille honnête, tranquille, réfléchie, parmi tout ce chambardement de tréteaux à la parade.

ADOLPHE MENZEL

(ÉCRIT EN 1884)

ADOLPHE MENZEL

LES ILLUSTRATIONS

pour la *Cruche cassée*

DE HENRI DE KLEIST

En tête de la belle édition française que M. de Lostalot vient de donner de la *Cruche cassée*, de l'écrivain allemand de Kleist, on voit le masque d'Adolphe Menzel, tel que l'a modelé le sculpteur Begas. Un front vaste et bulbeux surplombe en quelque sorte le reste de la figure, comme l'immense réservoir des idées et des sensations auquel s'alimente le puissant talent de cet artiste si vraiment moderne. La bouche est dure, hermétiquement close, dirait-on, sur le secret des élaborations intérieures, avec un pli sèchement découpé à la commissure des lèvres. L'œil, enchâssé dans une arcade sourcilière proéminente, regarde devant lui avec une pénétration profonde, comme si face à face il contemplait l'Idée, cette guerrière étincelante, et cherchait le défaut de la cuirasse, pour l'étendre plus sûrement à ses pieds.

Le cou ferme, large, musculeux, s'attache par une ligne courte à un buste chétif dont on sent la petitesse frêle sous l'ampleur du veston. Tout, en ce portrait presque revêche, indique l'âpreté de l'effort, le dédain des besognes faciles, la prodigieuse tension qui, dans l'Atlas antique, noue les muscles du corps et ici remonte aux veines des tempes engorgées et saillantes. Nous sommes en présence d'un remueur de mondes.

Il y a quelque dix ans, c'est à peine si le nom de Menzel avait franchi le cercle d'un petit nombre de sympathies : quelques artistes seulement savaient qu'il y avait là-bas, en Allemagne, dominant de toute la hauteur d'un art subtil et fort la funeste école de Dusseldorf, un esprit de grande race, sobre, expressif, savant, merveilleusement doué pour extraire du réel l'étincelle idéale. Je n'ai pas oublié mon étonnement quand, dans une de ces causeries brusques et remuées dont les peintres ont le secret, Alfred Stevens me parla de lui comme d'un maître. Une occasion se présenta bientôt pour moi d'expérimenter combien cette glorieuse appellation était fondée. M. B. Suermondt, le collectionneur d'Aix-la-Chapelle, avait réuni dans deux des salles du musée de Bruxelles une partie de sa galerie de peintres anciens. Quelques modernes figuraient parmi les grands artistes du passé, mais un seul gardait son rang dans ce panthéon d'hommes de génie. C'était Adolphe Menzel. A travers la modernité des sujets et de l'exécution, il se rattachait visiblement aux devanciers par le large tour de la pensée, l'ampleur et la solidité de la composition, l'aptitude à creuser jusqu'au type la figure humaine.

Avec des accents plus nerveux auxquels se reconnaissait un homme d'une civilisation différente, il continuait la tradition des peintres hollandais du xviie siècle. Ainsi les hautes intelligences forment dans le temps comme une grande famille unie par les signes irrécusables d'une parenté spirituelle, mais où, toutefois, chacun garde l'originalité de sa physionomie.

Menzel semble avoir été longuement préoccupé par la solennité des mises en scène du culte catholique. C'est dans une série d'aquarelles représentant des intérieurs d'église, qu'il m'apparut la première fois. Un de ces intérieurs faisait partie des œuvres exposées par M. Suermondt, mais je vis les autres dans une maison du boulevard de Waterloo où il les avait rassemblés. Quelque chose des sombres illuminations de Pieter de Hooghe enveloppait dans la profondeur le mystère des chapelles. Du brasier des verrières coulait jusque sur les dalles une réverbération enflammée qui communiquait aux marbres, aux boiseries, au granit des hautes colonnes, une palpitation sourde de vie, et dans la clarté des cierges ondulaient des chapes en soie, allumées de scintillements d'or. Au bas du chœur, derrière le feuillage des balustrades en fer forgé, des formes agenouillées ployaient sous l'oppression des affres religieuses. Chacune d'elles, dans sa beauté douloureuse et recueillie, résumait une existence, bien qu'on n'en vît point le visage. Mais la silhouette semblait moulée sur l'âme même et suffisait à révéler la condition morale et jusqu'aux secrètes souffrances de la créature. C'étaient particulièrement des femmes que le peintre s'était com-

plu à représenter, les trouvant plus accessibles à l'austère attrait des basiliques ; et toutes venaient au pied de l'autel, oublier les blessures de la vie.

On comprenait sans peine, en les voyant, que le cerveau duquel elles s'étaient engendrées n'avait pas cédé uniquement aux séductions extérieures du cadre, mais qu'il s'était efforcé d'établir la domination du symbolisme religieux sur les cœurs endoloris. Dans cette répétition d'un sujet que tant d'autres avaient traité avant lui, Menzel introduisait ainsi une conception philosophique qui en renouvelait l'esprit : un coin d'humanité palpitante prenait la place que l'omnipotence divine avait occupée jusqu'alors presque sans partage.

Depuis, j'ai suivi avec passion ce grand artiste si humain à travers les manifestations complexes de son œuvre ; et j'ai constaté avec joie qu'à mesure que je descendais moi-même plus avant dans sa pensée, l'admiration universelle consacrait en lui un des esprits supérieurs de son temps. La grande exposition française de 1878 déchira définitivement le nuage derrière lequel il était encore caché. Son *Usine* produisit cette sensation de l'imprévu qu'on perçoit devant la souveraineté brusquement révélée du talent. On admira la puissance et la vérité de l'observation. Dans les flammes de l'air, les machines prenaient l'apparence de monstres irrités et les forgerons distendaient effrayamment leurs pupilles sous la morsure des étincelles. Aucune des flétrissures qu'un labeur sans trêve imprime sur l'homme n'avait échappé à la pénétration du maître : il avait saisi le geste, la posture, la déformation des corps sous

l'influence d'une même action infiniment répétée et jusqu'aux marques que laisse la spécialité du travail. Toutes ces particularités isolées s'étaient fondues dans la force et la netteté de l'impression générale ; et celle-ci rendait sensible, sous l'enveloppe moderne, l'image perpétuée des anciens Enfers. Rien n'y sentait le grossissement ni l'enflure : l'épique ici se dégageait de la seule réalité.

Menzel, cependant, ne s'est pas borné à exprimer le masque et l'infirmité de ses contemporains. Sa prodigieuse faculté d'assimilation devait l'entraîner aux résurrections des sociétés expirées. A je ne sais plus quel salon de Bruxelles, on le vit révélé en même temps dans une scène du moyen âge et dans un sujet emprunté aux mœurs du jour. Telle fut l'intensité de l'expression en ces deux morceaux dissemblables, qu'on eût dit que le peintre avait également vécu dans le passé et dans le présent. La modernité d'autrefois était aussi clairement énoncée dans l'aquarelle archaïque, que la modernité du XIXe siècle l'était dans les figures marquées du pli de la vie actuelle.

Il me souvient l'avoir entendu comparer à ce propos à Meissonier ; mais, si extraordinaire que soit chez ce dernier l'intuition des formes de l'être abolies, on perçoit plus encore dans ses œuvres l'effort de la reconstitution que l'émanation spontanée de la vie. Chez le Germain, au contraire, la transposition s'opère comme par une force naturelle. Le personnage qui, dans les tableaux du peintre français, se guinde toujours un peu d'après le modèle d'atelier, a, dans ceux de Menzel, la désinvol-

ture et la simplicité de l'homme évoluant dans ses milieux familiers. Puis, l'un est souvent pincé dans le dessin, tandis que l'autre burine avec ampleur. Enfin la composition du dernier, abondante, touffue, animée d'un souffle large, va du drame à la comédie; comporte toute l'échelle des sentiments, rit nos gaîtés et pleure nos souffrances.

L'œuvre gravé de Menzel dépasse en importance et en nombre son œuvre peint : le crayon semble avoir été son outil prédilectionné. Dans la peinture, il garde presque toujours quelque chose de la lourdeur des peintres allemands, ses confrères; il peint plus en grand artiste qu'en grand peintre ; mais dans l'illustration, il demeure sans rival. Son aptitude à prodiguer la vie n'a d'égale que sa subtilité à évoquer sur le visage et dans les allures les plus secrets mobiles de l'âme. Il déploie un génie véritablement diabolique à pénétrer dans les replis de la pensée, à scruter le fond des consciences, à reconstituer enfin par le détail physionomique les mystérieuses obscurités de l'existence.

On s'en est bien aperçu aux trente-quatre dessins qui accompagnent le texte de Henri de Kleist, traduit par M. de Lostalot. De page en page, pour ainsi parler, l'impitoyable analyste suit les grandissantes terreurs du mauvais juge. Une fois qu'il s'est attaché à cet esprit bourrelé, il ne le lâche plus ; il ne l'abandonne, en effet, qu'au moment où un maître coup de pied, appliqué par la victime dans le dos du prévaricateur, venge la morale publique outragée. Chaque situation a son expression différente : c'est toujours le même juge Adam avec sa

calvitie éraillée, son œil torve, sa laideur de vieux barbon, mais transformé selon les péripéties du drame picaresque dont il est le héros. Toutes les nuances du plus irrésistible comique sont ainsi épuisées dans les bouleversements de ce masque sans cesse modifié.

N'imaginez pas toutefois une grosse gaîté de caricaturiste ; le comique ici résulte non point uniquement de la déformation des traits du visage, mais bien plutôt de l'admirable accord de la physionomie avec la nature de la scène. L'artiste n'a que faire de rompre l'équilibre des lignes faciales pour déterminer le rire pensif, autrement fort que l'hilarité nerveuse. Toute préoccupation vive aboutit au pathétique ou au grotesque ; il le sait et se contente de dégager de l'intensité des sensations la grimace qui leur est particulière. Tabarin tire la langue, mais Molière dit un mot grave, qui devient comique par la façon dont il est dit.

Les dessins de Menzel pour la *Cruche cassée* sont, du reste, célèbres dans son œuvre. L'étonnante comédie de verve et d'esprit qu'écrivit le pauvre de Kleist, entre deux accès de lypémanie, s'y éternise dans une suite de compositions claires, joyeuses, vivantes. Il semble qu'en les combinant, le maître, apitoyé pour les détresses d'une grande intelligence sombrée, ait rêvé de lui élever un monument. Un frontispice, conçu en manière d'allégorie, avec des figures de femmes maintenant un médaillon où apparaît le portrait du poète, de petits enfants nus voltigeant, et plus haut des ciseaux et un sifflet, instruments de la Passion des auteurs, est comme la tablette funèbre qui décore une tombe.

Il faut être reconnaissant à M. de Lostalot de la belle édition dans laquelle il nous a rendu familière une des pièces devenues classiques du théâtre en Allemagne. Il a mis à la traduire le plus rare scrupule, lui laissant, par moments, jusqu'à ses ambiguïtés de style et contraignant la langue française à un patient et rigoureux décalque.

VIII

UNE TENTATION DE Sᵗ ANTOINE

DE FÉLICIEN ROPS

(ÉCRIT EN 1884)

UNE

TENTATION DE SAINT ANTOINE

DE FÉLICIEN ROPS

A mon ami Edmond Picard.

Son maigre corps reposé sur ses genoux saignants, le saint contemple, dans une ferveur d'adoration, les plaies du Christ cloué sur la croix ; ses yeux, humides et brillants comme des lèvres, boivent les rouges cicatrices qui déchirent le flanc divin. Jamais créature engendrée ne dévora d'un plus ardent regard, en ses soifs d'amour, la beauté chaude d'une chair convoitée. Il avance la bouche comme pour aspirer le sang des blessures et savourer ce qui reste de souffrances au fond de cette éternité d'agonie. Mais ses bras caressants ne rencontrent que la dureté du bois. Alors il s'emporte. Est-ce que vraiment cette forme humaine qu'il baise à chaque heure du jour dans un transport religieux ne serait qu'un revêche simulacre ? Est-ce que derrière la matière insensible Jésus ressuscité ne mettrait point une parcelle de sa divinité ? Il se hausse sur ses cuisses décharnées pour atteindre à la poitrine du dieu, et ses mains palpent avec des tendresses inquiètes les vertèbres

polies, entre lesquelles, comme des fleurs de mort, s'ouvrent les trous de la Passion.

Le cadavre demeure immobile : aucun tressaillement ne répond à ses étreintes. Depuis tant de jours qu'il est seul dans sa tanière, plus velu et plus hargneux que les loups, la douceur d'un commerce avec les vivants a cessé de se faire sentir à lui. C'est à peine s'il se rappelle encore le visage des êtres qui peuplent la terre : ses prunelles n'ont plus réfléchi que la flétrissure et la ruine de son corps misérable. Cependant, la vie n'est pas tarie en ses veines ; il a eu beau s'efforcer à la rigidité des trépassés noués dans leurs bandelettes : il n'a pu épuiser cette source dont les pleurs continuent à s'égoutter dans le silence et la solitude. C'est elle qui réveille à cette heure dans sa pensée l'espoir et le désir d'une sympathie fraternelle. Mais l'inerte image du Sauveur reste sourde aux lamentations montées de sa peine ; et il songe à l'inutilité des mortifications qui n'ont pu fléchir l'impassibilité froide du bois qu'il presse contre sa gorge.

Un besoin d'humanité coule dans ses membres, comme un fleuve : il voudrait ressembler aux autres hommes, sentir la tiédeur d'une haleine, plonger les doigts dans une chevelure ; et il se remémore une vierge rousse qu'il vit un soir à la fontaine, ses jeunes mamelles remontées vers les aisselles, tandis qu'elle élevait l'urne jusqu'à sa tête. Puis il s'égare à souhaiter le giron rude d'un mâle. O Christ ! anime-toi un seul instant pour qu'avant d'expirer il s'abreuve encore du vin fort des affections ! Ses joues se collent avec voracité aux traits

décomposés du supplicié et il le roule dans sa barbe
profonde, très doucement, épiant à travers ses paupières plissées la nudité des épaules et du ventre. Une
chaleur si grande le remplit qu'il s'imagine pouvoir la
communiquer à ce torse implacable. Des paroles inarticulées lui montent des entrailles, comme de la prière
qui s'achèverait en des râles. Et sa lèvre lubrifiée croit
sucer un sang délicieux jailli des plaies ainsi qu'une
sève de nature.

Que lui importent les affres recommencées pour le
fils de Marie et la croix une seconde fois ruisselante
sous la vie épandue ! Il applique sur sa peau morte le
grand Crucifix, et sa chair tressaille comme si l'œuvre
du sculpteur avait revêtu une chair grasse. Puis des langueurs graduellement l'amollissent : une agonie d'amour
semble pour lui se confondre dans l'agonie de Gethsemani, et ses dents claquent à travers un spasme.

Un goût de fleurs fraîches parfume tout à coup le poil
de ses narines. Il rouvre les yeux et aperçoit à la place
de Christ, sur les bras du gibet, un merveilleux corps
féminin, pareil à de la lumière incarnée. Des crins de
soleil inondent la tête, comme un nimbe, et de la nuque
retombent jusqu'aux hanches en jaunes cascades. Ainsi
s'épanchait la chevelure de Jésus sur son front baigné
des sueurs dernières ; cependant elle n'était ni si longue
ni si onduleuse. Chaque cheveu a l'air irrité d'un serpent, et tous ensemble finissent par l'envelopper comme
un manteau. En même temps il éprouve la sensation
d'une blessure chaude appliquée contre sa main ; mais
les plaies du crucifié n'avaient pas ce feu de lèvres

amoureuses. Et tandis que son esprit, gagné par une lâcheté, s'ingénie à prolonger le mensonge, sa fauve virginité, déchaînée comme un tigre, a déjà reconnu l'odeur de la femme. Il touche de son ongle racorni les pointes rosées de la gorge, râcle de son menton pileux la peau brillante des cuisses, croit encore adorer Dieu dans la palpitation de sa forme recomposée. Une lente torsion lascive détend alors l'immobile chair mangée par sa volupté goulue ; deux bras s'allongent sur la croix, dans l'attitude du crucifiement, et ses yeux enfin dessillés absorbent avec horreur la beauté de la vierge rousse, aux jeunes mamelles remontées, qu'il a vue un soir à la fontaine. Derrière elle, comme un lambeau pourri, s'est écroulé le torse vert de Jésus, et son flanc transpercé n'est plus qu'une ombre dans les flammes irradiées de la femelle triomphante.

Le démon l'a joué ; il repousse du poing la vision, invoque les anges, tord sa barbe à deux mains. Mais le sortilège persiste ; la créature lui tend ses deux seins comme des coupes, se cambre avec un geste de prostituée, et constamment détache de ses lèvres des baisers qui se changent en pluie de roses dans l'air. Près de défaillir sous l'énervement de cette débauche infâme, il appelle à lui, comme un refuge, son compagnon de solitude. La bête constante ne l'entend plus : de son groin rosé elle hume avec sensualité l'émanation subtile du sexe. Désespéré, le saint ferme les yeux, et, sur la transparente cloison de ses paupières, s'empreint alors un long fantôme ricanant et cornu, dans l'ironie d'un pourpre de carnaval.

C'est ce moment que l'artiste ingénieux et profond à qui tu dois, mon cher Picard, la *Tentation de saint Antoine*, s'est complu à représenter, recommençant à sa façon, après tant d'autres, le mythe caché sous la légende. L'être chimérique et décevant, aux mains de qui est suspendue la destinée des hommes, vient de chasser de sa croix glorieuse la douceur et la majesté du Génie. Dans l'éblouissement de la Chair, il chancelle avec ses plaies inutilement saignantes, abdiquant jusqu'au bénéfice du gibet devant la toute-puissance de la Maudite. Rien ne prévaut contre ses enchantements ; il le sent et s'efface dans la nuit grandissante du monde. Là-haut, sur la croix devenue l'autel de ses agonies d'amour, elle immole sa nudité, s'offre aux voluptés humaines, clame dans un râle et un rire le *Consummatum est*. Ainsi le bois du supplice, dur chevet où les martyrs ont appuyé leur tête, s'est transformé en un tréteau illuminé de sa grâce et de sa folie. Un hochet a remplacé dans ses mains le sceptre de la Douleur et de la Pensée. Et son ventre étalé rayonne avec l'énormité d'un soleil par-dessus l'enténèbrement des âmes.

C'est la glose moderne d'un esprit raffiné, substituée aux anciennes paraphrases, avec un sens hautain des désagrégations morales que détermine la suprématie féminine. La femme ici, en effet, n'est plus la Vénus Victrix, principe sacré de la vie, mais la Vénus vulgivague dont rien ne peut animer les flancs inféconds. A la matrice, moule éternel des œuvres d'engendrement, a succédé le giron où se dissout l'organisme humain. L'Hétaïre, dernière incarnation de la Muliébrité dans les

sociétés effrénées et lasses, obscurcit la lumière des Saints et des Penseurs sous le rayonnement effronté de son vice.

C'est bien là ce qu'a voulu exprimer le Satyrique. Plus on considère son œuvre, plus on se persuade qu'elle a cette signification malicieuse et funèbre. Elle symbolise l'abêtissement de la race humaine sous le rose talon de la courtisane. Le Christ tombé de sa croix marque la souffrance tournée en dérision, la notion du devoir abolie, le sens de l'héroïsme méconnu. Saint Antoine repoussant l'obsédante vision correspond aux inutiles révoltes des consciences graduellement submergées par l'iniquité universelle. L'antique Daimon lui-même, dans cette diminution de tout, a perdu sa grandeur : du génie horrifique qui présidait aux Géhennes, il ne reste qu'un diable narquois, affublé d'un domino rose. Belzébuth, dégénéré en Méphisto, celui du *Petit Faust*, mène les violons pour le cancan d'Ève. Et une voix semble tomber de la nue et vaticiner : « Les temps sont proches. Bientôt ce ventre, ouvert comme une bouche, aura résorbé le monde en soi ; cette gorge aux bouts aiguisés deviendra le Calvaire sur lequel agonisera l'humanité ; cette chevelure, comme la nuée où sombre Sodome, finira par envelopper la ruine des âmes. »

Déjà, l'obscène cabrement de la grande Impudique laisse deviner l'irrémédiable crapule des Bas-Empires ; la beauté rythmique n'a plus rien à voir dans son déhanché canaille ; elle étale la nudité lascive de la Fille sortie de ses caleçons. Et le subtil évocateur des sadiques fins de siècles l'a montrée grasse et fleurie, dans une splendeur de péché, pour mieux indiquer la goule

repue de nos moelles. Avec l'éclair pourpré de sa bouche, faite pour aspirer la vie, la cruauté hilare de ses dents prédestinées à mordre, les effluves engourdissants de ses yeux profonds comme des lacs, elle a la puissance et l'indestructibilité d'une machine.

Elle est le Plaisir et non plus l'Amour. Au haut de la Croix, sur le cartel qu'emplissait l'inscription catholique, est gravé le nom d'Eros, comme l'enseigne à l'abri de laquelle se consomme l'œuvre infâme. Mais Eros n'existe plus ; elle a tué le gracieux enfant sous un de ses baisers mortels. Et depuis, il flotte dans l'air, sous la forme d'un grêle squelette couronné de roses.

Ainsi se complète le symbolisme de cette page terrible et folle. Elle est l'éclat de rire d'un Aristophane merveilleusement infusé de malice diabolique ; mais elle contient aussi la sévère douleur d'un esprit trempé dans la souffrance humaine. J'y vois comme un chapitre inédit de la Danse macabre, conforme à notre civilisation de décadents et conçue par un Holbein plus délié. Il arrivera un temps, d'ailleurs, où l'on s'habituera à considérer Félicien Rops comme l'un des grands artistes du siècle. Nul n'est descendu plus avant dans les eaux morbides du mal contemporain. Comme Baudelaire, son frère spirituel, il a touché aux boues du fond, pour en extraire la fleur d'un art puissant et mièvre, corrompu à l'égal de nous-mêmes.

EN VENTE A LA MÊME LIBRAIRIE

Envoi FRANCO au reçu du prix en un mandat ou en timbres-poste.

Collection in-18 jésus à 3 fr. 50

V. ALMIRALL
L'Espagne telle qu'elle est, 2e édit. 1
FERNAND BEISSIER
Le Galoubet, 5e édition 1
Prudence Ravnœud, 2e édition 1
NAPOLÉON BONAPARTE
Œuvres littéraires, 2e édition 1
ÉLÉMIR BOURGES
Sous la hache, 2e édition 1
Le Crépuscule des dieux, nouvelle édition 1
CHARLES BUET
Madame la Connétable 1
Contes moqueurs 1
Médaillons et Camées 1
ROBERT CAZE
Paris vivant, 2e édition 1
ROBERT CHARLIE
Le Poison Allemand, 3e édition 1
ALBERT CIM
Institution de Demoiselles, 5e édit. 1
La Petite Fée, 2e édition 1
HENRI CONTI
L'Allemagne intime, 4e édition 1
PAUL DARRAS
Causes célèbres de la Belgique 1
JULES HOCHE
Le Vice sentimental, 2e édition 1
La Fiancée du trapèze, 2e édition 1
Causes célèbres de l'Allemagne 1
LÉON HUGONNET
Chez les Bulgares 1
L.-P. LAFORÊT
La Femme du Comique, préface d'Émile Augier, 2e édition 1
CAMILLE LEMONNIER
Noëls Flamands, 2e édition 1
AUGUSTE LEPAGE
Une Déclassée, 2e édition 1
JULES LERMINA
Nouvelles Histoires incroyables 1
PAUL LHEUREUX
L'Hôtel Pigeon, 2e édition 1
JEAN LORRAIN
Les Lepillier, 2e édition 1
Très Russe, 2e édition 1
FRANÇOIS LOYAL
L'Espionnage allemand en France, 3e édition 1
JACQUES LOZÈRE
Baudemont, 4e édition 1
Mariages aux champs, 2e édition 1
PAUL MARGUERITTE
Tous Quatre, 2e édition 1
La Confession posthume, 2e édition 1
Maison ouverte, 2e édition 1

TANCRÈDE MARTEL
La Main aux Dames, 2e édition 1
La Parpaillote, 2e édition 1
Paris païen, 2e édition 1
OSCAR MÉTÉNIER
Outre-Rhin, 2e édition 1
La Grâce, 2e édition 1
Bohême Bourgeoise, 2e édition 1
GEORGES MEYNIÉ
L'Algérie juive, 5e édition 1
Les Juifs en Algérie, 3e édition 1
ISAAC PAVLOVSKY
Souvenirs sur Tourguéneff, 2e édit. 1
ÉMILE PIERRE
A Plaisir, 2e édition 1
ALBERT PINARD
Madame X., 2e édition 1
MARINA POLONSKY
Causes célèbres de la Russie 1
PAUL POUROT
A quoi tient l'Amour, 2e édition 1
JEAN RAMEAU
La Vie et la Mort, 2e édition 1
J.-H. ROSNY
Nell Horn, 2e édition 1
Le Bilatéral, 2e édition 1
L'Immolation, 2e édition 1
LÉO ROUANET
Chambre d'Hôtel, 2e édition 1
Maxime Everault, 2e édition 1
CAMILLE DE SAINTE-CROIX
La Mauvaise Aventure, 2e édition 1
Contempler, 2e édition 1
ALBERT SAVINE
Les Étapes d'un naturaliste 1
LOUIS TIERCELIN
Amourettes, 2e édition 1
Les Anniversaires 1
La Comtesse Gendelettre, 2e édit.
LÉON TIKHOMIROV
Conspirateurs et Policiers, souvenirs d'un proscrit russe, 2e édi.
LÉO TRÉZENICK
Les Gens qui s'amusent, 2e édition
JULES VIDAL
Un Cœur fêlé, 2e édition 1
Blanches Mains, 2e édition 1
CHARLES VIRMAITRE
Paris qui s'efface, 2e édition 1
Paris-Escarpe, 9e édition 1
Paris-Canard, 2e édition 1
KALIXT DE WOLSKI
La Russie Juive, 3e édition 1

PARIS. — TYPOGRAPHIE A. M. BEAUDELOT, 9, PLACE DES VOSGES

www.ingramcontent.com/pod-product-compliance
Lightning Source LLC
Chambersburg PA
CBHW071624220526
45469CB00002B/466